淡蘭古道

淡蘭古道

淡蘭古道

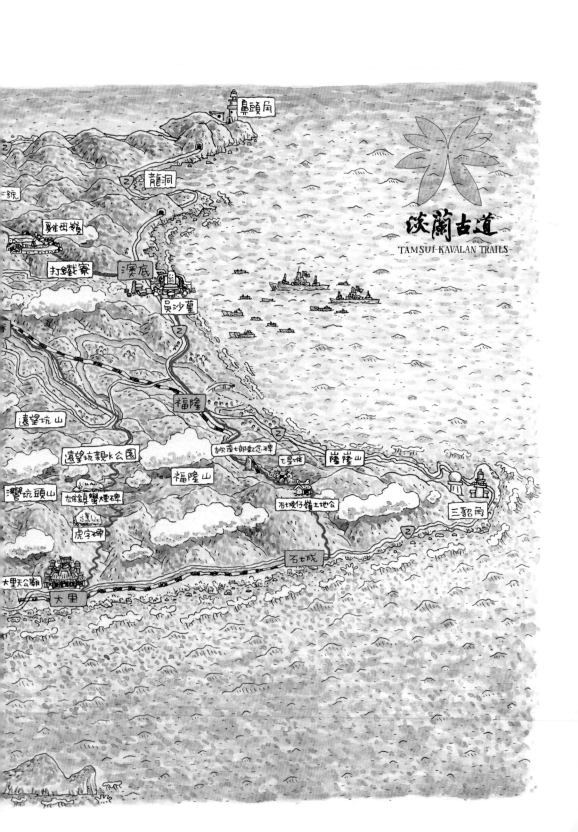

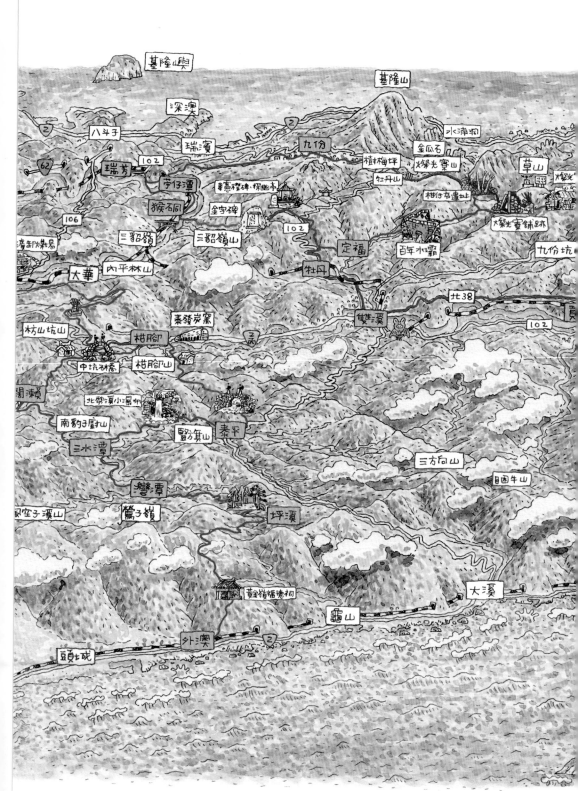

淡蘭古道

—— 百年里山的長路慢行 ——

周聖心‧徐銘謙‧古庭維‧楊世泰‧

戴翊庭‧謎卡‧吳雲天－合著

沈恩民－繪圖

晨星出版

Contents
目次

Chapter
1 — 兩百年北宜交通史的身歷其境——淡蘭古道北路
撰文・攝影／古庭維

回家的路上

文／生態作家・劉克襄

容我從一個人的回家，走進淡蘭古道的世界。

友人七十歲了，渴望重返童年的東北角，準備在海邊聚落的家園做些什麼。他知道我熟悉淡蘭古道，過往探勘的路應該也沒有少過。但最北邊的這一角，他相信我應該還不熟悉。或許是最後一里路，他希望我能陪同。

那兒叫香蘭，緊鄰卯澳。開車沿臺二線一定經過，但很少人停下來。

友人小時上學，幾乎每天走路去卯澳讀書。福連國小很近，不過十來分路程。初中時，轉而去福隆搭火車。一樣得踢碎石子路，約莫五十分鐘才能抵達，再前往雙溪就讀。

畢業後離開東北角，在外闖蕩多年，如今事業稍稍有成。但可遇見之將來，再如何努力賺錢，時間、體力和精神都所剩無幾。

家園不會等他的。三四年級這一輩，昔時對漁村水田的回憶，到了下一代應該不復存在。他所擁有的情感、價值，以及回饋家園的熱情，應該是傳統農漁業時代的最後。此時若不著手，到了下一代恐怕更有心無力。再者兒女眾多，產權愈加複雜，現在不面對，屆時荒廢之地恐怕也回不去了。

友人跟我走訪時，先去探看被蔓藤和雜草覆蓋大半的舊厝，檢視後面安山岩平臺的菜園。他不斷喃唸，孩提時種稻拾柴的種種甘苦，還有到海邊冒險採石花菜、青荻菜的危險經驗。

昔時他老家周遭也是一層層水梯田，接引後面鷹仔山的水源下來，形成現今所謂里山里海的環境。

他希望以舊復舊，保持石頭屋宅的原樣，未來看能否成為一個複合式的人文生活空間。

我雖不是當地人，半甲子以來，走訪多回，連後面的靈鷲山都踏查了，對其所談自是共鳴許多。

在海邊一間歐式模樣的咖啡屋小坐時，天空有黑鳶盤旋。我舉了雞母嶺蕭學苑的水梯田復育計畫，石

碇葉家豪的螢火蟲書屋等等，都是淡蘭古道上，返鄉子弟正在實踐新生活的案例。

還有外來者，像章般超醫師在貢寮老街落地生根，懸壺濟世半甲子。又或如生態專家黃柏鈞，在

坪林水柳腳以茶葉為載體，串連北勢溪流域。他們的鄉野生活，緊緊呼應著現今淡蘭古道的生息。

其實友人怕的不是失敗，而是心有餘而無行動力。畢竟其歲數又比我提到的任何人都大上許多。

那像是黃昏時，一架缺油戰機的最後降落，航空母艦上的甲板已漆黑一片。

後來，我們轉進一間廟寺，探看他的堂兄，目前在那兒當廟公。友人認識好些鄉親仍在此，但也

清楚多數留在老家的，泰半已無法適應主流社會。人生有諸多面向，他也見識不少。以前此地走私興

盛，因而不少人快速致富，但也揮霍得兇。最後都在賭博和花天酒地下，不但錢財花光，連身子也搞

壞了。

我順勢安排，前往東北角管理處，跟一位熟悉在地文史風物的官員碰頭。我像熱心的建商在推銷

建案般，讓友人了解風管處目前如何協助馬崗、卯澳和香蘭等地，進行社區再造的可能。還有淡蘭古

道，未來的可能措施。或許經由此，他能更清楚自己返鄉的目標。

我們在卯澳時，他特別跟我提到，以前有條古道，比隆嶺古道更北邊，淡蘭古道尚未列入。

那是當地人捕捉煙仔魚時，必定要翻山越嶺的捷徑。從卯澳後山，翻越三貂角燈塔南方的山稜線，

直下萊萊。抵達山腳後，沿臺二線經過大窟，方能抵達漁場。他的父親帶他走過，一路可以喝到冷冽的山泉水，抵達那處叫煙仔坎的地方。目前的位置在臺二線濱海公路一一四公里處，從停車場附近，循小徑可下抵海岸。

一如香蘭的海邊有頭髮菜，馬崗卻未生長。這裡因地形環境，擁有香蘭一帶岩岸無法棲息的魚種。

此間的小風小物，展現了微小地方的豐富和多樣。

多年前，石城近海還未擺設定置漁網時，這個漁場便以盛產煙仔魚知名，中文又稱巴鰹。但近年來，此魚數量少了。平常臭肚、豆仔魚較多，冬天時成為黑毛、白毛和黑豬哥的熱門磯釣場。

友人的回憶提醒我，淡蘭古道不只深入此間森林，跟海洋也緊密互動。一九五七年的地圖，便有這條路從卯澳到萊萊。八○年代以後，這條沒名字的古道才消失，跟他在家鄉缺席一樣。其實，這樣的古道支線，整個山區還有多條綿密著，跟淡蘭古道主線斷續連結。

老友的年少經驗像花火，綻放著這個地區獨特的生活內涵。隨便一個回頭的瞥見，都有許多兒時的故事可以召喚回來。縱使一時還無法完整，依舊閃爍著美麗的插曲。一如這本書裡諸多在地的人文故事，他們把自己和先人的經驗、回憶，堆聚成一盞盞燈火，矗立於淡蘭古道上的每個節點。

老友還未加入，但我先幫忙他點燈。希望他日後也能拎起自己的那一盞，在家園掛上，共同照亮淡蘭古道。

8

我們的淡蘭古道

文／登山文學家‧徐如林

住在北臺灣的人，幾乎沒有人不曾走過淡蘭古道，只不過很多人不知道，自己曾經走過的，那些繁華熱鬧的市街或是幽靜清涼的山溪小徑，正是現在聲名鵲起的淡蘭古道。

小學二年級，我家搬到臺北，第一個暑假就是到當時新興的景點鸕鷀潭，從小格頭下車，繞著林間小徑，經過幾戶山村人家，走過一段輕便車（臺車）道，終於到了石壁環繞下的碧綠潭邊。後來

我事先查了資料，知道鸕鷀是長成怎麼樣的，但飛過青色潭面上的，只有一身雪白的鷺鷥。

新聞上還有激烈的論證，究竟是鸕鷀潭還是鷺鷥潭才正確？

我以為鸕鷀潭之旅是我最早的淡蘭古道經驗，現在想起來，幼稚園時第一次到臺北，就被家人帶去艋舺龍山寺拜拜，而這裡正是淡蘭古道的起點！

二百多年前，自唐山渡海來臺的先民，已經佔據了臺北盆地，並以伐樟熬腦的目的，向盆地東方及南方山區挺進，八份、九份、十分仔，這些地名都是訴說當時聚落腦灶的數量。

砍完樟樹的山地，先民在陰濕的谷地種植大菁、薯榔，向陽的坡地種植茶樹，為了自給自足，還要沿山溪兩旁，開闢水梯田種稻。

除了早先的樟腦、腦油要挑下山，後來的大菁、薯榔、茶葉是經濟作物，收成時也要挑到近山的城鎮販售，淡蘭古道的前身，其實就是產業道路。

漸漸的，新來的移民者，沿著墾殖者的山徑，繼續向東南方延伸，終於來到臺灣島的另一邊，看

到太平洋深藍的海水，還有那個浮游在海上的龜山島。

從淡水廳人來人往的艋舺，走到天寬地闊的噶瑪蘭平原，不同的墾殖團隊走不同的路，因此淡蘭路，不是一條路，不是三條路，而是一個具有多條路徑的路網系統。

有的拓墾團隊走得很遠，直到蘭陽平原才安定下來，有的團隊在路上看準了一片可耕作的土地，就決定在此落腳生根，形成山村聚落。為了對抗天災與山區原住民的攻擊，這些聚落雖是互相競爭資源，但也必須是互助的，聚落間的聯絡道路，使淡蘭古道的路徑更加多元化。

除了傳說中的平埔人白蘭，宜蘭通判楊廷理、板橋鉅富林家、臺灣巡撫劉銘傳，基於交通與防禦用途，都曾出力出資，把這些通往宜蘭的崎嶇小路，修築成適合行走山徑步道。

二百多年來，來往於淡蘭古道的，除了無數不知名的腦丁、隘勇、菁農、茶農、行腳商、軍人、移墾者，還有在處理完羅妹號事件後，北上巡視的臺灣總兵劉明燈，同治六年（一八六七年），他在翻越三貂嶺大崙時，留下了豪情萬丈的七言律詩，刻石填金號稱金字碑；在翻越草嶺途中，留下雄鎮蠻煙與虎字碑，成為古道上最膾炙人口的故事與打卡點。

隔年，劉明燈再度巡視淡蘭古道的南路，在翻越臺北與宜蘭之間的分水嶺，大、小金面山的鞍部，留下另一個虎字碑。這個立碑的原址，在現今的北宜公路「金面大觀」風景瞭望臺旁，有座複製品石碑，原碑移置到坪林茶業博物館前。

每次我在金面大觀縱覽壯闊的蘭陽平原時，都在推想：同治七年（一八六八年），劉明燈是怎麼走到這裡的？應該早就有先墾民，溯景美溪，從深坑、石碇、大格門、小格頭，進入北勢溪流域的鸕鶿潭、水底寮、金瓜寮、坪林尾、鸕仔瀨、石磐、碧湖……直到溪源水盡，那裡就是一樣必須用虎字鎮風的金面山埡口。

大家都說現在的北宜公路前身，是劉銘傳開山撫番的政績之一，他於光緒十一年（一八八五年）十月起，命銘字營部將劉朝祜率兵勇「開山闢石碴路百餘里，自馬來通宜蘭」。那麼銘軍開路十年前，劉明燈怎麼去巡視的？

我也很想知道馬偕牧師和他的弟子們是如何走這條淡蘭古道去宜蘭傳教的？

相較於劉明燈走二趟就留下四個重要史蹟物，馬偕牧師在他的傳教生涯裡，總計走過二十六次，他有時睡跳蚤叢生的小客棧，有時睡牛棚、柴房，路上看過懸掛於枝幹的頭顱，也曾差一點被馘首；中法戰爭時，在前往宜蘭途中，走到暖暖時，還被法軍當作間諜逮捕。

相較於馬偕，我可能走過更多次淡蘭古道，夏天的北勢溪，本來就是臺北人至高無上的消暑勝地，中學以前跟著家人去避暑的就不說了，到了大學時代，身為登山社嚮導組成員，悠遊在這一片絕少人跡的原始山林，偶爾又出現古厝人家親切的相待，簡直是千金不換的享受。

民國六十五年起的六年間，我在中國時報撰寫《浮生旅遊專欄》，介紹最多的，就是淡蘭古道上一段一段精彩的山徑與聚落。包括當時完全湮沒在密林與芒草下，現在成為最受歡迎的草嶺古道；在車道未開通之前的闊瀨、三水潭、坪溪……很多中年以上的人士還鮮明地記得，他們跟著報導，初次走入山徑山村時的感動。

近年來，淡蘭古道成為「顯學」，經過藍天登山隊幾十年來的踏勘、千里步道協會的手作步道理念修復，路徑越來越清晰。有共同信念的大家努力整合各種資源，吸引更多人來健行、來聚落、來修路、來調查研究，把更多屬於淡蘭古道的人文歷史與生態之美一一呈現。

我們的淡蘭古道，還有很多值得發現的史蹟，很多屬於你自己的山林步道體驗，期待更多人來參與。

但願我們相遇於淡蘭古道的山徑上，讓自己的健康長久，也讓古道的生命長長久久。

重回淡蘭、古道今生

文／新北市市長・侯友宜

新北市是一座山的城市，境內有百分之八十面積都是山，具有這樣豐碩的山林資源是幸福的，我們能夠在自然內探索未知、尋找自我，在動植物中看見生命的精采、在遠眺中學會謙虛，我很喜歡劉克襄老師將新北市的淺山比喻為家山，山早已成為生活的一部份，如同回家的後院一般親近，因此從二〇一六年起我們啟動了淡蘭百年山徑路線規劃，著手尋回這條由西向東、曾帶領我們上百年的淡蘭古道；在二〇二〇年也擘劃微笑山線旅遊品牌，串聯九個行政區的山線，提倡「全齡樂遊、共創山林」的低碳旅遊，讓全民都能在新北市找到屬於自己的山林秘境。

這條從淡水廳到噶瑪蘭廳（現今台北到宜蘭）的古道，穿梭新北市七個行政區，見證了十九世紀不同民族的遷移與拓墾的韌性、發揚聚落百年的里山精神，也蘊含數不盡的生態資源，其中我們由北、中、南路三條系統進行梳理，編織出充滿文史及故事的官、民、茶道，而若細究可以發現更多的路線，錯盤交織於各山頭與聚落之間，我想這就是淡蘭古道歷久不衰的魅力所在，讓全民能依循著淡蘭古道，認識我們的過去、複誦篳路藍縷的信念、攜手邁向我們的未來，也走入聚落、感受不止歇的里山精神。

然而回首走來並不容易，但我們跨越藩籬，結合北北基宜四個縣市，與千里步道協會合作共計八個單位以上的夥伴，自二〇一六年起每季定期召開會議，只為了將這條百年前雪山尾稜上先民足跡的印記找回來，逐步打造臺灣、甚至西太平洋首屆一指的長距離步道系統，從定線到分級，再到以淡蘭

古道常見的蕨類活化石「雙扇蕨」作為辨識系統的跨域整合，更導入手作步道工法，一步步完善臺灣的朝聖之路，最終在二〇一九年出版「淡蘭古道（北路）」筆記書，讓淡蘭古道進入你我生活之中；

在二〇二〇年成功將北、中、南全線修復完畢，這些不僅得到商業週刊封面故事的報導，也揚名國際得到第十四屆葡萄牙國際觀光電影節首獎的殊榮，證明了我們持續在對的方向前進。

如同侏羅紀時期的雙扇蕨，觀察著原住民的狩獵、聽過西班牙和荷蘭人從淡水到宜蘭宣揚基督福音、看過漢民族水梯田裡怪模怪樣的稻禾新鄰居、算過馬偕博士為人拔除蛀牙的數量、嚐過肩挑重擔的茶農穿梭艋舺深坑間揮灑的汗水，最後迎來鐵路和公路的興起，我們也正在見證我們跟土地的關係，淡蘭古道就是我們的實踐，相信也是國際認識臺灣的最佳代言人，最後本書的完成，象徵淡蘭古道的一個里程碑，朝聖之路的夢想已啟程，下一棒就由你我延續下去。

13

走遍淡蘭北中南，人生自如淡然

文／新北市政府觀光旅遊局
局長‧楊宗珉

百年來，淡蘭古道承接著一代又一代的生命，累積出北臺灣璀璨的故事，有別於百岳大山的壯闊孤傲，淡蘭古道一路上能遇見百年人家、看見山川河海、撞見野禽百獸，這樣的里山精神，不需要借鏡國外，就能夠在新北市找到這樣的人地關係，每當我們更探索他一些，就越是感受到每段時空帶來的感動，而我們想做的只是盡力將淡蘭古道恢復原貌，讓每位市民踏上這塊土地、走上這條古道時，引領你遇見每個偶然，讓您和它來場深度的對話。

而故事的源頭，不是由我們開始，而是這一路上每個人所編織。自二〇一九年出版第一本淡蘭古道北路筆記書之前，已經累積了三年的規劃及挖掘的量能，與千里步道協會等民間單位合作，逐步定線、找路到修復，終於將北路帶到大家面前，而每個聚落內的故事，我們也不打算錯過，在近兩百公里內的古道中，至今已經打造十二處服務據點，讓在地的人，自己說在地的事，這樣由下而上的精神，不須胭脂抹粉就會漸漸地擴散、渲染身旁的人，讓淡蘭古道成為大家的最大公因數。

修路文化更是奠定淡蘭古道精神的基石，至今還反映在當地土地公生日「吃福」的傳統中──家家戶戶酬神宴客，並派人丁一同維護道路，少了自私，多了一分永續的底氣，我們延續這具意義的信念，展開手作步道工作假期，透過手作步道重現場域精神，淡蘭古道就是我們的見證。捨棄速成的水泥步道，就地取「石」、打磨填砌、設置導流木……為的就是每一步好走，更好看，更重要的是政

府部門和社區各方人士共同合作，從淨山到親山，實踐生態教育和友善環境理念，讓淡蘭古道的意義

不只是步道，更是我們永續百年的承諾。

我們一棒棒堅持對的方向，透過品牌經營，將「古」道帶出「新」意，透過新媒體的臉書粉絲專頁、

導覽指南的設計、專屬主題網站的架設等，讓淡蘭古道也具有美學之「道」，最終幸運地從二〇二〇

年以來接連獲得國內外的肯定，除了品牌傳播獎、百大品牌獎之外，宣傳影片入選首屆世界步道影展，

更榮獲第十四屆葡萄牙國際觀光電影節的運動與休閒類宣傳片首獎，復興這份新北市原有的榮耀。

這些積累讓淡蘭古道除了成為行政院核定的國家綠道外，更是大家心中長距離步道旅遊、低碳旅

遊及環境教育的首選，也存在於我們的生活圈裡，現在我們能輕易的從猴硐車站走向金字碑古道，見

證劉明燈當時題下的詩詞；從暖暖車站出發，延著暖東峽谷而上，感受水流雕砌地鬼斧神工，抵達柑

腳朝聖移墾的痕跡；臺北捷運麟光站出發南路，一睹茶產業的茶路碑，抵達深坑尋覓當時的百年渡船

頭⋯，說了這麼多，敬邀所有朋友親自踏上，百年前的古道，讓我們再走出下一個百年。

淡蘭古道，你我共同書寫的現在進行式

文／周聖心、徐銘謙

臺灣東北隅，一路向海延伸的山脈尾稜，彷彿天然的屏障，隔開了臺北盆地和宜蘭平原。這塊區域，從數百年前平埔族凱達格蘭族的三貂社在東北角海岸建立據點，到十七世紀上半葉（一六二六～一六四二年），西班牙人佔領基隆及東北角一帶，歷經荷治時期，來臺漢人逐漸北移，在北臺灣建立起漢人的移墾社會，最初即依循著三貂社人遷徙的路徑。《噶瑪蘭志略》記有：「初由東北行自淡水之八堵折入雞籠，循海過深澳至三貂、藔藔嶺、入蘭界」。清乾隆年間，則有自艋舺攀越三貂嶺的舊山道可供行走，直至嘉慶十二年（一八〇七年），臺灣知府楊廷理為了使入蘭的通路更便捷，從四腳亭開闢經過蛇仔形，越過三貂嶺至頂雙溪，再越今草嶺稜下頭城⋯⋯

這條從十七世紀就在臺灣北部延續下來的路網，從原住民的社路、西荷人的採金、漳州人的拓墾、泉州安溪茶商的貿易、外國傳教士的宣教、民間迺媽祖的信仰活動、救國團時代的青年壯遊⋯⋯走上這條路網，就彷彿踏上由山系水文為場景的歷史舞臺。

這條由民間NGO組織倡議遊說，透過公私協力、跨界合作，從選線、定線、串聯、後設命名，總計近兩百公里的步道路網，重現的不僅是曾經的大歷史現場，更是百年來生於斯、長於斯，一代代延續至今的生活記憶與故事。

這條正以嶄新面貌，重回你我生活的長距離步道，我們稱她「淡蘭古道」。

長距離步道：跨越時空的夢想

一九二一年美國班頓・麥凱（Benton MacKaye）倡議串聯「阿帕拉契山徑」（Appalachian Trail，三五〇〇公里），點燃近一個世紀國際長距離步道之夢後，歐洲第一條長步道匈牙利國家藍步道（National Blue Trail）一九三八年完成定線；一九四七年法國徒步健行協會成立，提出打造 GR 系統構想；一九六七年加拿大聯邦建國百年時 Bruce Trail 設置完成；一九六八年美國太平洋脊步道獲指定為美國國家景觀步道；一九七九年香港第一條長途遠足徑麥理浩徑建置完成；一九九三年和二〇〇四年，自中古世紀即吸引來自各地朝聖與參拜者的西班牙朝聖之路與日本熊野古道兩大東西方文化路徑，分別被聯合國教科文組織登錄為世界文化遺產；二〇〇七年鄰近的韓國濟州島展開偶來步道串連與建置，日本宮城縣則是在三一一海嘯後，持續推動步道路網作為振興地方觀光產業的途徑，以步道連結在地歷史文化及地方特色、反思人類文化與自然共生的意義。迄今，世界各地長距離步道風潮方興未艾。

在臺灣，「長距離步道」還是一個很新的概念。過去有很長一段時間，登山與健行，被視為同一種戶外活動；這其中的緣故，或許與臺灣的地理環境，以及受日本登山文化的影響，另一方面則是因為步道管理權責分散，沒有統合的系統或一致的分級，加上行政區域的界線，以致雖然臺灣擁有超過四百年不同的異族文化與群族遷徙發展歷史，涵蓋從熱帶到溫帶的豐富氣候帶與林相變化，以及生物多樣性和南島語族的多元族群文化，卻遲遲未能發展出足以躋身世界夢想之列的長距離步道。

二〇一五年，一項名為「重現淡蘭百年山徑」的倡議被正式提出。提出倡議的臺灣千里步道協會，將其長期所關注的環境保護、在地認同、文化傳承、歷史記憶、

地區發展等面向，聚焦於與首都距離最近、有著全臺將近三分之一人口居住的區域，希望藉由建立實體的長距離步道，呈現在地智慧與文化記憶的手作方式，能為臺灣的步道建立更永續友善的環境；同時，也邀請更多人一起深度體驗「淡蘭古道」上的人文歷史、自然生態與生活地景。

「淡蘭古道」在地理上，串連著太平洋及臺灣海峽等重要海域；在路線上，跨越了北臺灣的山與海，是一條與生活緊密連結、具有文化與歷史縱深，能與國際長距離步道呼應接軌的徒步路線。試想，當旅者走上這條具人文及歷史價值的長距離步道，或是來到山徑上，與當地居民一起進行手作步道修護時，將可以與沿線社區聚落進行深度的交流與體驗，而在地社區聚落與商家也可以將其特色與資源，提供和呈現給每一位到訪者；更重要的是，這條路網將可以跨域整合北北基宜四個縣市，開展北臺灣天際線視野、促進區域發展，透過公私協力打造出具國際級長距離低碳健行步道以及臺灣觀光新亮點。

築夢淡蘭古道：回看民間倡議歷程

回看這一路以來民間倡議「重現淡蘭百年山徑」的築夢歷程，既像鐵杵磨針串起珍珠，又仿若園丁辛勤灌溉終成一方花園。

二〇〇六年四月民間自組發起的千里步道公民運動，從找出生活周遭的美麗小徑開始，串連各地的草根力量與社區網絡。二〇〇七年，第一場跨縣市試走活動便是從臺北出發，透過雙腳騎乘或徒步，經宜蘭到花蓮；二〇〇九年，提出結合社區與自然的都市健康運動「新郊山運動」，希望串連出各具

特色、不同主題的區域環圈，利用週休二日就可以享受爬大山、出門遠遊的體驗，不論是就近住宿在一日可及的山間聚落，或者整建一些偏遠廢校成為可供住宿的營地驛站，也可透過大眾運輸系統來進行連結。

環島路網的串連與區域路網的發想，在許多山友、文史工作者及在地社群一棒接一棒的合力下，歷經五年的努力，於二○一○年完成了山海屯總計約三千公里的環島路網串聯，同時結合手作步道，展開環境守護在地行動。二○一一年新北市政府觀光旅遊局委託千里步道協會，來到素有貓村與煤鄉之稱的猴硐，希望以步道為主題，與社區共同發展更多綠色旅遊、文化體驗與學習活動，提供遊客對猴硐更多面向的認識[2]。計畫推動過程中，不論是村落走讀、古道巡禮、手作步道環境教育體驗，位於猴硐周邊的小粗坑古道、後凹古道、金字碑古道等與在地生活緊密連結的古道，在在成為最佳的體驗場域。

位於雪山尾稜的這片區域，泛著時光痕跡、彷彿被定格在時間膠囊的，便是一個個散落在這片山區丘陵裡的聚落。從十七世紀西班牙人登陸前、歷經清朝的統治與日本的殖民，路線也隨著軍事、農業、貿易、統治等因素逐漸四通八達，直到晚近汽車與公路的出現，隨著經濟發展、農村人口外移，過去山村聚落間往來的通道，有些被闢為大馬路，有些成為山林間的山徑古道，古道缺乏維護與使用，逐漸衰敗，部分路段或因山友熱心除草維護，或被政府機關納入列管，而得以維持良好的通行狀況，但也常因納入列管施以現代水泥工程整建，讓古道失去原有風貌。

二○一三年，千里步道協會收到熱心山友一再陳情，希望可以出面關心一條正在進行鋪面改善的步道工程，並傳來許多施工現場的照片，照片中依傍著美麗潺潺溪流的蓊綠古道上，堆放著許多切割方正的花

淡蘭古道，一則持續進行中的傳奇

　　二〇一五年在新北市政府觀光旅遊局的支持下，千里步道協會以雙溪為基地，進行淡蘭古道路網的系統性盤點，透過文獻爬梳、地圖套疊、在地訪談、路線踏查，發展論述以及在地組織串連、政策研議與主題路線推廣。也就是那時候開始，大約兩年時間，許多周末假日隨著藍天隊江啟祥隊長，在這個區域裡各種大大小小O形路線上──闊瀨、三水潭、灣潭、枋山坑、豹子廚、中坑頭、盤山坑、柑腳、泰平、崩山坑、料腳坑、保成坑……，這些地名座標間的山徑上游走穿梭，並與在地夥伴偕同規劃出土地公之路、馬偕之路等主題路線。

　　隨著這些年的倡議與串連，淡蘭古道上無數次的往返，如今，地名座標已不再是地圖上的點位，而是內心深處常常會揚起的呼喚和記掛。每一個山村聚落都有著一張張熟悉的面孔，這裡是他們的故鄉和夢土；一條條遊客稱之為古道的路線，則是他們年少時日常的上學路、年歲漸長後的歸鄉之路，更是世代間的傳承與記憶之路。

　　二〇一五年下半年，千里步道協會帶著「重現淡蘭百年山徑」的規劃藍圖構想，展開中央與跨地方政府的拜會和政策遊說；並在二〇一六年四月廿三日千里步道運動十周年這一天，邀請北北基宜四

崗岩石板……。也正是那兩年，千里步道鋪面調查志工利用周末假日展開雙北兩百七十四條列管步道的鋪面調查，提出「水泥步道零成長，自然步道零損失」的訴求，並訂定每年六月第一個周末為「臺灣步道日」，希望藉此喚起更多人對步道環境的重視。而這兩項訴求，日後也成為淡蘭古道倡議過程中重要的關鍵。

縣市與中央水土林等單位首長，共同參與「重現淡蘭風華×守護百年山徑」啟動記者會；當天所有與會首長代表們共同簽署了守護宣言，宣示：進行淡蘭古道文化資源盤點、指派承辦窗口啟動跨縣市合作、每年步道日輪流到各縣市走訪一段淡蘭古道，並預計以四年時間建構北臺灣長距離步道系統。

啟動記者會後第一波行動，便是邀請北宜兩地的社區大學、登山團體、大專院校等十多個公民團體和專業社群參與投入，成立「大文山淡蘭古道聯盟」；首先登場的便是結合臺灣步道系統「淡蘭古道·山海大會師」活動，特別精選十八條路線，邀請登山健行團體一同響應，一起把淡蘭古道「走」回來；並於二〇一六年七月至九月，在石碇藝文館盛大舉行「沉睡百年·古道今生」淡蘭古道靜態展暨系列講座。

還記得開幕當天新北市政府陳伸賢副市長與石碇區黃詩芳區長均蒞臨全程參與，深坑文史工作者現場演唱多首傳統褒歌，並有東南科大同學重現山村奉茶文化、華梵大學師生製作的一些土地公廟模型，以及石碇在地美食分享，結合中研院GIS中心共同製作的淡蘭古道3D立體模型，更是展場中最吸睛的展出。該策展隨後更移師到羅東林管處、宜蘭縣史館、福隆遊客中心、雙溪國小等地持續展出將近一年。

隨著民間各項動靜倡議活動推出，跨縣市的合作也緊鑼密鼓的籌畫推進中：由北北基宜四個縣市政府加上水土林四個中央單位所組成淡蘭古道平臺會議，二〇一六年九月廿九日於新北市政府正式召開，並依序由新北市政府、基隆市政府、宜蘭縣政府、臺北市政府、臺北水源特定區管理局、林務局羅東林區管理處、水土保持局臺北分局、觀光局東北角暨宜蘭海岸國家風景區管理處八個單位，協同千里步道協會共同主持，每三個月輪流召開一次。

每季召開一次的平臺會議，由輪值單位擔任會議的行政主持，並就前一次會議記錄逐項討論各列管追蹤事項之協調進度，若遇需進一步會勘研商，則由相關單位各自安排現勘，進行細部討論，再於

21

平臺會議中進行進度報告。

自二〇一六年九月至二〇二三年四月，每季一次的淡蘭古道跨縣市平臺會議共計已召開二十三次，透過平臺會議完成許多跨縣市間之協力合作，其中最具代表的合作案例即是行旅者不論走在新北、臺北、宜蘭、基隆，或是東北角風景區、羅東林管處轄管範圍內，都會看到一致的指標系統，即是透過平臺會議做出的共識決議：「各單位皆以新北市政府觀光旅遊局所委託設計的指標系統為參準，新北市則無償提供設計圖檔供各單位設置指標、服務據點之用」。

還記得在進行淡蘭古道視覺意象指標設計過程中，除了雙扇蕨之外，還另有以土地公廟與虎字碑做為視覺設計之構想，新北市政府觀光旅遊局特別邀請蕭青陽大師設計淡蘭古道形象識別，並數次邀集專家學者討論後，著眼淡蘭古道與國際接軌之願景，並參考國際長距離步道系統多以顏色、線條或幾何圖形等較簡潔直觀之圖像做為指標設計，因此割捨土地公與虎字碑形制，而以侏儸紀時代即已存在、且於淡蘭古道路網周邊時常可見的「雙扇蕨」進行設計。為了呈顯雙扇蕨之特徵且兼顧視覺意象之美，光是設計過程就超過五十次以上的修改。同時也參考國際長距離步道的作法，以國際通用之英文字母及數字做為步道編碼，例如，以TK1-7即為淡蘭古道（Tamsui-Kavalan）北路（1）的第七段（燦光寮古道），TK2為淡蘭古道中路、TK3為淡蘭古道南路，未來臺北淡蘭古道文化徑與宜蘭淡蘭古道平原線實體建置時，則將依此原則分別以TK0、TK4做為編碼起首。而淡蘭古道石柱更是相當雋永的設計，書法字由周良敦老師所提、全柱由花崗岩打造而成，多邊形的頂座搭配一百公分高的尺度，在森林中呈現出一股幽靜沉穩的氣氛，這樣的石柱共計有十支，靜靜地矗立在古道中，指引過路的旅人。

除了指標LOGO和路線編碼外，為提供行旅者更完善的遊憩服務所提出的服務據點設置辦法、

淡蘭古道，你我共同書寫的故事

跨越北北基宜的淡蘭古道，從二〇一五年民間倡議啟始，就像一則傳奇，有著許許多多在地夥伴熱情無私的參與，以及新北市政府觀光旅遊局領頭羊的積極投入，全局同仁從閱讀文獻、實地踏查、社區拜訪、施作現場……無役不與，幾乎人人都成為淡蘭古道達人。尤其自二〇一八年開始，連續以三年時間，透過手作步道結合工作假期與教育訓練，逐段修復的崩山坑古道，不僅帶動古道兩端與周邊聚落的小民經濟，也讓淡蘭古道上專屬於北臺灣獨特風土的自然山徑，其光澤底蘊重現於世人面前；曾於二〇一八年西班牙聖地牙哥世界步道大會影展上獲獎、吸引國際友人目光的「淡蘭古道」形象影片，即是以這段山徑上的石砌土地公廟及手作揮汗的志工身影作為拍攝主題。

長距離步道的倡議與串連，如同許多伴隨動盪不安過後而來的社會改革，以具體的夢想召喚希望與重新連結的渴望，它吸引人的地方在於，能夠藉由主題路線，深入了解一個地方的文化歷史與自然

以手作步道進行古道山徑維護等原則，也都透過平臺會議的溝通討論，獲得成員共識；未來還將一起合力，將淡蘭古道推向國際，目前各單位所提報將與國際接軌的路段包括：新北市的金字碑古道、基隆市的暖東峽谷步道、羅東林區管理處的宜蘭跑馬古道，以及東北角風景區的草嶺古道。

為了讓這彌足珍貴的平臺運作默契，不會因為地方選舉結果造成斷裂，也讓這彌足珍貴的跨區域合作可以有更多中央資源的挹注，二〇一八年在地方首長改選前，四個地方政府依據「地方制度法[3]」正式完成「淡蘭古道跨縣市平臺運作協議」簽署。

23

生態的精華，感受當地人的生活方式，並以全程為目標，激勵持續走下去完成夢想的動力；如同蝴蝶效應一般，每一位走上長距離步道的各地夢想家們，也將回到自己的家鄉造夢，讓山徑步道的里程不斷延展，在各地發展出不同的樣貌。

然而，就如同時代的更迭和變動，路網也是動態發展的，且綿密廣布。回顧來時，在淡蘭古道路網踏查、選線、定線過程中，最大的掙扎和難題，就是既要能兼顧過往歷史考據，也須考量擇定適合現代健行的主要路線做為推廣。尤其在嚴格的學術領域中，光是「古道」的定義和考據，就有各種不同的見地，例如臺灣古道先驅楊南郡主張，一定要有百年以上的歷史、現場要有明確的歷史遺跡；古道專家李瑞宗認為，至少要二十公里以上，而且具有完整的歷史人文條件，才能定義為古道；也有古道研究者採取更嚴格的定義，認為古道應是對臺灣歷史發展、原住民遷移、文化發展等有特殊貢獻，且需有文獻上明確記載；然而對於在地常民生活來說，古道所涉指的光譜非常廣，舉凡以不同聚落為出發點，先民就近走出的動線、可以前往首尾兩端，都應該被涵蓋進去。

國際上長距離步道多為一條由起迄點兩端構成的直線，但「淡蘭古道」卻是參照北臺灣數百年原住民與歷代先民的遷徙拓墾交通路網，不同時間的橫切，各有其不同路網與脈動。歷經將近三年的踏查，被指認出來的路線果然極為龐雜，然而「淡蘭古道」長距離步道的倡議和串聯，並不固著於恢復每一條古道，也不是為了古道學研究，而是希望在回溯的過程中，能提出面向未來的整體規劃與設計，邀請沿線相關行政單位與民間及在地，一起建置親近可及的大眾徒步路線，最重要的是，路要有人持續走下去，跨越百年的山徑才得以延展，不至成為徒留卷宗古籍裡的一頁歷史。二○一八年，淡蘭古道成為行政院所核定優先推動的三條國家級綠道之一。

淡蘭國家綠道路網圖。紅線為定線，虛線為歷史故事線。

臺灣的長距離步道運動才剛起步，相較於世界知名的長距離步道，淡蘭古道還有許多可以提升優化的空間，以及需要努力克服的挑戰，但「淡蘭古道」已為臺灣的長距離步道運動邁出了第一哩路。此時此刻，我們在臺灣這塊土地上造夢、逐夢，「淡蘭古道」正是參與其中的每一個人所共同書寫的故事。

現在，就請您一起來展讀……

1 GR 兩字來自法文的 Grande Randonnée（大健行步道）。依據法國健行協會的標記分類共有三種。一是 GR，二是 GRP，以及 PR。GRP（Grande Randonnée de Pays）地區性大健行步道。PR（Promenade et Randonnée）指散步及健行步道。

2 可參閱「到農漁村住一晚」（新自然主義出版社），猴硐的 99 種玩法。

3 第 24-1 條　直轄市、縣（市）、鄉（鎮、市）為處理跨區域自治事務、促進區域資源之利用或增進區域居民之福祉，得與其他直轄市、縣（市）、鄉（鎮、市）成立區域合作組織、訂定協議、行政契約或以其他方式合作，並報共同上級業務主管機關備查。共同上級業務主管機關對於直轄市、縣（市）、鄉（鎮、市）所提跨區域之建設計畫或第一項跨區域合作事項，應優先給予補助或其他必要之協助。

25

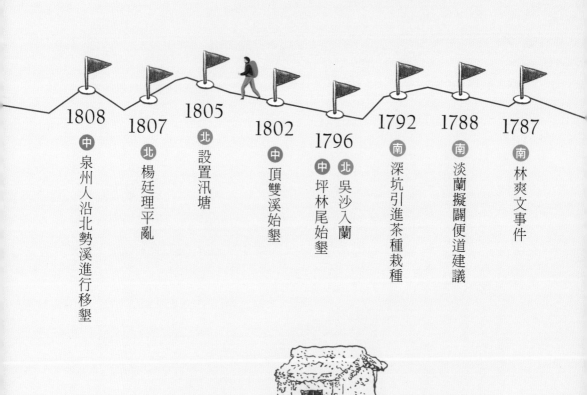

淡蘭古道 大事記

北：淡蘭古道北路
中：淡蘭古道中路
南：淡蘭古道南路

1808 中 泉州人沿北勢溪進行移墾

1807 北 楊廷理平亂

1805 北 設置汛塘

1802 中 頂雙溪始墾

1796 北 吳沙入蘭
1796 中 坪林尾始墾

1792 南 深坑引進茶種栽種

1788 南 淡蘭擬闢便道建議

1787 南 林爽文事件

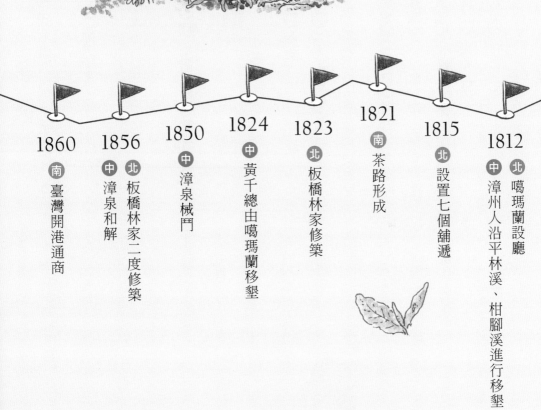

淡蘭古道
百年里山的
長路慢行

1860
南 臺灣開港通商

1856
中 漳泉和解

1850
北 板橋林家二度修築

1850
中 漳泉械鬥

1824
中 黃千總由噶瑪蘭移墾

1823
北 板橋林家修築

1821
南 茶路形成

1815
北 設置七個舖遞

1812
中 漳州人沿平林溪、柑腳溪進行移墾

1812
北 噶瑪蘭設廳

2016

北　淡蘭百年山徑「宜蘭＆羅東雙城展」及宜蘭縣史館數位展

北中南　「搭捷運・走郊山・訪古道」系列活動

北中南　「沉睡百年・古道今生～重現淡蘭百年山徑展」巡迴展

北中南　步道日—第一屆淡蘭大會師（山海大會師）

北中南　「淡蘭百年山徑旅遊路網系統整體規劃」啟動

北中南　「重現淡蘭風華 守護百年山徑」啟動記者會

北　展開馬偕之路及雙溪古道生態扎根計畫

北中南　千里步道與藍天隊進行淡蘭山徑之踏查

2015

北中南　淡蘭百年山徑串聯運動正式啟動

1885

南　劉銘傳修築「淡蘭便道」

1878

北中南　臺灣前後山輿圖列舉淡蘭古道沿線重要聚落

1869

南　茶葉外銷美國

1868

北　劉明燈北巡留下金面山虎字碑

1867

北　劉明燈北巡留下金字碑、雄鎮蠻煙摩碣及草嶺虎字碑

淡蘭古道
百年里山的長路慢行

2019　　**2018**　　**2017**

2017

北中　新北市淡蘭北路、中路路網調查完成

北中南　第二屆淡蘭大會師及「淡蘭義工隊」授旗記者會

中　舉辦北勢溪漁光步道工作假期，藉志工雙手保護水源

2018

南　新北市淡蘭南路路網調查完成

北中南　淡蘭主線北、中、南路完成定線

北中南　行政院跨部會會議確認啟動「淡蘭百年山徑」

北中南　第三屆淡蘭大會師（新北雙溪）及「淡蘭國家級綠道啟動記者會」

北中南　北北基宜簽訂「淡蘭百年山徑跨縣市平臺運作協議」

北中南　淡蘭古道形象識別系統建置完成－雙扇蕨

北中南　淡蘭古道形象片榮獲首屆世界步道大會影展片

北中南　淡蘭古道粉絲專頁成立－淡蘭道

2019

北中南　新北市率先開辦「手作步道專業培訓課程」

北　第一本以淡蘭為題的徒步指南書籍《淡蘭古道：北路》出版

中　坪林國小五位畢業生完成走中路從闊瀨出外澳的畢業壯遊

北中南　二〇一九步道日—第四屆淡蘭大會師與「淡蘭×國際」記者會

北中南　文化總會「森‧體‧感」特展結合VR技術呈現淡蘭百年山徑及系列講座—「徒步臺北‧走進歷史的厚度和溫度—臺北淡蘭文化徑與手作步道」舉行

2020

北中南 新北市政府打造淡蘭沿途十處服務據點

北中南 新北市轄內之北路、中路、南路全線路網指標建置完成

新北市推出「淡蘭古道北路精裝指南」

北中南 宜蘭縣政府展開淡蘭平原路網調查規劃完成

北中南 臺北市啟動淡蘭文化徑規劃設計與位於艋舺的淡蘭起點意象設計

中 交通部林佳龍部長與新北市侯友宜市長親走淡蘭暖暖古道與崩山坑古道

中南 「淡蘭國家級綠道公私協力國際推廣合作備忘錄」簽署記者會

中南 副總統賴清德親自走訪淡蘭中路雙溪泰平社區

北中南 新北市淡蘭古道專屬官網上線

北中南 「淡蘭古道：功夫篇」第二回日本國際觀光映像祭──東亞觀光影片優

秀賞

北中南 新北市政府「淡蘭古道」獲 Shopping Design best 100「年度品牌獎」

北中南 新北市政府「淡蘭古道」榮獲財團法人公共關係基金會「品牌傳播獎」

北中 林務局羅東林管處第一本淡蘭古道自然史之《貂山之越》出版

30

淡蘭古道
百年里山的
長路慢行

2023　2022　2021

2021

北中南　《跨越行政界線：長距離步道的第一哩路》淡蘭綠道經驗刊登國際期刊《旅遊規劃與發展》

北中南　交通部觀光局架構淡蘭古道專屬官網

北中南　商業週刊第 1735、1736 期封面故事〈作伙一起拚〉

北中南　淡蘭古道三部曲榮獲第十四屆「葡萄牙國際觀光電影節」（ART & TUR - International Tourism Film Festival）運動與休閒類宣傳片首獎

2022

北中南　五月廿八日，結合第九屆臺灣步道日於臺北市艋舺公園舉行「重回原點 臺北淡蘭文化徑啟動會師」

北中南　《淡蘭古道—百年里山的長路慢行》新書出版上市

北中南　十二月一日至五日第四屆亞洲步道大會舉辦淡蘭徒步嘉年華

2023

北中南　與日本宮城偶來簽署國際友誼步道合作備忘錄

北中南　淡蘭古道大事記 to be continued

淡蘭古道官網
影音專區

淡蘭古道三部曲
影音搶先看

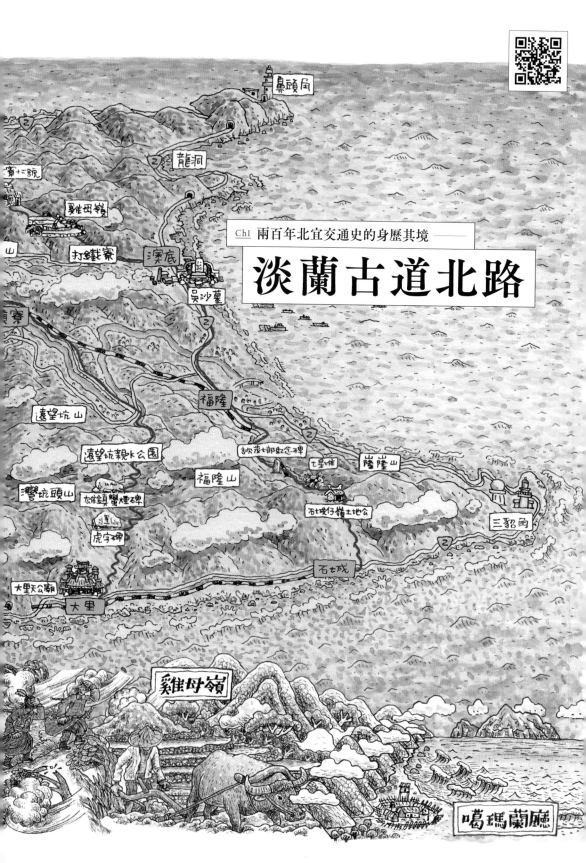

Ch1 兩百年北宜交通史的身歷其境 ——

淡蘭古道北路

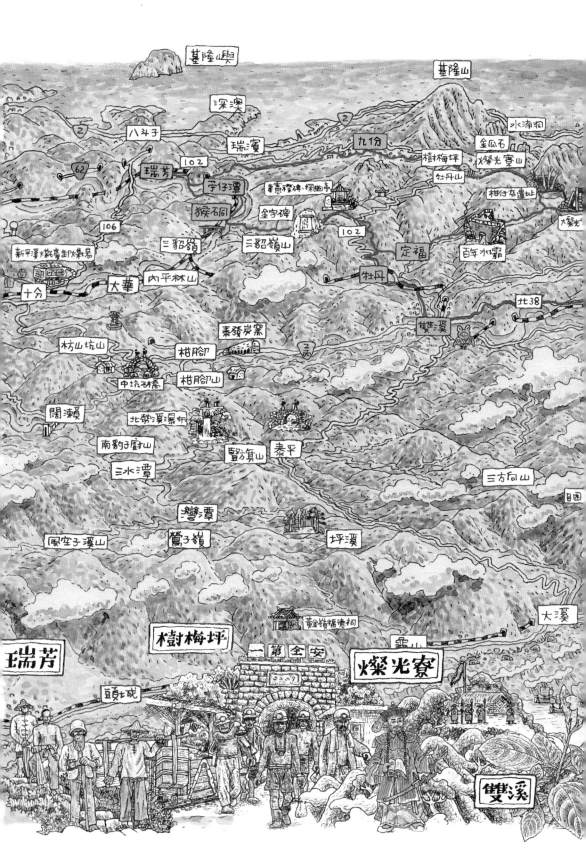

前言

在全臺灣的古徑之中，「淡蘭古道」的知名度排在很前面，早在社群媒體興盛以前，部分路段就是臺北近郊知名的踏青主題。這條由臺北到宜蘭的道路，透過前人數十年的研究與梳理，加上近年的設計和重整，成為現在系統性的北、中、南三大面狀的淡蘭山徑體系。不過最具歷史深度的路線，包含早期吳沙入蘭，形成漢人墾殖的運輸孔道，或是楊廷理、劉明燈所修建，具有官方色彩的正道，都囊括在今日所稱北路的範圍之中，較貼近早期社會大眾所認知的淡蘭古道。

對一條道路，或說是一道交通路線而言，不斷改變是再自然不過的命運。路是人走出來的，交通便利帶來更多需求，需求促進產業發展，進而再創更多需求。無限的循環之中，路徑逐漸改善也是必然的，然而什麼是「改善」呢？關於這一點，我們拿現代經驗即能以今知古。

在廿一世紀的第一個十年中，當代大名鼎鼎的雪山隧道在二○○六年通車了，並且帶來立即性的變革，像是九彎十八拐的北宜公路，成為自行車和重機天堂，公路客運也直接停駛；臺鐵營運遭逢轉變，從臺北出發到宜蘭、羅東的旅客銳減，還得合作推出鐵公路聯運車票，以圖彌補通往花東的運輸；原本在北宜縣界的茶葉蛋，即使非常好吃，也被迫搬到山下的頭城才能維持生意。如今進入廿一世紀第二個十年了，有多少人還能回憶十餘年前的「舊路」時光？

如果我們把時序再往前回溯，在山線的臺九線北宜公路，或是海線的臺二線濱海公路，還沒達到

34

一定水準之前，北宜之間完全是鐵道與火車的天下，而且從一九二四年宜蘭線通車以來，雄霸長達半世紀。至於鐵道尚未全通時，宜蘭北線只通到三貂嶺，宜蘭南線則由大里為起點通往蘇澳，中途從猴硐、三貂嶺出發，跨過兩段山脈到大里，就是淡蘭古道路徑進入二十世紀後，最後還能擔任交通運輸主角的路段。不過，這段路與現今的公路或有重疊，僅在俗稱「草嶺古道」於虎字碑越嶺的一段未擴建而已，而這一大段的「道路」，是在日本領臺後的頭幾年，於十九世紀末就完成修築，以金字碑聞名的三貂大嶺路段，就是在那時候退居「舊路」的。

交通動線的傳承轉換，在每個當代都是最容易被忽略的日常，但也埋下片段線索，等待日後重新追尋。歷史悠久的淡蘭古道北路，曾經是最重要的通道，因而也站在近代化開發浪潮的鋒頭，經歷最長時間的淘洗，隨著不同時代轉變型態，如今已有很多地方成為大馬路。有些人因此覺得，相較於中路和南路，淡蘭古道北路最沒有古味，然而歷史從未停止前進，淡蘭古道北路是橫跨三個世紀的真正生存者，它一直活著，並且留下「路」的豐富多樣性。不論維持著山林秘徑的樣貌，或是成為四線道附路肩的大馬路，這都是真正自然演化的結果。淡蘭古道北路受到現代化侵蝕程度最高，甚至途經商業地帶，與現代道路斷續銜接，或被橫越穿插，但也因此最容易親近，行程安排也最彈性，不論半天、一天、多天的路線，都能說走就走，身歷其境，體會這一大段持續在前進的歷史脈絡。

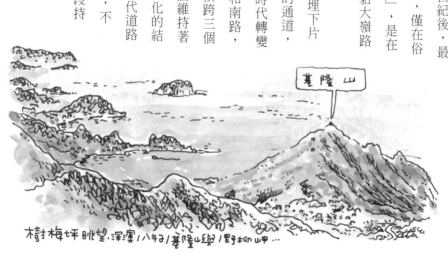

樹梅坪眺望·深澳/八斗子/基隆山與/野柳岬⋯

遊程推薦

/ Thru-Hike /

全程健行路線推薦

·日程規劃

D1：瑞芳→九份→燦光寮→雞母嶺→打鐵寮（夜宿福隆）

D2：福隆→石城→大里→貢寮→雙溪（夜宿雙溪）

D3：雙溪→牡丹→猴硐→瑞芳

·路線簡介

北路起於瑞芳車站，終於大里天公廟，大致分作兩線。

其一是經由琉瑯路上到九份，再經樹梅坪古道、燦光寮古道、楊廷理古道等路段，途經精采的「燦光寮舖跡」，最後從雞母嶺下山才回到平地。這是從繁華市區走向純樸山村的旅程，前段充斥著上個世紀礦業風華的蛻變，後段則是上上個世紀山間生活的重現。山路在抵達一〇二甲公路

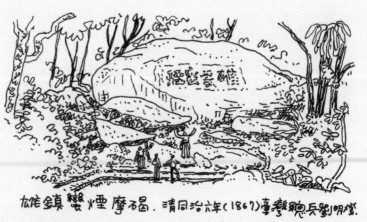

龍鎮蠻煙摩石碣．清同治六年（1867）臺灣總兵劉明燈．

「打鐵寮」站牌後結束。北路的另一線，則是早已聞名全

台的金字碑古道與草嶺古道，兩者之間大多已改作公路。

事實上，整個淡蘭古道北路受到公路開闢影響至深，

有時相互穿插橫越，有時整段路徑早已被公路取代，還不

斷拓寬。造訪北路，可以善加利用這些把古道切割成數個

區域的公路，靈活安排各種半日或一日遊的行程。而且還

有火車和公車可以搭乘，只是有些地方班次較少，要預先

規劃好時間。九份的住宿資源豐富，也可以跟我們一樣，

下午才從瑞芳車站出發，到九份過一晚。在雞母嶺也有「遇

見雞母嶺」可以住宿，還提供各種體驗活動，可以延伸出

其他行程。

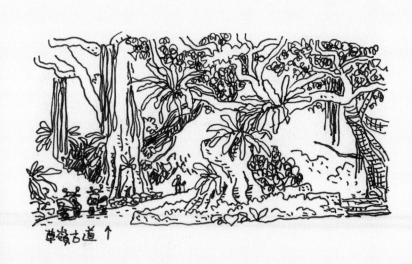

草嶺古道↑

古道客棧

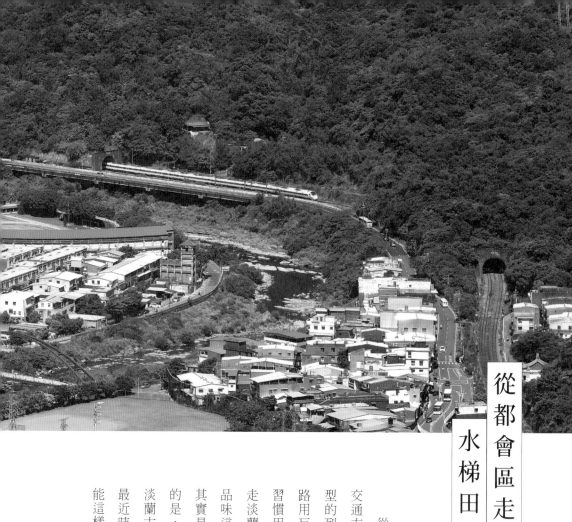

從都會區走入
水梯田的古徑

　　從小到大，我們一路都在體驗各種新的交通方式，鐵道從單線變成雙線，或是更新型的列車，公路從兩線拓寬成四線，高速公路用巨大的工程量體突破更多障礙，我們總習慣用「更快」來參與歷史；而從瑞芳出發走淡蘭古道北路，則是用「更慢」來感受與品味這段兩百年的歷史旅途。出發的這天，其實是臨時起意，毫無心理準備，更加意外的是，我還帶著爸媽一起出門了，徹底運用淡蘭古道北路說走就走的便利性。幸好爸媽最近時常運動、爬山，體能早就準備好，才能這樣放心出發。

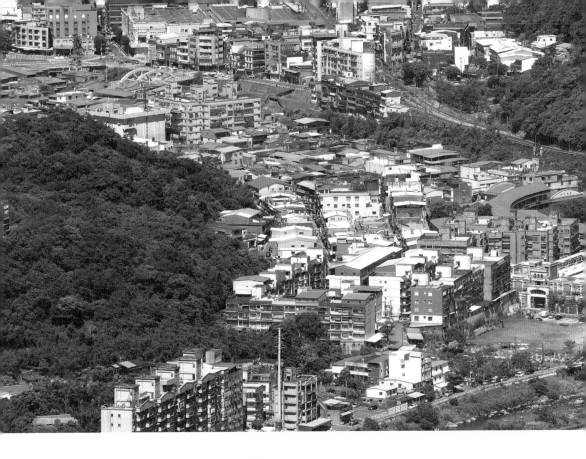

瑞芳河濱

在二十世紀初，瑞芳不但自己就有產煤，同時也是進出周邊山上、山谷裡各個礦區的必經孔道，衍生出礦業以外的商業活動，成為入山前的最後基地。這樣的歷史性格，早已因為交通設施的便利漸漸消失。目前從臺北市區前往瑞芳的交通十分便利，不論是搭火車、搭客運，甚至是自己開車，都能充分感受瑞芳已經是大雙北都會區的一部分。經過了五堵、六堵、七堵、八堵之後，雙線電氣化的鐵道，與寬敞的瑞八公路，還有高架橋上的快速道路，錯綜的鐵公路一齊擠進基隆河，過了四腳亭便來到曾為礦業大鎮的瑞芳。交通和飲食的便利，雖然是北路的最大優點，但難免反而成為行程阻礙，瑞芳就是一個最鮮明的例子。走出瑞芳車站，在喧鬧繁華如臺北市東區的站前，應該要往左轉接

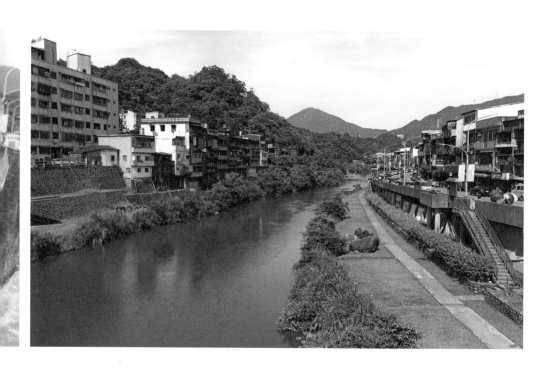

上基隆河濱的，卻又很難抵擋正前方美食廣場的誘惑。

瑞芳雖然熱鬧，畢竟屈身基隆河畔，腹地終究有限，雖然礦業早已結束，但接著轉身成為大臺北衛星市鎮，加上周遭景點帶來的觀光產業，狹窄的街道已經長滿大樓，所以直到基隆河濱才有比較寬闊的視野。往前看去，可以見到錐體清晰的雞籠山，還有大粗坑、小粗坑一帶的山稜，而北路的兩個路徑方向，即是從小粗坑左邊的九份上山後越嶺，也就是這一趟行程接下來要經過的地方，或者是從大粗坑右邊三貂大嶺的地方越過，也就是有名的金字碑古道。平常搭火車一下子就穿過的地方，唯有用徒步的方式，感受前方峻嶺由遠漸近，不管是對瑞芳在一百多年前的地位，還是這些古徑的如何連絡延伸，都能有真正的體悟。

2 1

1 | 基隆河與雞籠山，還有接下來要翻過的山嶺。

2 | 雙扇蕨標誌是這一路上的好夥伴。

這一段基隆河濱的路徑，雖然全在平地上行走，卻也是趣味之至。跟著雙扇蕨標誌指示，路徑在基隆河左岸，而北路行程的輕鬆無壓力，讓我們可以不用攜帶太多重裝備，就像路人一般走在瑞芳街頭，經過河堤上的曬衣場一路前進；能夠帶著如此生活感遠行，這種衝突與違和之有趣，實在讓人不禁嘴角上揚。愉悅前行的同時，宜蘭線火車也不時從基隆河對岸通過，在連續幾座不甚長的隧道間倏忽穿梭，輕快的金屬節奏，就是最好的背景音樂。到了新柑橋，若繼續沿左岸的路徑走，會經由俗稱「三個磅空」的宜蘭線舊隧道而到達猴硐，之後接上金字碑古道，但若要往九份、燦光寮，就得在此過橋。

通過這座人行橋之後，就來到簐仔瀨聚落，這裡曾經是重要的渡口，據說瑞芳的地名由來，就是兩位商人在此合開的商

店名稱。一百多年來，交通要地的地位或許沒有改變，但如今主要聯外道路一〇二縣道剛好在這裡跨過鐵道，隔音牆內車流不斷，與火車往來交織，而被高架橋掠過的聚落，雖有川流不息的景象卻又顯得寧靜；狹窄的巷弄，保持著一絲歷史輪廓，在穿過鐵道下方的地下道前，一旁的基隆河小支流上還有洗衣亭，真是鬧中取靜的代表。

來到鐵道的另一邊之後，路徑從馬路斜坡往上，緊鄰著鐵軌，一旁的隧道口稱為「頌德隧道」，名稱來自頌德碑，這是一座單線隧道，通常給南下列車使用，至於北上的「瑞芳隧道」，則是宜蘭線眾多老隧道中，極少數幸運被繼續使用者，其他大多已在一九八〇年代遭到廢棄，由新建更寬大的隧道所取代，以容納雙線空間。上坡過後接上北三七道路，而開始下坡的同時，大粗坑山已經更清楚地矗立在前，基隆河在此呈現一處曲流，苓仔潭到了。

在基隆河沿途仍仰賴航運的時代，苓仔潭是小舟所能上溯的終點，再往前便是岩石遍布的峽谷。基隆河上的擺渡早已消失，而苓仔潭也是幾乎被遺忘的地名，但若講到一旁的員山子分洪道，媒體知名度大概還遠勝淡蘭古道。由於興建員山子分

42

洪道，苓仔潭的天然河岸已經被鋼筋水泥堤岸所取代，二十多年前，曾經有很多次為了拍火車，和父親一大早來到這裡，當時這裡還是戲水勝地，當然也是釣客喜愛造訪的熱點。超大型的水利設施，屢屢在豪雨時奏效，不過苓仔潭的樣子卻永遠改變了，只有一旁的土地公廟，標示著這裡可能的輝煌過往。

從廟旁離開大馬路之後，慢慢從山腹腰繞緩上，過了分洪道入水口上方的舊廟，從一段清幽的樹林間銜接上琉瑯路步道。

豪華祕徑往九份：琉瑯路

琉瑯這個名稱雅緻，讓人充滿想像，其實她來自「流籠」諧音，也就是纜車的意思。通常我們可以把纜車分成兩大類，而在斜坡上鋪設鐵軌，用塔柱將鋼索高架起來的稱為架空索道，再以鋼索拉動的，則稱為伏地索道或是斜坡索道。琉瑯路的前身，正是於一九三一年通車的斜坡索道，當時是九份、金瓜石地區出入瑞芳的大眾運輸。在公路不發達的時代，臺灣四處雖然遍布著各種軌道設施，但這種斜坡索道大多運用在礦場和發電廠，具有客運用途的可說是相當稀有。

4 3 2 1

1 ｜穿過鐵道前，意外發現可愛的洗衣亭。

2 ｜順著北37道路彎過來，就是員山子分洪道與苓仔潭。

3 ｜終於離開大馬路，進入山徑之中。

4 ｜接上琉瑯路之前，清幽的轉場。

2 ｜ 1 ｜ 臺階穿過路塹，這是九十年前的土木建設史蹟。

2 ｜ 拜訪九份最美好的秘密通道。

斜坡索道通常以直線為主，坡度很陡，只能以鋼索拉動車輛，為了保持斜面的平滑，如同修築道路般，沿途也有許多墊高的路基，或是挖成路塹，甚至穿過隧道。在琉瑯路的中途就有一座隧道，筆直又陡峭的連續階梯從中通過，雖然爬升落差不小，但是慢慢往上的過程，正好也能細細品味精緻的駁坎和隧道口。趁著在隧道口前休息，我拿出手機滑一滑，隨意訂好九份輕便路上的住宿，爸媽見狀非常驚訝，一方面是沒想到真有如此便利，另一方面則是他們直到此刻才終於意識到，我們得過夜才走得完！換我更驚訝了。

長長階梯看似永無止境，其實沒有想像中折騰，這一座九十年前的土木建設史蹟，階梯寬敞不濕滑，樹林茂密遮住日曬，就算一時腿痠了，直接坐下就可以休息，這條徹底褪下交通要道光環的路徑，是拜訪九份最美好也

44

紀念顏雲年開礦帶來九份發展的頌德碑。

最豪華的秘密通道。爬到了只剩下平臺的流籠頭之後，路徑就開始沿著等高線腰繞。來到流籠頭之後視野極佳，琉瑯路正是山景與海景的交界，山谷中隱約見到的是苧仔潭一帶的基隆河，視線順著往下游延伸，便接上了臺北盆地，而這裡也是最可以望向臺北市的地方。

另一邊八斗子、番仔澳、深澳的海灣，視線沿著海岸而去，則可以看到北海岸的基隆港、協和電廠與野柳岬。

順著幾乎沒有坡度的步道走，視角從海平面漸漸移轉成雞籠山和九份聚落。從步道上俯瞰，可以看到大停車場旁的米色水平屋頂建築物，那是臺陽鑛業建於一九三七年的本社所在地。九份地區在日本時代稱作瑞芳鑛山，初期由藤田組開發，而地方聞人顏雲年就由此發跡，後來陸續成立商會和公司經營金礦與煤礦，而最後就以一九二〇年創立的臺陽鑛業株式會社獲得最大成功，因而廣為人知，基隆顏

家被稱為臺灣五大家族之一，如今整個九份幾乎都還是臺陽的土地。這座一九三〇年代折衷樣式的建築，等同於當時九份的行政中心，地位不凡，連同一旁的八番坑、修路碑、招魂碑與頌德碑，如今並列為新北市歷史建築「臺陽公司瑞芳辦事處歷史建築群」。

從流籠頭往九份市區前進，步道自然而然接上輕便路，穿過隧道不久後就會抵達頌德碑。從輕便路的名稱，可知其為輕便臺車路線，其實正是從簐仔瀨出發，經過斜坡索道爬上來九份，繼續通往金瓜石的輕便軌道。頌德碑立於一九一七年，碑上有著名詩人謝汝銓、李石鯨的撰文，這是由地方礦主集資，為了表彰顏雲年開發金礦帶來的榮景而建，當時顏雲年甚至還未過世，頌德碑立於最熱鬧的交通要道上，足見顏氏在世時非凡的影響力。

輕便路是九份最核心的老街之一，過了頌德碑沒多久就來到五番坑。九份地區雖然密布著金礦坑，不過知名者其實寥寥可數，位在輕便路上的五番坑，媒體知名度最高，磚砌坑口仍有古味，但周遭環境像是

日落時分的九份山與海。

46

抹上濃妝一般；整個九份其實都是裹著這樣的糖衣，遮蓋住了「悲情城市」的面貌，商業氣息的確過重了些，但這畢竟是二十多年來的發展，已經是九份歷史的一部分，有好有壞。壞的部分，當然就是九份之所以是九份的那種礦區遺緒，其實已經蕩然無存，但任何人卻也很難否認商業化之後，更多人願意造訪，進而有機會認識這裡的歷史。

而且，對照那個曾經的悲情城市，如今九份的「生活機能」實在是超現實地完善，若要分天走完淡蘭古道北路，自然是一個值得留步的過夜地點——

或許，就應該這麼做，因為即便在擁擠的連續假期，在清晨的九份巷弄中，仍然有機會呼吸到一絲過往的寧靜氣息，而隨著太陽升起，又漸漸進入觀光區的作息，遊客漫漫湧入老街，店家鐵門漸漸拉開，展現出絢麗的九份色彩，屬於這個時代的九份色彩，短短一兩小時的光景，簡直像是礦區沒落到旅遊風氣興起之間的演化重現。觀光與商業的浪潮隨著日升而高漲，那麼就從豎崎路的階梯往上逃離吧！

1 ｜從崙頂路上看見九份的屋頂風光，圖中大廟是聖明宮。

2 ｜清晨的九份，仍有一絲過往氣息。

2 | 1
3 | 1

1｜從有點陡的樹梅坪古道，漸漸離開喧囂的九份。
2｜102縣道路邊的古老金礦坑。
3｜九份四號福德祠與大眾廟皆源自礦區開發最早期的一八九○年代。

爬高再爬高！俯瞰九份金瓜石

晨曦中的九份，天空稍稍泛白，深澳灣與海面上的基隆嶼，原本就是百看不厭的標緻風景，此時更加讓人流連，母親大人光是在便利商店的風景雅座上吃早餐，就差點忘記今天還有一大段路要走。太陽就要愈來愈高了！大批觀光客或許還沒這麼快來到，但是接下來的這一段路，不但有陡峭爬升，而且缺少遮蔭，相對而言比較艱辛，因此還是趕快啟程為妙。走完豎崎路的階梯，從九份國小門口開始，沿著彎曲的崙頂路繼續爬高，這條路走在平房的屋頂之上，揮別山城巷弄，景色轉為俯瞰整個聚落乃至於周邊山勢與海岸的大景，最後從聖明宮的牌樓來到一○二縣道。

這條著名的景觀道路，是九份、金瓜石地區通往瑞芳的重要聯外道路，不過我們在此行就只在瑞芳市區曾有短暫接觸，直到要離開九

48

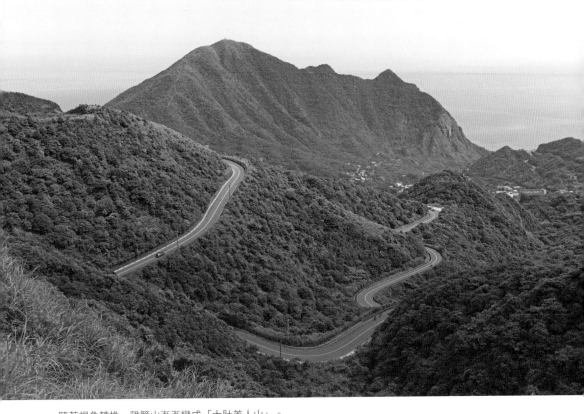

隨著視角轉換，雞籠山漸漸變成「大肚美人山」。

份的這時候才再次相遇。淡蘭古道北路至此要
右轉，沿著公路走一小段，而左手邊對面則是
以「廟中廟中廟」而聞名的福山宮。走到這裡
時，已經剛好越過了九份與金瓜石的分界，仔
細看看雞籠山，已經從原本比較對稱猶如「雞
籠」的樣貌，逐漸將她險峻的東稜向右展開，
最右邊的山頭就是有雷霆峰之稱的東峰，再往
右就是一瀉千里的陡坡，直下水湳洞海岸。

我們沿著一○二縣道往上行，一小段步程
即來到九份四號福德祠。四號指的是四號坑，
這是礦區獨有的地域概念。特別的是這裡除了
福德祠，尚有一座大眾廟，兩者年代皆能追溯
至一八九○年代，這些由來久遠的古廟，總是
古老路徑的最佳註解。從這裡開始，官方稱為
「樹梅坪古道」，一百多年前是礦區的交通要
道，因而現在又有「採金古道」之稱。過了廟
後的金礦坑口遺跡，路徑坡度立刻拉大，可說
是頗為陡峭，而且在琉瑯路見到的樹林早已消

49

2 | 1

1 | 豔陽下的樹梅礦場辦公
室址。

2 | 在金山福德宮旁偶見山
壁上的臺灣百合。

失，金瓜石地區典型的芒草山頭，搭配日頭赤炎炎，行進速度整個慢了下來。幸好陡上的路段並不長，沿途時有杜鵑點綴，而隨視角逐漸拉長身軀的雞籠山，漸漸顯露出「大肚美人山」的樣子，和金瓜石的另一個地標茶壺山遙遙相望；只要掌握好步伐節奏，走上樹梅坪觀景臺其實比想像中還寫意。

登上樹梅坪觀景臺的同時，再次遇上一〇二縣道，停車場已經停滿了車子，大家都是來卡位看風景。從九份四號福德祠到樹梅坪停車場，大約有一百二十公尺落差，公路以二點五公里的長度迂迴，但步道則是僅僅五百公尺直接仰攻。

值得一提的是，九份四號福德祠的洗手間，算是此行最後一個現代化廁所。樹梅坪的地理位置相當重要，北邊有雞籠山，西有大、小粗坑山，南方是三貂大

50

嶺，東側則有燦光寮山，這些山峰都是
形塑水金九地區形象的地標，而從她們
延伸而來的稜線，全都在這一帶匯集，
一〇二縣道也選在這裡越過山嶺，造就
樹梅坪一百八十度視野大景，多條步道
也跟著山稜線在這一帶集結，是安排行
程時可以彈性運用的樞要之地；換句話
說，如果因為天候或身體狀況不佳而考
慮撤退，這裡正是最適宜的折返地點。

　　跨過馬路，跟著雙扇蕨指標，路徑
接上草山戰備道，從此也進入「燦光寮
古道」的路段。這條大致沿著稜線東行
的水泥鋪面道路，山海景觀視野極佳，
可以一路通抵草山山頂的雷達站，加上
路況良好，途經多個登山口，不少遊客
或登山客直接開車進入。這一帶植被以
芒草為主，嶙峋山峰羅列於四周，雖然
海拔並不高，卻具有三千公尺高山氣勢。

51

戰備道緩緩上坡，不久來到貂山古道岔路口，小小鞍部是牡丹山登山口，也是貂山古道終點，這條古道從南面的溪谷翻上來，可通往牡丹金礦，也是一條採金道路，若往北面下山，則可經由百二崁古道，直通地質公園入口處。路徑在此集結，果不其然，也有一座金山福德宮鎮守庇佑著。

山稜上的十字路口，不但諸神保佑，更聚集許多遊客與山友，互相關心來自哪裡，接著又打算行至何處，當然還要交流分享各自的經驗，說說這次沒機會但下次可以考慮的建議，雖然彼此不認識，彷彿此刻都是一家人。此處正當金瓜石本山礦體的正上方，在金瓜石開發最末期，採取露天開挖本山礦體，造成地貌大幅改變，所謂地質公園其實就是露天礦場遺址。繼續往前走，行進方向在此再度轉往東南方，並且已經相當靠近燦光寮山和半屏山，也意味著我們即將告別金瓜石的山海大景，從稜線的另一側下降高度。

告別金瓜石：突然的轉折

離開草山戰備道的路口，是一個平凡的產業道路岔路，「燦光寮古道」遽然往右下方岔出，務必得留心以免走過頭；畢竟前面一大段路走來，已經有點習慣於金瓜石所給予的各種體感，山稜線與海平面的巧妙融合，是這麼讓人百看不厭。幸好指標清晰，將我們拉回現實，眼前岔路的廢棄礦道，顯然沒有戰備道的高級鋪面，前景也似乎蠻荒，突如其來的轉折，不禁讓人停下腳步，好好回味方才像是走在天空般的情境。

產業道路一開始的斜度頗大，年久失修的破碎路面容易讓人腳底打滑，不得不提起戒心。很快地

52

1 1 │ 廢棄礦道雖然紛雜，不過指標清晰，跟著雙扇蕨走就對了。

3 2 2 │ 終於回到林蔭之間，沿著泥土路與石階交雜的山徑往下。

3 │ 雖然早已沒有籤仔店，但如今也時常門庭若市。

下到低窪處的平臺，路旁出現一幢廢棄
屋舍，這是離開九份之後，除了廟中廟
與小廟之外，第一次見到的建築物，但
是已經呈現傾頹。這棟房子是樹梅礦場
辦公室，據說這一帶曾有礦業聚落，只
是什麼都沒有留下來，只有經過露天開
挖後的裸露岩壁，呈現了來自硫砷銅礦
的暗沉色澤。

　　金瓜石除了規模最大的本山礦
區，另外還有樹梅與長仁礦區，使得
山區留存錯綜複雜的廢棄礦道，我們
在燦光寮山底下，繼續沿著礦道往前，
不久就遇到通行終點，前方道路消失
在荒煙蔓草中，根據日本時代地圖，
二十世紀初的古徑其實比較接近繼續
直行，但今日重新定義的路徑在此右
轉往下，也自此終於脫離道路，進入
沒有現代化鋪面，泥土路與石階交雜

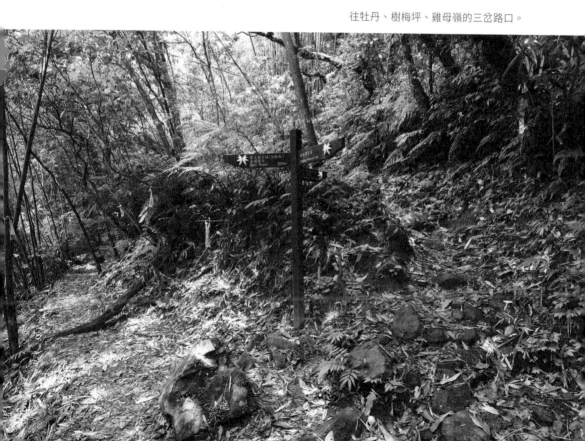

往牡丹、樹梅坪、雞母嶺的三岔路口。

研究者經由耆老口述，得知其為古徑垣殘壁的遺址，仍看得出雙拼格局，具體說服力的標記。這一處僅留有斷抵達的據點「箃仔店遺址」，則是有其實已經難以考究，倒是往前走就要前，路徑究竟如何橫過山的這一面，自真正的古道，其中某一條或許修改的地方迂迴著，實際上廢棄產業道路也在看不到氛，實際上廢棄產業道路也在看不到才走過的稜線地帶，雖然很有古道氣不見其影，只能從偶然透空處回望剛色，大冠鷲飛越頭頂也只能聞其聲卻不見其影，只能從偶然透空處回望剛的寫照。林蔭中的山徑見不到開闊景在放熱，這就是順著山徑下降高度時直到周遭涼快下來，才感受到自己正有時候太陽曬久了反而忘卻暑意，還真是久違了呢！的山徑，同時也進入遮蔽烈陽的樹林，

牡丹溪上游。

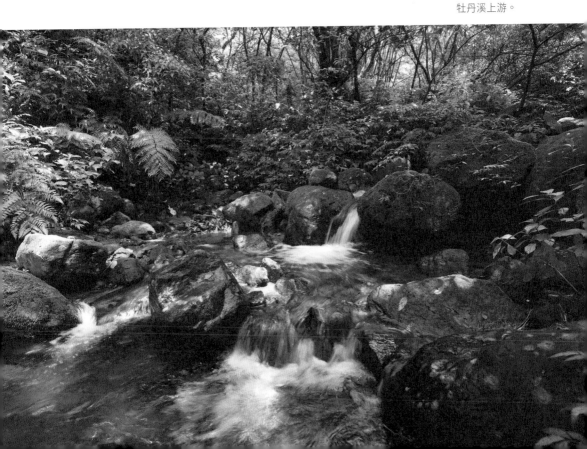

上的中繼站。也幸好在路標上寫的都是「遺址」，否則還真是會期待出現一間籤仔店，賣著零食、涼水和枝仔冰。即使事與願違，如今行經於此的山友，還是會稍微駐足，拿出揹來的飲料與零食享用，說不定比古時候還熱鬧也不一定。

離開門庭若市的老店遺址往前走，高度繼續降低，不久後是此行遇上的第一條溪流，步道棧橋跨越其上，流水清澈，一道飛瀑就從身旁巨岩上滑下，幾乎伸手可及，天氣炎熱時可以趁機消暑，但若在霪雨的冬季，簡直寒氣逼人。再往前沒走幾步路，就來到重要的岔路口，右手邊一條路徑前來會合，這條路沿著牡丹溪通往牡丹產業道路，途經古老的水壩舊址，據說是金瓜石礦區的水源地，用唧筒將水打到山的另一邊。通往牡丹的路線，也是「燦光寮古道」的一段，同樣被劃入淡蘭古道北路的範疇，而「燦光寮古道」的起點，剛好也是「貂山古道」的起點，只是兩者方向不同，後者是直直登上稜線。

在二十世紀末的日治最初期，曾經吸引西方列強來臺的金礦，終於進入積極開採的時代，瑞芳、金瓜石與武丹坑三者並駕齊驅，有三大金山之稱。其中的瑞芳金山就是我們所熟知的九份，武丹坑則是牡丹的舊稱。武丹坑的金礦坑，約略分布於「貂山古道」沿途，其工場則位在牡丹產業道路終點前，俗稱「十三層」，正好與金瓜石的大工場一樣，再加上礦區在很早期就併入金瓜石，使得這處金礦像是被遺忘一樣，其實之所以開闢猴牡公路，讓金字碑古道遭到「淘汰」，就是與這個礦場的開發有關。

路徑旁的結構體，不知是流籠頭或是吊橋頭。

穿梭梯田遺址間（岔路～舖跡）

從樹梅礦區下來之後，再循著「燦光寮古道」出牡丹也是一種熱門的走法，不過我確認了爸媽的狀況後，確定要繼續往雞母嶺前進，所以在岔路口繼續直行，由此開始「楊廷理古道」的路段。楊廷理（一七四七～一八一三）出身廣西，一七八六年首度來到臺灣，參與平定林爽文事件有功，年底首度任職臺灣知府，但仕途並不順遂，一生之中曾三度來到臺灣，也五度擔任臺灣府知府，甚至一度遭貶至新疆伊犁，最後卒於臺灣，如此顛沛的職業生涯，尊稱他為青年壯遊的前輩，不知道是否失禮。

楊廷理於一八○六年第四度擔任臺灣知府，當時的宜蘭尚屬「化外之地」，但隨著早年吳沙率領拓荒者進入蘭陽平

57

原，以武裝方式圍城墾殖，已經有一定成果，北宜之間的往來早已日漸活絡，因而曾向朝廷建議「開蘭」政策；翌年即率兵平定佔據東北角一帶的海賊朱濆，這也是他首次入蘭。清朝在一八一二年終於設置噶瑪蘭廳，正式將宜蘭劃入帝國版圖，而楊廷理為了開蘭而奔走多年，總共五度入蘭，其路徑就是通過燦光寮這一帶，因而今日所稱之古徑，就以這位代表人物之名為紀念。歷經兩百多年變遷，楊廷理所修築的道路，恐怕也已經難以考證或辨認，不過走在山徑之中，還是能感受到滿載的歷史懷想。

從岔路口往前沒有多遠，路徑跨過牡丹溪上游，水域雖不寬，但沒有先前精美的棧橋，必須格外小心腳步。過溪之後，立刻遇上吊橋頭遺址，不過也有人說是流籠頭，正好一旁還有廢棄的捲揚機，都是山區礦場常見的遺物。這一帶雖然已經成為一片茂密的

樹林，但其實若仔細觀察，從「簌仔店遺址」附近開始，路徑上不時出現竹林，而竹子一直到二十世紀都還是相當重要的生活材料，隱約流露舊時的「生活感」；路徑旁也偶現石牆駁坎的殘跡，這些駁坎採用較大的石塊，以人字砌方式築造，頂部呈狹長平臺，其實是梯田遺跡。在平溪、雙溪、貢寮的山區，早年有很多這樣的梯田，雖然地形相當崎嶇，但先民還是發揮了空間管理大師的巧思。

過了礦業遺跡，一幢石造廢棄古厝映入眼簾，徒留牆面，頂端已經密布植被，不過門面還算完整。或許因為還算完整，所以屋主是誰讓人更加好奇。有人說此戶姓簡，在半世紀以前就搬離燦光寮，也有一說此戶姓蕭，房舍曾在半世紀前租給台電作為工寮用，但也有人比對地籍圖，發現這一棟「燦光寮十六番」房舍，應該是後來搬去九份的曾姓人家。不論如何，簌仔店、流籠頭、梯

2 1

1｜僅存門面完整的古厝。
2｜「燦光寮舖跡」遺址規模相當大，
　有很多壯觀的石砌駁坎。

田與古厝，終於一起把早年生活與產業的痕跡，清楚勾勒在這片看似自然又原始的森林裡，實在讓人感嘆時代變遷更迭，也驚嘆於大自然的循環。古厝過後，路徑變得些許泥濘，也有些曲折，我們從一層層梯田遺跡中往上爬，幾分鐘後，忽然間景象一變，林裡出現超大規模的石砌駁坎，平臺寬闊，相當壯觀，這就是傳說中的「燦光寮舖跡」。

所謂的舖，指的是清代傳送公文的郵遞中繼站，噶瑪蘭設廳之後，臺北與宜蘭之間，自然就衍生出這樣的制度，而其中的一個舖遞站，就設置於燦光寮。除了舖以外，燦光寮也曾設置「塘」。在清代的綠營制度中，營以下於各縣廳需要增加守備處設立汛塘，其中汛的位階高於塘。而在嘉慶十年時在瑞芳三爪仔與大三貂港口就設置汛，中途的燦光寮則設塘，汛塘之間當然有軍用道路聯繫，後來也順勢成為舖遞的路線。之後為加強防務，楊廷理也曾率軍驅趕東北角海賊，即是所謂「燦光寮古道」或「楊廷理古道」的由來。事實上，一八〇七年的軍事道路究竟如何布設，甚至這個「舖跡」是否為確切位置？或僅是更大規模的梯田或聚落地基？到今天都仍有待歷史學家用更嚴謹的方式，讓民間研究與推論成果獲得學術上的驗證。不論如何，一條路的出現，創造交通機能，帶來沿途聚落不論在生活、產業、貿易上的改變。

淡蘭古道山莊奇遇（舖跡～燦光寮12號）

新北市政府觀光旅遊局近年整頓淡蘭古道，也把這個「舖跡」的環境清理了一番，是適合大休息的據點，我們各自挑了一塊石頭坐下，拿出在九份便利商店買的午餐來吃，這種現代與古意的反差，真是

60

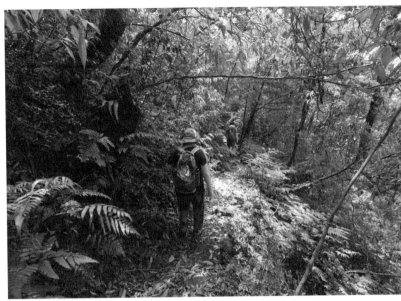

2
3 | 1

1 | 腰繞路段。
2 | 沿途接連出現廢棄梯田。
3 | 黃吉祠。

屬於淡蘭古道北路最當代的詮釋方式吧，而且也說明了北路的大眾化與高度可及性。話雖如此，畢竟「舖跡」是相當代表性的地點，許多人選擇從樹梅坪或牡丹出發造訪，到了「舖跡」就折返，這使得繼續往雞母嶺方向的路徑，明顯不如前面有人跡，路況更加具有原味，但也更加消耗體力。

路徑先以腰繞的方式前進，中途有多處小溪流要跨過，當然都沒有棧橋，偶有架繩可輔助，然而看起來頗為老舊，不可完全依賴。這一帶也是過往的水梯田區域，其中一段路徑沿著溪邊的石階上行，經過一層又一層的廢棄梯田，在路徑和駁坎的石塊上，青苔被穿透樹林的陽光照亮，翠綠又帶著樹冠的葉影，流水聲有如老朽古徑和梯田的最後脈動。走完田間小路，順著指標緩緩上坡，遇上了久違的水泥鋪面道路，根據指標，從「舖跡」走過來僅有

3 1
4 2

1 ｜夾在兩層梯田之間的古道遺跡。
2 ｜燦光寮 12 號前的三岔路口。
3 ｜竹林、小徑、古厝，又是一種生活感。
4 ｜三合院格局的「燦光寮 12 號」古厝。

一公里，但體感卻是不只如此。這條產業道路往上，會接上草山戰備道經過草山山腰回到樹梅坪，不過我們得順著往下走，沒有幾步路，黃吉祠出現在左手邊，也是引導繼續走入步徑的地標。

從黃吉祠再次進入樹林裡，路徑兩旁夾雜著竹林，跨過小溪後隱約又有梯田的氣氛，接著出現一段筆直又寬敞的路徑，夾在兩層梯田之間，偏右的位置鋪有石塊，令人聯想到日本時代警備道的浮築橋，而根據在地人的說法，「這真的是古道」。還沒結束驚嘆，繼續往前，出現了整潔的竹林，透過竹子間的縫隙看見一棟完整的古厝，順著路徑往下可以繞到正面，三合院格局，大名鼎鼎的「燦光寮12號」到了，還真是一個前不著村、後不著店的地方。

三合院前視野頗開闊，可以遙望到

62

離開燦光寮 12 號不久，遇上此行的第一個埤塘。

牡丹山一帶。古厝號稱有三百年歷史，牆面下半部以亂石堆砌，上半部則是整齊的土埆，終於見到一棟有屋頂的房舍，很讓人感動，屋頂當然不是麻煩的茅草，而是一般常見的浪板，並以輕便臺車的軌條壓住，或許是來自這附近的礦區就地取材。自從淡蘭古道打開知名度，古厝的主人簡先生時常在假日回來老家整理環境，提供路過山友喝茶、裝水等協助，甚至也偶爾帶起活動，打響了「淡蘭古道山莊」的名號，雖然不能入住，但也有山友在屋前紮營。我們在此幸運巧遇簡先生，他熱情描述著附近整片水梯田的過往，分享早年住在這裡的回憶，並邀請我們到屋內參觀，看了他重新整修好的古灶，還有古老而極其精緻的八腳床，在這樣的深山中居然有這樣的寶藏，真是令人驚奇。

63

遇見雞母嶺（燦光寮12號～雞母嶺～打鐵寮）

在山友們的招呼聲中，我們離開古厝繼續走，很快就來到此行遇到的第一個埤塘，樹林間的水池很有神秘感。帶著愉悅又溫馨的氣息繼續前行，但這樣的心情很快就被濕滑泥濘的路徑沖淡，途經小溪、廢梯田、竹林以及電塔之後，再次遇上道路，這條路就是草山戰備道。在接上道路的地方，當然立著淡蘭古道石柱，以免走錯邊；指標顯示往黃吉祠一○七○公尺，往慈願寺一九一五公尺，是整段路途當中，兩個據點之間相隔最遠，也是與道路交叉相隔最遠的路段。清晨從九份出發以來，時間已經拉得相當長，加上從「舖跡」過後，廢梯田和小溪流都變多了，路徑濕滑，都加速了體力的消耗，也難怪腳步已經放慢下來，然而一見接下來居然還要兩公里才到雞母嶺街，還真是一大考驗。

依指標順著戰備道下行，很快遇上一個明顯的山徑入口，沒有雙扇蕨標誌，藍天隊路標寫著慈願寺。從這個熟悉的寬度、坡度甚至踩踏起來的感覺，可以感應到這是一條高壓電塔的保線路。在很多地方，保線路是我爬山拍火車時的好朋友，因為電塔附近常常都有甜美的大展望。真令人想念呢，自從離開樹梅坪，已經好久沒能見到大景，簡直讓人不知身在何處，忽然想起了吳雲天老師，這位把淡蘭古道當作灶腳在走的淡蘭專家，曾經推薦過眼前這條路的景色，思考了一下，我決定稍微「離線」一下，選擇這條相對於正路而言是高繞的路徑。

選擇保線路前行，意味著從我們會錯過從稍南側越嶺的正路，也會錯過當地人稱「百二階」的一大段復古手做石砌路徑。然而，展望實在太吸引人了，我們繼續沿著寬稜上的保線路往前，直接登上

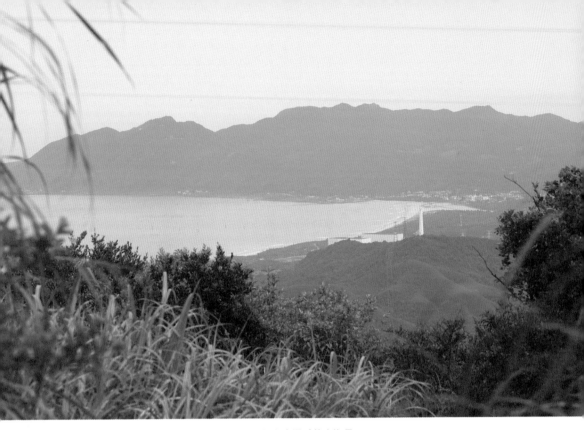

雖然錯過手作石砌路徑，卻在稜線上欣賞到很有古道感的山海景。

南草山，稜線上雖然芒草很高，仍看得見福隆沙灘在核四後方閃閃發亮，背後還橫著三貂角到嶺一帶的雪山山脈；回想從瑞芳開始慢慢爬高，越過樹梅坪到燦光寮的過程，如今終於見到東面的海洋，可說是大快人心。不過，出來走總是要還的，下坡路段出乎意料濕滑難行，對已經走了好長一段路的爸媽來說，簡直苦不堪言，捱過兩個電塔間距，才終於回到正路，從一片竹林中抵達慈願寺。下次再來，還是跟著雙扇蕨標誌走吧！

沿著大馬路稍微下行，終於來到雞母嶺街，跟著鐵牌左轉並過橋，「楊廷理古道」在此右轉，沿著文秀坑溪的左岸緩緩下降。橋旁的大戶人家，對往來的山友相當友善，礦務課「雞母嶺街」基石就在小橋的橋頭。從瑞芳跟我一起走來雞母嶺的雙親，雖然一路保持良好狀況，最後還是敗在濕滑難行的電塔保線路，宣告無法再走，正在家庭聚會的這戶人家見

65

狀，便馬上幫忙叫車，接
送到雙溪車站，據說在淡
蘭古道北路打開知名度之
後，他們已經很習慣提供
這樣的「服務」了。

　　其實錯過最後的尾聲，
是有點可惜的。路徑一開
始時而有石塊，時而又出
現水管，走起來並不順暢，
但很快地就變得寬敞好走，
坡度和緩，路徑上的石塊
充滿古味，是淡蘭古道志
工挖掘清理出來，而埤塘
旁的石板橋更是美麗，尤
其在溫暖的陽光下。近年
水梯田復育，埤塘實際發
揮作用，為淡蘭古道注入
精采生命力。繼續往前，

農田與果園讓景觀更加廣闊，從燦光寮走來雞母嶺，像是進入桃花源，溫暖的聚落現身眼前。路徑從福安廟附近跨過雞母嶺街，從一層層梯田緩緩下降高度時，還能一邊望著遠方的海岸景色，這裡的梯田不再是藏身於樹林中的遺跡，而是活生生的，提供作物養分的農田。正沉浸於這片祥和時，一位農人挑著帆布袋從前方經過，互相點頭致意之後，我獨自進入一小段樹林抵達平地，來到終點一〇二甲縣道上的打鐵寮站牌，在美妙終曲樂章的結尾畫上休止符。

2 1 1｜古老的長條石板與活生生的灌溉埤塘。
　 2｜雞母嶺祥和的田景在下山時相伴。

【⌂ 山村聚落】

瑞芳

舊稱「篏仔瀨」，據說當初有人在此地開設零售日用品、乾貨的篏仔店而得名，日治時期改名為瑞芳。瑞芳曾經是重要的渡口，一百多年來，交通要地的地位未曾改變，一〇二縣道與火車往來交

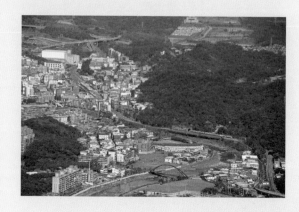

織的聚落，雖有川流不息的景象卻又顯得寧靜，狹窄的巷弄，保持著一絲歷史輪廓。

【⌂ 山村聚落】

苧仔潭

在基隆河沿途仍仰賴航運的時代，苧仔潭是小舟所能上溯的終點，再往前便是岩石遍布的峽谷。基隆河上的擺渡早已消失，而苧仔潭也是幾乎被遺忘的地名，遠不如一旁的員山子分洪道聞名。

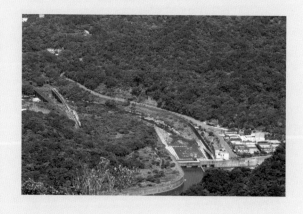

【⌂ 山村聚落】

九份

坐落在基隆山下的九份，於光緒十八年（一八九二）發現金脈後，吸引採礦人口聚集在此。自海上遙望，滿眼皆是沿山而砌、高低錯落的階梯式房屋，繁華盛況，不愧有「亞洲金都」的美稱。

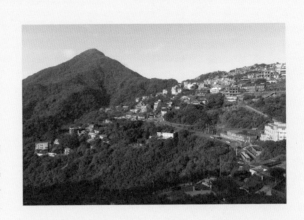

【⌂ 山村聚落】

雞母嶺

清領末期，雞母嶺地區為一街庄，稱為「雞母嶺庄」，隸屬於三貂堡。當年雞母嶺到處布滿水梯田，如今仍可於路旁發現池塘，乃是當年先民辛苦以土石築壩所成的蓄水池。

從都會區走入

水梯田的古徑

路線規劃＝瑞芳 → 九份 → 燦光寮 → 雞母嶺 → 打鐵寮

起登點＝瑞芳車站（25.10874, 121.80597）

全程＝十九點九公里・雙向進出

所需時間＝約兩天

海拔＝四十～六一四公尺

高度落差＝五七四公尺

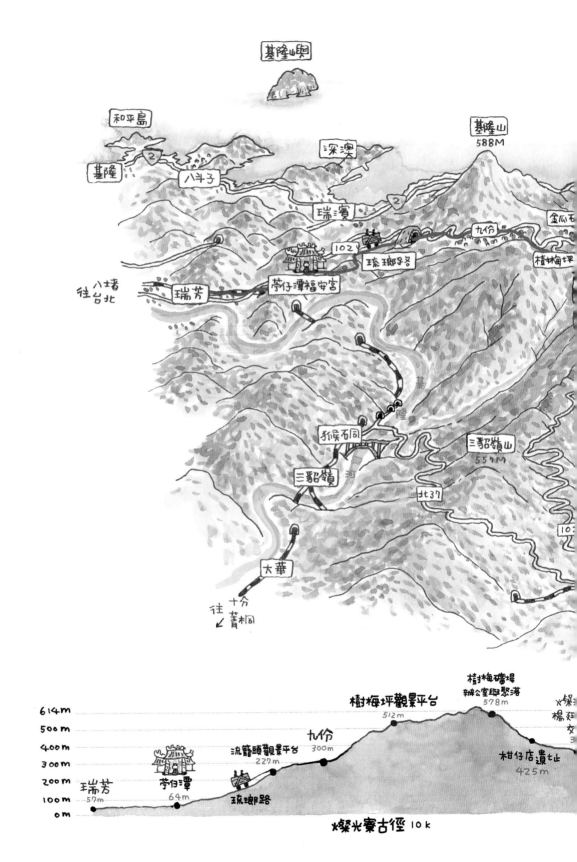

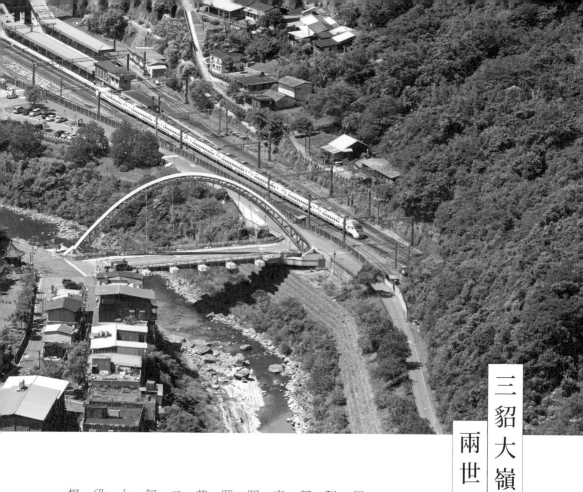

三貂大嶺的
兩世紀之旅

　　完工於大正十一年（一九二二年）的三貂嶺隧道，是臺灣第一次運用鑿岩機開挖的隧道工程，路線呈現東西走向，包含兩座緊鄰的隧道，其中西側較短者為三瓜子隧道，東側才是三貂嶺隧道。這一組隧道兩端的洞門，皆為大器的石砌山牆造型，中央上方有題字匾額，分別書有「至誠動天地」和「萬芳輻湊」，落款人為第七任臺灣總督明石元二郎和第八任臺灣總督田健治郎，說明了這個穿越三貂大嶺的工程具有非凡意義。三貂大嶺是淡蘭古道官道途中的第一個越嶺路段，也是第一道大關卡。「爬過三貂嶺，無想厝內的某子」，說明了這道關卡曾經的地

位，如今搭火車只要幾分鐘就能快速通過，也成為體驗這段古道的絕佳選擇。

別有洞天的舊道（雙溪～牡丹）

火車穿過三貂嶺隧道，從峻峭的基隆河峽谷來到牡丹，彷彿進入另一個世界。牡丹車站設置在坡道上，彎彎的月臺比聚落房舍還要高，一部分的月臺還跨在牡丹溪的橋上，遠方矗立著牡丹山和燦光寮山，近看、遠看都有百岳氣息的大山，那是先前從瑞芳走向雞母嶺曾經通過的地方。火車再次啟動，接連在路堤上左彎右擺數回，途中又再跨過牡丹溪兩次，終於來到了雙溪。因牡丹溪與平林溪在此匯流，故名雙溪。

走出車站左轉走中華路，經過打鐵舖與海山餅店後過橋，來到雙溪市場與渡船頭的街廓。在鐵道出現以前，雙溪因地理形勢而

繁華,但今日的渡船頭遺址已全然看不出當年盛況。在超級名店「蔡冰」旁的十字路口,豎立著造型與街道不太搭調的雙溪公園牌樓,不起眼的狹窄道路,僅容一臺車寬,一開頭就是急轉彎陡上,再往前幾步,岩壁上的「保我黎民」碑乍然現身。

有別於劉明燈是因為行旅於淡蘭古道,才留下金字碑、雄鎮蠻煙碑與虎字碑,相隔四十年的「保我黎民」碑立於一九〇七年,當時已是日治時期,地方士紳為了紀念基隆廳長橫澤次郎免租三年、墾田五十餘甲的德政,屬於一種頌德碑。相同之處則是同為摩崖石刻,而且選在人來人往的交通要道上製作,見證了二十世紀初的路徑位置。

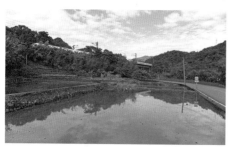

3 | 1 | 雙溪市場旁,雜貨店在便利商店競爭下依然屹立。
4 | 2 | 保我黎民碑見證了二十世紀初的路徑位置。
3 | 一〇二縣道旁的水田。
4 | 牡丹老街,遠方矗立著燦光寮山。

2 | 1

1 | 從牡丹車站出來後，就沿著牡丹溪旁的道路前進。
2 | 新北市新巴士班次雖少，維繫著山村的大眾運輸。

從山村出發（牡丹～探幽亭）

雖然聚落裡的道路有點複雜，但只要跟著金字碑古道的指標走就不會錯。路上頗為清幽，偶爾才有車子經過，剛好遇到一班要開往瑞芳的新北市新巴士八一三，這班車的路線經由猴牡公路往猴硐、瑞芳，中途在石壁坑越過山稜；猴牡公路的歷史悠久，自武丹坑金礦開發後到宜蘭線鐵道開通前，約莫二十年間是其最為風光的日子，當然那時的路幅並不如今日寬敞，因為當時還沒有汽車和卡車。

繼續往前走，坡度漸緩，過了雙溪公園來到雙溪頂坪公墓，往前是一段長約八百公尺的墓仔埔，走起來難免有些心理壓力，但視野開闊，周遭山嶺一覽無遺，是所有淡蘭古道山徑中罕見的景色。走過公墓，再穿過一小段樹林後，路徑接回一○二縣道。接下來沿著馬路緩緩上坡，伴著鐵道、牡丹溪、水田來到了牡丹。從牡丹老街穿過鐵道下方，來到火車站前。車站旁寬闊的平地，過去是裝載煤炭的地方，現在已經成為停車場和籃球場。

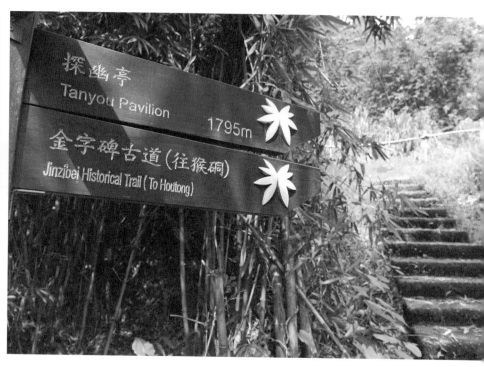

猴牡公路為了減緩坡度便於運貨而迂迴，清代官道則是在三貂大嶺的北側越嶺，並且以「最短距離」的概念連通。

繼續往牡丹溪上游走，沿路不時有通往猴牡公路或一〇二縣道的岔路，但皆不取其而行。看著牡丹山與燦光寮山愈來愈近，似乎也不再如先前看到時的那般儼人。走過政光一號橋，就到了三貂慶雲宮的入口。在淡蘭古道山徑的北路上，一共有三處慶雲宮，最有名的就是草嶺慶雲宮，位在「草嶺古道」終點處，又稱為大里天公廟，這座廟香火極其鼎盛，歷史可追溯至吳沙入蘭的年代，早有盛名；另外兩處慶雲宮，則是三貂慶雲宮和位在牡丹

1 | 從古道入口處到越嶺點有一七九五公尺長的爬坡。

2 | 路徑蜿蜒於叢叢竹林間。

3 | 淡蘭古道路徑從土地公廟旁繞上稜線。

4 | 部分路段植被生長快，但路徑維護得非常理想。

```
3 2 1
 4
```

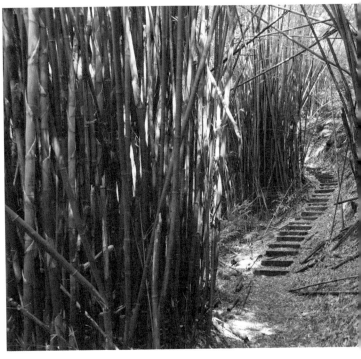

氣爽的開場，真是山神化身。

悶熱的天氣，可愛阿婆帶來神清

力飽滿的英文外來語結尾，如此

地笑了，整段臺語對話，就以活

路。「好，bye bye！」阿婆滿意

示，撿起菜圃邊的一根竹子再上

比堅持，我也不得不乖乖依照指

從頭到尾都蹲在地上的阿婆展現無

沒有枴仔，我連忙回說沒關係，但

硐，接著又看了看，直說爬山不能

打招呼，問我是不是要翻過去到猴

走上來，便停下手邊工作，親切地

地上的阿婆正在整頓菜圃，見到我

踏上了入口階梯，一位蹲在

的竹林下，指標相當清楚。

登山口，就在三貂慶雲宮另一邊

大里天公廟。「金字碑古道」的

車站附近的慶雲宮，皆是分靈自

老舊的水泥鋪面步道，是這個地區「保甲路」到了近代的常見形制，沒走幾步路，左手邊出現萬善祠，並有立碑紀念奉獻者，只是碑文已難辨認。再往前一些就是三岔路口，在保甲路通往十三層聚落前，路口旁有一座建於同治年代的百年有應媽，淡蘭古道路徑則要從左邊的臺階往上，很聰明地藉著一條不起眼的稜線穩健爬升。原本就頻繁使用的路徑，在新北市政府觀光旅遊局整修後，石階或木階都非常堅固精美。這段上坡大部分都在密林間，路邊偶現零星的駁坎蹤跡，無法想像曾經是怎樣的設施，見不到遠方山稜線，很容易就忘卻路之遠近，不過周遭不時傳來一〇二縣道上汽機車通過的聲音，終於在一段連續階梯陡上過後，來到了公路髮夾彎（三彎仔）。路徑並不是接著沿公路走，而是順著圍欄外往前，很快就接上陡峭的階梯。

越過三貂嶺的古道，路途雖然不長，卻也顯得陡峭，再次遇上一〇二縣道時，已經距離越嶺點不遠。公路往上行到有「小武嶺」稱號的不厭亭，只有一點一公里，那裡已經相當接近樹梅坪觀景臺。跨過馬路，從金字碑古道大大的招牌進入下一段路徑。從這裡斜斜切上稜線，路徑從岩壁旁邊緩緩爬高，左手邊可以俯瞰牡丹溪谷，三貂慶雲宮被陡峭的山坡遮住，不過可以清楚看到牡丹車站與聚落，以及雙溪河谷另一邊的雪山山脈尾稜，淡蘭古道山徑北路、中路、南路就從左邊、中間、右邊跨過。再往前沒有幾步路，終於來到稜線上的平臺，越嶺點到了！

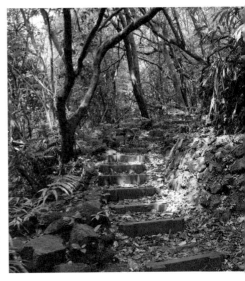

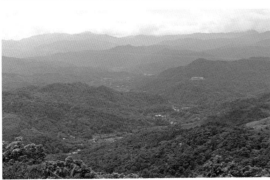

3 1
4 2

1 ｜偶見的駁坎，不知道這裡以前有什麼建築物。

2 ｜上山過程會遇一〇二縣道兩次，第二次要過馬路到斜對面。

3 ｜有一百七十年歷史的奉憲示禁碑，風化頗為嚴重。

4 ｜越嶺點前可以俯瞰牡丹與雙溪。

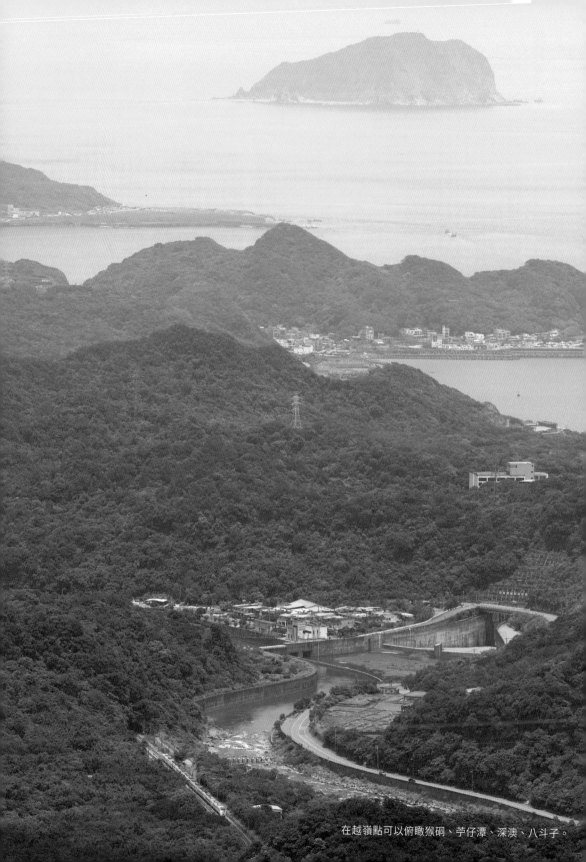

在越嶺點可以俯瞰猴硐、苧仔潭、深澳、八斗子。

金字碑。

古道的奇幻氛圍（探幽亭～猴硐）

稜線上大抵是芒草覆蓋，不過古道越嶺點早已被開天闢地，成為一個不小的平臺，甚至鋪有水泥地磚。平臺正中間，立著「奉憲示禁碑」，其內容由小篆刻成，大意是籲請往來商旅不要砍伐沿途樹木，以免大家行經此道時沒有樹蔭，古老的石碑立於咸豐元年（一八五一年），很多人將它形容成最古老的環保碑文。不過有趣的是，一整段金字碑古道，就是在越嶺點處樹木最稀少。還好有一座名為探幽亭的中國式涼亭。

平臺北端有明顯的稜上路跡，可以鑽芒草通往不厭亭，稜線另一側通往三貂嶺大崙。南側則有一座小小的土地公廟。平臺西側邊緣，也就是通往猴硐的方向，有古道上唯一的良好展望點，讓

人駐足；最遠可以見到野柳及金山一
帶，海岸線上有八斗子、深澳，山谷
裡的是柑子瀨、苧仔潭，當然還有浮
在太平洋的基隆嶼，山腳下近九芎橋
聚落，是這段越嶺古道端點。眼前的
山海美景交疊如織。

在這裡觀賞火車通過也是趣味十
足，瑞芳到猴硐之間，鐵道沿著基隆
河布設，可以遠遠看到火車慢慢接近，
到了猴硐站前的隧道之後就再也看不
見；但如果是由柴電機車牽引行駛的
北上班次，行經牡丹時奮力爬坡，像
是吶喊咆嘯一般，在古道上能清楚聽
見卻看不到。時至今日，在細雨迷濛
時分，北上列車在牡丹爬坡時發生打
滑，甚至爬不上去，依然時有所聞，
充滿現代感的鐵道意外傳承了翻越三
貂嶺的艱險。

在三貂大嶺的西面，古道並沒有走在稜線上，而是以之字方式下降。我快步下行，這時一班電聯車剛好通過河谷，馬達運轉的嗡嗡聲可以穿透這片樹林。經過一處寬敞的平地之後，很快就來到了鼎鼎大名的金字碑，從探幽亭出發大約只要十多分鐘。這是淡蘭古道最知名的三大遺跡之一，可以說是古道位置的直接證明，在這一帶如此快速變遷發展之下，能夠安然留存至今，實在彌足珍貴。藉由金字碑的落款，可知碑文是同治六年（一八六七年）時，臺灣鎮總兵劉明燈行經此處，感嘆時局變化及此道路艱險而題寫，七言律詩以小篆刻於大岩壁上，並有精緻的長方形邊框，高七點五臺尺，寬三臺尺，由立體的花草飾條與雙龍抱珠組成，碑文貼有金箔，由下仰望

1｜金字碑古道的西端入口處。
2｜越嶺點西側路徑明顯較多人
　　使用，路況極佳。

2　1

非常壯觀。在寧靜的山林中，金字碑讓人不由得駐足良久，想像劉明燈、馬偕、北白川宮能久親王等等歷史人物，都曾經走過這條路，甚至就站在一樣的地方，這正是古道旅途上最奇幻的氛圍，彷彿有穿越時空的力量。

又一班火車通過了，尖銳的一聲鳴笛，歷史迷霧立刻煙消雲散，穿越劇終究只在電影和小說裡發生，趕緊順著石階繼續下行，走完古徑的最後一段。途中還會遇到另一岔路，往左後方向腰繞山腹，藍天隊指標寫著「後凹古道」，可以通往猴硐神社。路徑最後在溪溝中下切，下抵大粗坑溪，跨橋名為「淡蘭橋」，是鋪有柏油路面的車行橋梁，不過方才下山途中，已不見任何車道，應該都被鋪上臺階成為純粹的步道了。淡蘭橋後就是柏油路了，若是對山徑意猶未盡，可以往上接大粗坑步道，再次爬上大粗坑山、小金瓜露頭、樹梅坪一帶山稜匯集的地方，可以說是從十九世紀中跳往二十世紀初的歷史場景轉換；若往下，經過廢棄的猴硐國小後即是北37道路，可以往猴硐車站搭車，或是從甕仔潭橋跨過基隆河後，再從「三個磅空」回到瑞芳。

所謂的「三個磅空」，是宜蘭線舊鐵道廢棄的第一員山、第二員山、第三員山隧道，三座隧道緊緊相鄰。這一帶的宜蘭線鐵道穿梭在基隆河畔，改建雙線化之前，瑞芳雙溪間有多達十座隧道，留下了「一錢鑽九孔」的鐵道俗諺，怎麼會差一座呢？或許就是因為把三瓜子、三貂嶺隧道視為一座了。

不論如何，這一道清領時期以來的天險，從鐵道出發經金字碑古道，距離不算長，只是短距離大爬升有些辛苦，但是「此日登臨眼界開」這種回甘餘韻卻是最值得品味。

金字碑過後的路徑以石階為主。

【山村聚落】

雙溪

雙溪（舊地名頂雙溪）自清朝乾隆年間開始拓墾至今走過兩百多年的時光，是昔日淡蘭古道必經之路，也是淡蘭古道北路官道經三貂地區唯一住宿的中繼站。北宜鐵路開通前，雙溪河匯流口曾是雙溪最繁忙的進出門戶，開採自山區的煤礦在此上船經河運送往臺北與宜蘭，再運回生活物資，渡口旁精緻的石砌老厝見證了當年繁華。

【山村聚落】

牡丹

牡丹（舊地名武丹坑），淡蘭古道官道越過三貂嶺，從燦光寮下山後就是牡丹，可以說是頂雙溪的前哨站。從山谷中流過的溪流稱為牡丹溪，即為「雙溪」的其中之一。但早期的武丹坑聚落比較接近金礦區，也就是古道下降至溪邊的區域，在宜蘭線鐵道通車後，加上煤礦開採及轉運，重心才移轉到火車站一帶。牡丹車站前後的鐵道都是陡坡，除了大轉彎之外，火車從屋頂上方通過也是這裡的特殊風情。

【 ⌂ 山村聚落 】

猴硐

　　淡蘭古道並未直接經過猴硐，而是從上方越過了三貂嶺而通往牡丹。今日所稱的猴硐地區，事實上橫跨了瑞芳區的光復、弓橋及猴硐三個里，基隆河從中穿過，三爪坑山、三貂大嶺與獅子嘴岩環伺周圍。猴硐地區，腹地最寬敞的是火車站及煤炭工場，周圍聚落大多坐落在山坡上。如今火車站旁的洗選煤廠和運煤大橋遺跡，是當年產煤盛況的見證。

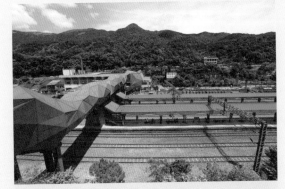

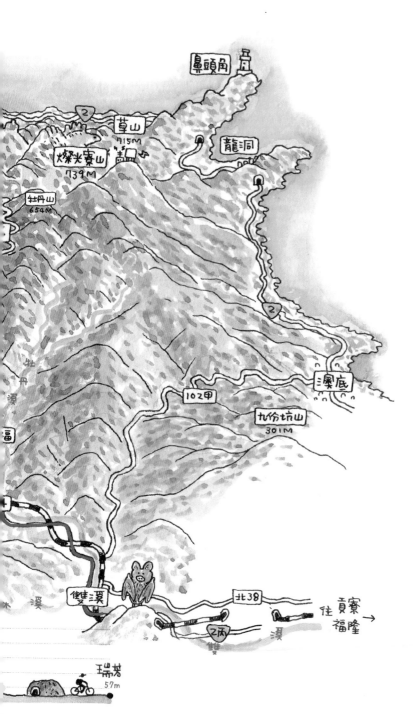

路線規劃＝雙溪 → 牡丹 → 猴硐 → 瑞芳

起登點＝雙溪車站 (25.03862, 121.86660)

全　程＝約九公里・雙向進出

所需時間＝約一天

海　拔＝三三～五百公尺

高度落差＝四六七公尺

公路 5.1k

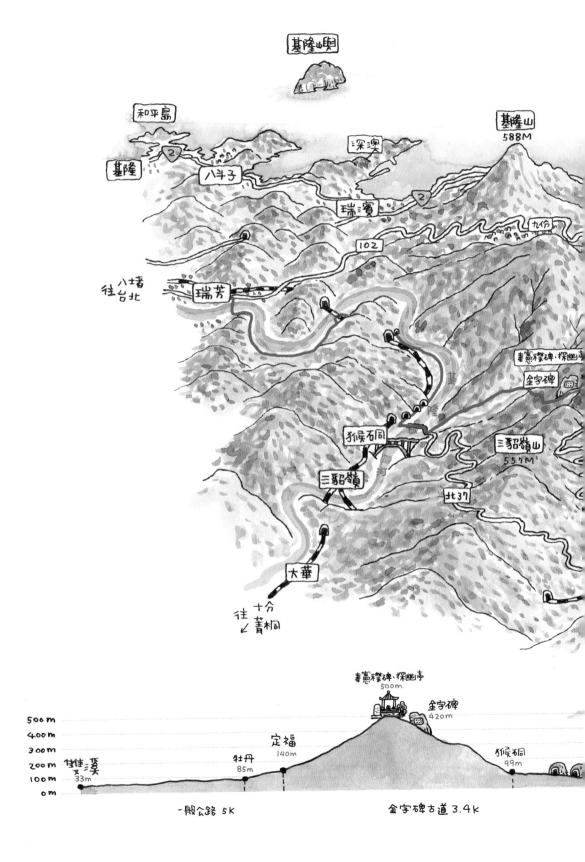

入蘭的最後關卡

嘉慶元年（一七九六年），吳沙率領移民入墾噶瑪蘭，從隆嶺越過最後的一道山稜，抵達濱海地帶。幾年之後，前來平定海賊的楊廷理也經由隆嶺入蘭，而後噶瑪蘭在嘉慶十七年（一八一二年）設廳，官民往來此道更加頻仍，成為當時官道的一段，甚至也設置汛塘作為守衛。兩百餘年之後，宜蘭線鐵道也取道隆嶺，只是不再迂迴爬山，而是直接以隧道穿過山脈。有趣的是，這座隧道並未以隆嶺為名，反而是用了清代官道改線後所行經的草嶺來命名。隆嶺與草嶺相隔不遠，可以接連走完，體會這段路線變遷的過程。

山海交接的隆嶺（福隆～石城）

這次的旅程，出發點又更遠一些些，要從牡丹再往前三站到福隆。這段鐵道行經雙溪縱谷，一側的山脈是從鼻頭角延伸而來，雞母嶺、燦光寮、三貂大嶺均位於此山系，另一側則是雪山山脈；縱谷內腹地不大，但以遠比山區的聚落與梯田來得寬裕，淡蘭古道在這一帶已經演化成為大馬路。

走出福隆車站，沿著站前與鐵道平行的福隆街2巷走，往舊草嶺隧道的方向前行。

離開喧鬧的火車站，很快就呈現鄉間道路的清幽，騎乘自行車的遊客不時往來，增添許多休閒的氣氛。從鐵道下方鑽過之後，右側上方銜接而來的路跡正是宜蘭線舊鐵道。續往前行，再次跨過宜蘭線鐵道後，右邊可見新草嶺隧道的西口，左邊則是「故吉次茂七郎君之碑」。舊草嶺隧道於大正十三年

91

（一九二四年）通車，直直穿過隆嶺，開啟北宜之間的近代化交通；工程進行時，福岡出身的吉次茂七郎擔任現場監工，卻因病而於通車前過世，隧道完工時也在此立碑紀念。

過了隧道口，道路開始爬高，經過一小段上坡來到岔路，直行為外隆林街，取右邊的產業道路續行。雖然還未進入較原始的山徑，但行腳至此已脫離觀光區，四周只有大自然的聲音。眼前的稜線是隆隆山一帶，雖然高度僅四百多公尺，看起來卻相當高聳，而古道所選路徑坡度相對平緩，就從眼前所見的最低鞍越嶺。抵達登山口前，經過俗名「七星堆」的岩塔，附生的一棵大榕樹增添幾許靈氣，難怪有人傳說這裡是凱達格蘭族的祭壇。內隆林街土地公廟在道路右側上方，雖然經過重建，但石砌古廟仍保存在一旁。

1 │ 旅程的開頭，從自行車道開始。

3 │ 2 │ 讓人充滿各種奇異想像的岩塔「七星堆」。

3 │ 越嶺點的石城仔嶺水頭土地公。

內隆林土地公距離登山口並不遠，中途在心齋橋之後，對岸還有一段樹林裡的路徑可以選擇。當另一條路徑回到車道後不久，登山口即出現在右側，路徑從右前方徐徐往上。告別水泥鋪面進入林間，清涼許多，寬闊的山坡上路徑清晰，一片綠意中還能勾勒出梯田或房舍的平臺遺跡，周圍環境充滿了古徑的韻味。這段路程緩緩上升，走起來相當輕鬆，再往前不久便會發現已經接近稜線；森林透空處所見就像一片藍底綠字，書寫著登上稜線的振奮，彷彿也感受到兩百年前先人入蘭時的那份盼望。

來到越嶺點，也就來到水頭土地公廟，這一帶的雪山山脈，都是單面山的形態，西面緩而東面陡峭，因而感覺距離海岸線很近，簡直伸手可及。

如果想念三貂大嶺那種登臨越嶺

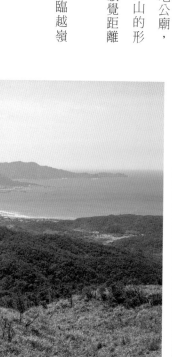

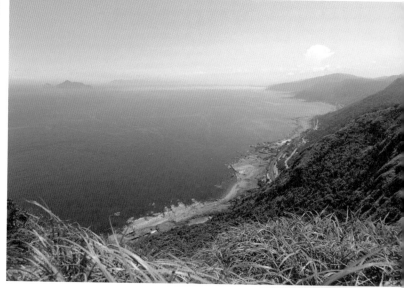

點時的展望，那就不能急著下山。沿著稜線，往東北方走，途中有零星展望點可以俯視海岸線，繼續往前到了一大片芒草山坡就是石城山。山頂具有三百六十度的展望，除了近處的海岸線歷歷在目，牡丹山、燦光寮山一直延伸到雞母嶺的山脈則在遠景橫亙，雞母嶺、澳底、福隆幾乎在同一線上，兩百年前的先人，或許就是根據這樣的觀察選擇入蘭的越嶺點。海風吹拂，芒草原一波波擺動，環顧地形起伏與交通線的更迭，讓人不禁讚嘆幾百年來進步的歷程。

往石城方向的下坡相當陡峭，但路況良好，倒也不難走。下山的過程中，不時見到背景的海天一色，讓人心曠神怡，不知當年旅人是否也有一樣好心情。古道經過一叢叢竹林後不久，

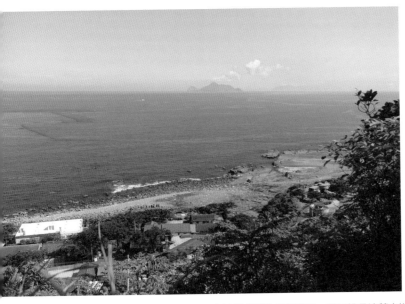

3 2 1　1｜石城山展望絕美，在這裡環顧海岸與稜脈，可以說是淡蘭古道北路制高點。
　　　 2｜從石城山看向福隆、澳底、雞母嶺，以及從鼻頭角延伸到牡丹山的稜線。
　　　 3｜海岸邊的石城聚落。

就來到石城土地公廟，這也是下到平地前最後的土地公廟，繼續往前大約十分鐘，左邊出現規模不小的石厝聚落遺址，有傳聞指出，這裡正是礐嶺汛所在地。漸漸接近濱海公路，又回到現代的喧囂，電力火車嗡嗡的音頻，與砂石車轟隆呼嘯不時交疊。石城端的登山口恰好就在草嶺隧道口上方，穿越濱海公路後，順著斜坡下去，就是紅磚砌成的舊隧道口，拱心正上方有日本時代總務長官賀來佐賀太郎「白雲飛處」題字，目前舊隧道已經是知名的自行車道，假日遊客多，禁止步行進入。清代蘭陽八景即有「礐嶺夕煙」一項，而楊廷理也曾以「嵐氣瀰漫日乍紅」來描述礐嶺，另外我也想起金字碑上的「寒雲十里連稠隴」，用想的都很美，很有意境，不過若是現代人，恐怕還是會挑個好天氣再來體驗古道吧。

淡蘭古道最經典：草嶺古道（大里～遠望坑）

從草嶺隧道東口到草嶺古道東端，可以走濱海公路南下，雖然沿途有美麗海岸風光，一路有龜山島相伴，但是大卡車頻繁奔馳而過，實在無法盡情欣賞，還是從石城搭一站的區

3 2 1

1｜草嶺古道東端起點。
2｜「古道客棧」是難得的山中賣店。
3｜盧家客棧已經沒有遺跡。

間車到大里比較妥適。在宜蘭線鐵道尚未全通的年代，從蘇澳北上的火車只到大里為止，所以身為「終點站」的大里車站，設置有蒸汽火車加水塔，這個遺跡如今藏身車站旁的大樹下，見證交通方式的轉換。但不論交通方式如何轉換，從十九世紀初的官道，或是一九二○年代的鐵道，再到一九七○年代的濱海公路，以「大里天公廟」聞名的草嶺慶雲宮，兩百多年來一直是「入蘭」的象徵性地標，彷彿如同遙遙相望的龜山島一般雋永。

大多數造訪草嶺古道的遊客，通常選擇從西端走來大里，不過若從天公廟出發往貢寮，由於稜線東側的坡度較陡，可說是先苦後甘。不過整段爬坡路都有之字形爬升的車道，其實走來也不會太累，路線與日本時代初期依古道擴建的道路相似，不過在中後段又多了幾個髮夾彎減緩坡度，也就是「護管所」和「客棧遺址」這一帶，今日的步道則是在此直接「切西瓜」，以石階步道直攻稜線。客棧的主人據說姓盧，堪稱景觀民宿祖師爺，可惜這處遺跡已經看不出具體格局；倒是附近的林務護管所，是一座以石造洋風包裝而成的建築，卸下保林育林工作後，目前就以「古道客棧」為名，提供小吃和飲料等飲食服務，

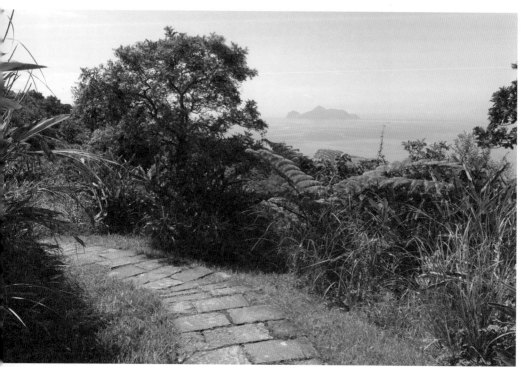

1　2　3

1 │ 漸漸登高途中，形影不離的龜山島。
2 │ 虎字碑是整個淡蘭古道最知名的遺跡。
3 │ 以行楷書寫的雄鎮蠻煙碑。

令人驚奇的是竟然有現煮鮮魚湯。或許「燦光寮古道」上的籤仔店遺跡，曾經也是此番光景。

不同於在隆嶺僅能透過縫隙看見海面上閃閃波光，草嶺所見地貌恰如其名，寬稜上全為芒草坡，視野絕佳，涼亭也超大！而強風陣陣也讓人印象深刻。在淡蘭古道山徑的北路系統中，草嶺是鐵道通車前最主要的交通動線，日後也最早走上觀光化轉型，長年以來具有超高人氣，也使得沿途樣貌呈現複雜姿態。在微微古味以外，來自近代的刻痕也大鳴大放，這與燦光寮、雞母嶺或三貂大嶺的樣態都大異其趣，不過在越嶺點上都有一座小巧的土地公廟，則是不變的淡蘭古道定律。古道越嶺點也是十字路口，往北可以經桶盤堀尖嶺與福隆山通往隆嶺古道，這段稜線路徑並未觀光化，是一條可以避開濱海公路連結隆嶺與草嶺的有趣路線；往南則是登上草嶺山、彎坑頭山的天梯，路徑寬敞，沿途有涼亭與觀景臺，再後面就是桃源谷。每每想到這是從雪山主峰一路延伸而來的稜線，就覺得神聖感充滿。

離開遊客聚集的埡口，往貢寮方向幾乎全是溪谷間的緩下坡，走起來非常輕鬆。前進幾步路而已，很快就來到淡蘭古道上知名度最高的虎字碑。不像金字碑一樣刻於岩壁上，而是用了「壓地隱起」的方式刻在路徑旁一塊大岩石上。碑文內容就是單一個草書的「虎」字，落款與金字碑一樣是鎮總兵劉明燈之後，古道從小溪的匯流口旁跨過另一股支流，接著就抵達雄鎮蠻煙碑。這座石碑同樣由劉明燈落款，碑上載明同治六年冬（一八六七年）。繼續往前緩降，原本乾涸的溪溝開始湧現川流，通過涼亭與公廁，時間點也是一八六七年，四個大字以行楷寫成，碑體在巨岩高處刻成匾額造型。至此，淡蘭古道上三座摩崖古碑已經都欣賞過一輪，三處的碑型、字體、內容鋪陳方式截然不同，真是匠心獨具，而且篆、草、行楷皆表現精湛，讚嘆之餘，這些墨寶難道真的出自劉明燈本人？而負責施工的工匠或廠商又有幾家？我實在忍不住胡思亂想起來。

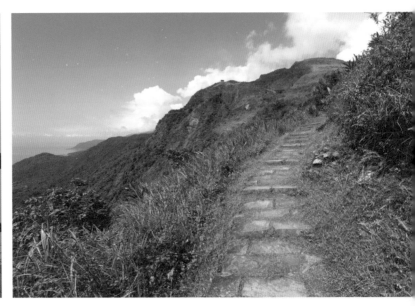

路徑是從腰繞路邐然左彎，從雄
鎮蠻煙下山，若繼續直行腰繞，則是
較貼近日本時代初期越嶺道的走法，
路徑雖然較不清晰，但也有不少登
山隊採用此路徑。石階路一次下降頗
多，之後再右轉從廢耕梯田之間繼續
腰繞，這一帶還未長成茂密森林，雖
然已沒有水稻田，但還是綠草如茵，
與燦光寮一代所見景象截然不同，河
谷對岸遠望坑街路底的梯田則仍在耕
作之中。繼續前行，下降至溪流邊之
後不遠，就結束步道而接上柏油鋪面
的遠望坑街。這裡已經可以行車，不
過路面狹窄且缺少停車位，要再往前
八百公尺左右，才有較大的停車場，
以及新北市新巴士的「遠望坑親水公
園」站牌，一般皆以此作為草嶺古道
登山口。

100

3 2 1　1｜即將登上越嶺點，眼前傳來濃濃的「草嶺」氣息。
　　　 2｜從埡口觀景臺看龜山島。
　　　 3｜從埡口觀景臺俯瞰大里，鐵路從腹地狹窄的海岸線通過。

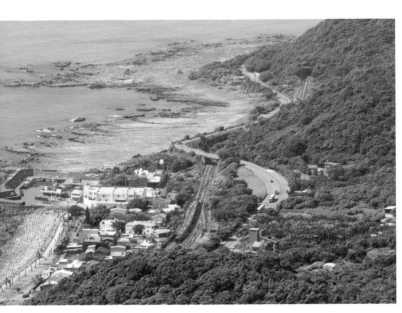

我搭上了小巴，到貢寮再轉臺鐵區間車，雙溪、牡丹、三貂嶺、猴硐、瑞芳，新穎的電聯車一下子就輕鬆跑完；即使是鐵道，近二十年來就有很多改變，何況是延綿兩世紀歷史的山徑。過去在搭車行經基隆河峽谷或雙溪縱谷時，窗外山嶺看起來就是相同的青翠，如今走完「北路」的各個路段，卻讓熟悉的窗景多了好多深度與回憶，抬頭看三貂大嶺，金字碑就在那一帶，遠遠的燦光寮山，好多水梯田遺跡藏身林間，鐵道前方的隆嶺與草嶺，翻過去就是美麗太平洋，一切都變得清晰而立體。

101

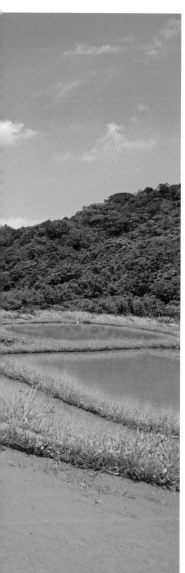

3 | 1 | 1 | 草嶺古道幾乎全線都有人工鋪面。
 | 2 | 2 | 草嶺古道西端入口。
 | 3 | 遠望坑親水公園旁,仍在運作中的水梯田。

【🏠山村聚落】

福隆

　　福隆位於雙溪出海口南岸，舊名挖子澳，與北岸的舊社相望。海水浴場沙灘旁河面寬廣的雙溪河，舊名三貂溪，出海口這一帶昔日都屬於凱達格蘭平埔族的生活領域三貂社。

【🏠山村聚落】

石城

　　石城，顧名思義有座石頭城，相傳為西班牙人在一六二六年至一六四二年間所建。遺址就在草嶺隧道南口的東邊海邊，但須下到海邊，才能看到遺址。石城在大清時期設有「防汛」。噶瑪蘭八景之一「嶐嶺夕照」，即在此地，而火車也因此在此設站停留。

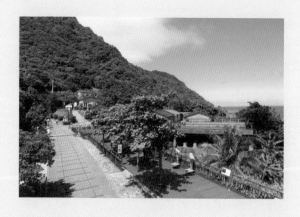

【⌂ 山村聚落】

大里

　　大里舊名大里簡。在宜蘭線鐵道尚未全通的年代，從蘇澳北上的火車只到大里為止，所以身為「終點站」的大里車站，設置有蒸汽火車加水塔，這個遺跡如今藏身車站旁的大樹下，見證交通方式的轉換。

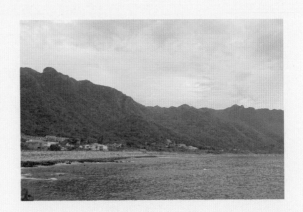

【⌂ 山村聚落】

貢寮

　　貢寮舊稱槓子寮，原凱達格蘭族人在此地挖設陷阱（族語為 KONA）抓捕山豬，後漢人在此地搭寮而得名。貢寮也是「淡蘭古道孔道」北線的重要據點，聚落形成於嘉慶初期，原因人口流失成為老人厝，但近年水梯田復耕、桃源谷觀光及老街活化計畫，已讓貢寮春光再現。

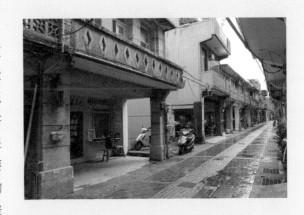

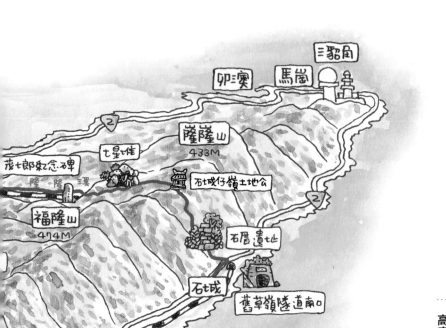

入蘭的最後關卡

路線規劃＝福隆↓石城↓大里↓貢寮

起登點＝福隆車站 (25.01593, 121.94467)

全　　程＝約十七點五公里‧雙向進出

所需時間＝約一天

海　　拔＝十六～三三五公尺

高度落差＝三〇九公尺

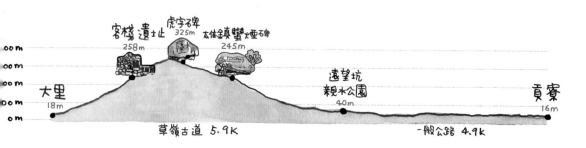

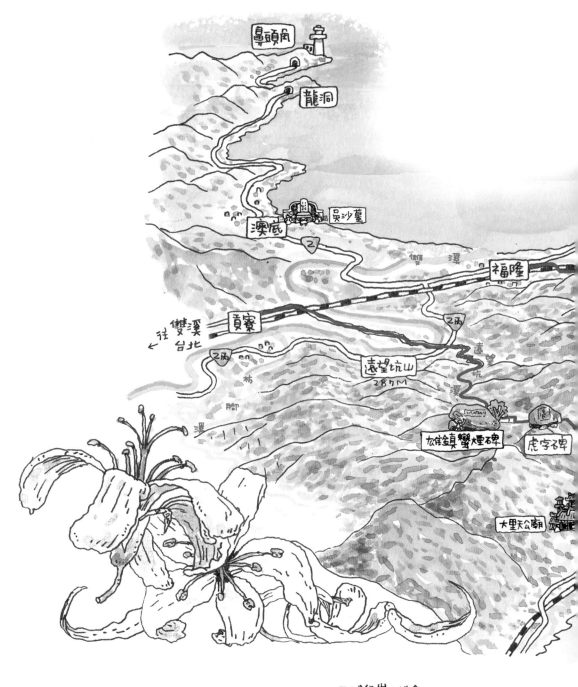

鼻頭角

龍洞

吳沙墓

溪底

福隆

貢寮

←往雙溪 台北

遠望坑山
287M

松柏嶺真雙煙碑

虎字石碑

大里天公廟

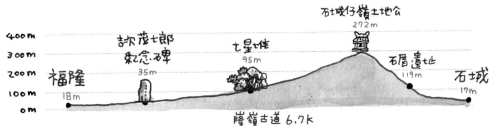

石咏仔嶺土地公
272m

訊茂七郎
紀念碑
35m

七星堆
95m

400m
300m
200m
100m
0m

福隆
18m

石厝遺址
119m

石城
17m

隆嶺古道 6.7k

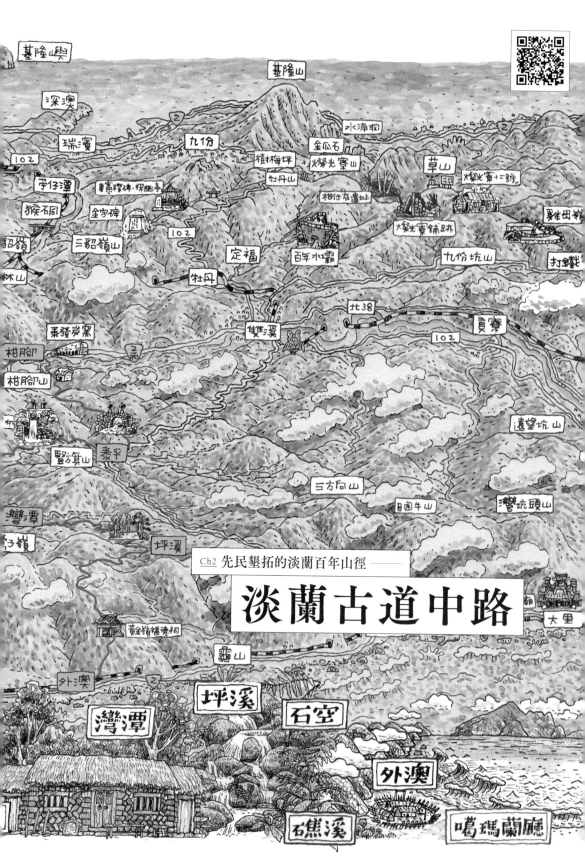

Ch2 先民墾拓的淡蘭百年山徑

淡蘭古道中路

前言

臺灣於十七世紀末納入清帝國版圖後，越來越多來自福建漳州、泉州的先民渡海來臺，是當時移墾臺灣的兩大漢人族群，最早於中南部發展，十八世紀中期擴展到北部，在現今的雙溪、坪林一帶開墾，形成綿密的生活路網；進入十九世紀後，因爭奪水源、耕地，在全臺灣已醞釀多起衝突的「漳泉械鬥」也在這一帶漸漸升溫，於是人們往內山移墾，將路徑繼續擴散到更深的山區。當時拓墾、移墾所走出來的山徑就是中路成形的基底，也是淡蘭古道中路被界定為「民道」的緣故。雖然路網因現代交通發展而沒落，但現在沿途仍存幾座古厝，還有舊時耕作的梯田遺跡，足可見證當時民間的蓬勃生氣。

淡蘭古道中路整治後概分為三段系統，總計涵蓋十八條步道，起點在暖暖，經十分、柑腳、闊瀨、泰平，由灣潭、坪溪出外澳抵達宜蘭。第一段是「暖東舊道系統」，以平埔族人白蘭氏開拓足跡為藍圖，從暖暖經十分到柑腳，路線多屬郊山步道，和平溪煤礦產業密不可分的歷史脈絡是一大賣點；第二段是「噶瑪蘭入山孔道O型路線系統」，以漳州、泉州移民移墾史為引，勾勒先民在柑腳溪和北勢溪兩個水系的日常剪影，順時針方向途經柑腳、泰平、三水潭、闊瀨等聚落，路況和景觀都比較原始，宗教、人文史跡豐富，是最能感受歷史軌跡的路段；第三段是「噶瑪蘭入山孔道系統」，以「黃總開大坪」從外澳經石空古道到泰平開墾的路線為本，由三水潭、灣潭、坪溪走到外澳，步道比行灣潭溪、坪溪，坡度和緩好走，風景親山又親水，是適合新手入門的精華路段。

綠色寶地

對比我們曾經走過的國家綠道之「樟之細路」和「山海圳」，淡蘭古道中路的山徑比例最高，要踢的公路、產業道路不多，在接近都市化開發最高的雙北地區，能有一條這麼「綠」的長距離路線實在極其可貴。走完之後，打從心底覺得淡蘭古道中路是名副其實的寶地，有相見恨晚之感，要珍惜，更要常常去走動，活化這塊土地。

回憶縱走淡蘭古道中路的第二天，景觀變得越來越原始，山徑也修築得很美，透過千里步道協會就地取材的手作步道工程，以及新北市政府觀光旅遊局與其他民間單位的合力修復與維護，古道已被盡力呈現出當年樸拙的樣貌。仔細觀察，徒手修砌的石階亂中有序，幾個常走動的踏點上頭的青苔已被磨得光滑，跨距、階高都調整得很好，一步一步慢慢走，不喘不累，這樣不疾不徐的節奏，恰到好處。

我坐在崩山坑古道殘存的古厝遺址旁休息，早

黃總開大坪

黃千總本名黃廷泰，在噶瑪蘭正式設廳後，於一八一五年（嘉慶二十年）升任為噶瑪蘭頭圍千總（當時噶瑪蘭廳位階最高的武官），但因為傳出他有包庇海盜且怠忽職守的情事，所以在他於一八二四年被革職後，率領一批民眾從外澳經由石空古道到烏山、溪尾寮一帶時，發現泰平地勢開闊平坦，於是把這塊土地命名為「大坪」，隨後招募佃農過去開墾耕種、伐樟製腦，成為開闢泰平地區的第一人，也就是「黃總開大坪」這典故的由來。（照片為料角坑土地公）

春的微風涼得很舒爽，但還沒吹乾滿身的汗水。柑腳溪傳來微弱的潺潺水聲，距離門前的石階大約三公尺左右，取水很方便，是滿足傳統山居生活的基本條件，可以燒水、煮飯、洗衣服，還可以用來灌溉一層一層的梯田。但從傾頹的破房子周圍看不出來當時的生活面貌，於是我開始運用我那能力有限的腦袋，進入零現代科技模式，思考要如何用竹子接管引水、儲水，免得一天到晚提著水桶爬上爬下，把自己累得氣喘吁吁；也開始盤算耕地要如何切割、如何栽種，才能一年四季都有糧食可吃。但在完成這一切規劃之前，我得先順流而下走到柑腳，向更早移居過來的同鄉請教這邊的水土、風俗，他還會告訴我扁擔和竹簍哪戶人家有賣，但村子裡沒有鐵匠，要買農具，得走到更熱鬧的雙溪才有著落……。

那不過是短短幾分鐘的白日夢，我卻鑽進了時光隧道，回到一兩百年前的時光。我不禁開始想像一個情境，那是城市和郊外沒有明顯分野的年代，在這塊山區的生活條件只有「不好」跟「更不好」的區別，多數人不敢奢望安逸，只求溫飽。卻有一群人隨風漂落到這座島嶼，沒有家世沒有財富，跋山涉水到這兒開墾新的農地。但那不是多高的山，只是很深，和密密麻麻的水脈交織在一塊，在水氣、霧氣瀰漫的山谷裡，人們用鋤頭和拳頭在夾縫中討生存。隨著日子一天天過去，羅漢腳討了老婆，安身立命扎根在這塊土地，掙扎的生存漸漸變成踏實的生活，而家門前那道石階熙來攘往的旅人越來越多，小徑漸漸擴大成綿密的路網，人情味和貨物都開始流通，從此白米有了鹹魚可配，而每逢過節祭祀之際，廟口辦桌的板凳總是坐滿了鄉親的熱屁股。

於是透過我那粗淺的想像，淡蘭古道兩廳之間溝通百年的山徑路網，便一幕幕活靈活現地浮現在眼前，而不只是圖紙上若有似無的虛線和地名。

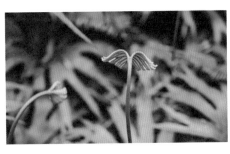

2 ｜ 1 ｜ 雙扇蕨幼葉。

2 ｜ 古道沿途仍有少數殘存的生活遺跡。

與世界長距離步道接軌

千里步道協會的徐銘謙老師將這些路網界定為「淡蘭古道群」，而非單一線性的步道或古道系統，賦予所謂「淡蘭古道」更開闊但也更精準的定義；官方則將淡蘭古道綿密的山徑納入國家綠道系統，並清楚地劃分為北中南三路，讓行者能夠依照不同需求，規劃出一個從起點順暢走到終點的徒步行程。而淡蘭古道路線親山、親民，沿途的軟硬體設施也逐漸完備，具有和國際長距離步道接軌的所有條件，也是我默默期盼在臺灣能持續成熟的戶外健行文化。

不拘形式且保有彈性，並重與人和自然的互動，在欣賞天然美景之餘，也能和沿途的人文社群產生連結，這就是「長距離健行步道」（Long-distance Trail）的迷人之處：意義相近的「綠道」（Greenway）之結構與概念，更讓人有機會身體力行，達成空間共享與環境倫理的實踐；而所謂「古道」（Historic Trail），則是在路徑上保存有形無形的文化資產，這些歷史印記不僅有學術研究價值，得以讓現代人透過各種蛛絲馬跡，揭開過往先民生活的面紗，也透過「懷舊」這種心理情緒，彌平一部分人們在現實生活累積的焦慮與不安。美國觀光人類學家厄夫・錢伯斯將自然型旅遊分為四大類，其中一類就是「懷舊型」，他認為「我們與自然離得愈遠，就有可能變得更懷舊」，而他定義所謂的「觀光」，就是「自己意識到正在體驗另

「一個地方」，因此擺脫現實就是自然型觀光最重要的價值之一，讓現代人可以在不受現代性侵入的原始地帶獲得喘息與慰藉，感受生命真實的存在。是故綜合長距離步道、綠道和古道等特點於一身的淡蘭古道群，在各方面看來都是寶貴的文化、歷史、自然資產，也是一本需要用雙腳去閱讀的珍籍。

二○一六年曾費時半年去健行美國的太平洋屋脊步道（Pacific Crest Trail），全長四千兩百多公里，是我和長距離步道的初次邂逅，也是一次進程緩慢卻影響深遠的啟蒙之旅，開啟我探索行路、行腳的本質，思考「步行」究竟彰顯了什麼意義與價值。離開太平洋屋脊步道之後，我不斷思考如何複製相同經驗，於是將足跡延伸到世界各地的經典長程步道，也積極參與臺灣國家綠道計畫，用身體力行並協助推廣工作。

但後來發現每一次的行走都像初戀，無論好壞，是快樂是痛苦，都僅有一次機會，無法重製相同的美好。而且這些道路就像血脈，已經在那兒了，綿密地分布在腳下的土地，不需要重新製造，也不必費心複製，只需要走出去，自然能用一個個交疊的腳步把故事說出來。

這因此讓我更享受每一趟在臺灣的健行旅程，也從而理解到，不管眼前的風景有多美，最重要的仍然是路上形形色色的人們——讓你搭便車的藍色發財車司機、雜貨店賣你冰涼維大力的老闆娘，或是路上幫你加油打氣的友善居民。這些旅途中遇見的人們，有互動、有連結，讓每一個陌生地名都變成有了牽掛的故地。但誠如經典小說《尤利西斯》的敘述，我們在旅程中會和各式各樣不同的人相遇，有天使和魔鬼，但最後總是會遇見自己，要對話的人也還是自己。

長距離步行，或健行或登山，身體或多或少必須承受痛苦與折磨，是帶有主動性的人類意志展現，這因此讓人握有無比的自主權，能夠跳脫框架、打破藩籬。《走路的科學》作者謝恩·歐馬洛認為走路跟做夢很像，會失去時間感並沉入一場白日夢，因此能激發創意，讓大腦掙脫枷鎖，所以多數問題只要

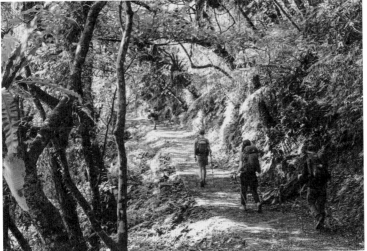

外出散個步就能迎刃而解。他寫道：「你選擇自己的方向，以自己的步調，用自己的方式。而一個唾手可得的世界等著你來體驗。」簡單來說，走路釋放心靈的自由，而自由是最珍貴的寶物，讓人可以短暫跳脫世俗，但打開寶箱的鑰匙並不在遠方，也不必費盡心力去尋找，它就在生活周圍、就在足下。

2 1

3

1 | 北勢溪的水岸風光。

2 | 烏山越嶺古道。

3 | 灣潭古道。

遊程推薦

登山運動在臺灣的發展，自一九七一年的百岳名單選定後，迄今已滿五十年，山的姿態與面容或許變化不大，但人們對山的認知已開始改變，眼光不再侷限於山頂那一片方寸之地，而是延伸至步道的盡頭，那仿彿出現在隧道彼端的微小光點，應許一個有別於競逐高度的獎賞與承諾，讓徒步行者能褪下登頂後的英雄冠冕，用一個接一個的步伐，踏向歸返心靈原鄉的路途。這是徒步健行和登山攻頂的基本差異，山峰的高度有極限，走到頂點就得折返，但步道沒有，走到一個終點之後總還有另一個廣義的終點。

挪威探險家厄凌・卡格：「健行可能是一輩子的事。你可以往一個方向走，最後結束在起點。」

用國際標準來檢視，如果要符合「長距離步道」或「綠道」的標準，距離總長至少必須超過五十公里，而且路線並非設定於難度較高的山岳縱走，而是更親民、更貼近鄉土的步道路網，結合既有鄉野小徑、郊山步道、古道，甚至是產業道路或公路；在沿途設置指標系統，提供地圖與相關旅遊資訊，滿足行者宿營、補給之需求……並透過官方與民間的定期維護讓路線暢通，讓徒步者能夠從起點到終點一次走完（thru-hike，全程健行），或是自行選擇區域路段分次完成（section-hike，區段健行）。

因此路線不一定要登高或登頂，反而著重在距離的延伸、與人的互動，以及對沿途歷史、人文與自然環境的認識。因此這樣的健行往往帶有「走讀」和「行腳」的意味和趣味。經過幾年來的推廣，長距離步道健行的風氣已漸漸發芽，越來越多人愛上這種結合健行與旅行，而且親山又親土的休閒活動。

116

目前在臺灣比較符合這個定義的步道系統，當屬公私部門合力的「國家綠道計畫」，預計規劃七條，分別是淡蘭百年山徑、浪漫臺三線樟之細路、臺灣山海圳綠道、糖鐵綠道、水圳綠道、南島綠道、脊梁山脈保育綠道。前三條為優先示範計畫，後四條規劃定線中。各具特色的路線，每條綠道各有主題特色，都有用雙腳一探究竟的價值，實際深入了解當地文化、歷史和自然環境，也能在人與人的互動中獲得許多珍貴回憶。目前已定線完成並開始推廣的有「樟之細路」、「山海圳」，以及範圍分布最廣、路線規劃最多元的「淡蘭古道」，是一幅往來北臺灣和宜蘭的山徑路網，分為北中南三路，北路是發展最早且由官方認定的交通要道，稱為「官道」；中路是先民來臺拓墾的生活網絡，是為「民道」；南路則是山區植茶經濟往來的運輸管道，於是以「茶道」為名。

綜觀三路，淡蘭古道中路可說是其中公路占比最低、綠化程度最高的步道，適合單日健行，或是規劃三天兩夜的重裝縱走，讓戶外愛好者可以徜徉在親山近水的大自然環境，暫時忘卻文明的紛擾。

雖然幾個必經聚落地處偏僻、交通不易，但仍有營運中的偏鄉大眾運輸系統，從臺北市出發可搭鐵路轉乘公車抵達起點或中繼點，再視需求設定行程，不必拘泥於從起點走到終點，也不必登頂搜集三角點，自由、彈性、不受框架限制，是徒步健行或是走讀旅行最迷人之處。

淡蘭古道中路總長約六十二公里，海拔大約分布在一百至六百公尺之間，屬郊區淺山，路線大致與水路平行，例如東勢坑溪、基隆河支流、柑腳溪、北勢溪、灣潭溪和坪溪，也就是先民拓墾賴以為生的重要水資源，因此步道布線非常親水，行走在宛如綠色隧道的林蔭裡，沿途有小巧精緻的瀑布、奔騰的溪水、細細的涓流，還有倒映群山的谷間深潭，是淡蘭古道中路最有魅力的風景，讓人不禁想像當時引水耕地，或在溪邊浣衣等舊時代純樸的農家即景。

117

/ Thru-Hike /

全程健行路線推薦

·日程規劃

D1：暖東峽谷→十分老街→柑腳（宿）

D2：柑腳→泰平→三水潭（宿）

D3：三水潭→烏山→坪溪→外澳車站

·路線簡介

三天兩夜的路線總長約四十九公里，上下坡比例幾乎相同，所以順走倒走皆可，但建議終點設在外澳，如此才能在接近終點時從坪溪觀海平臺，遠望佇立在宜蘭外海的龜山島和太平洋。由山走到海（Summit to Sea）的感官洗禮，絕對是不可錯過的深度體驗。

官方設定的起點在暖暖火車站，但多數人會用交通接駁方式跳過長約四公里的臺二丙公路，改從暖東峽谷步道口進入中路。從暖東峽谷抵達十分老街前，會經過早年平溪煤礦產業興盛時殘留的運煤小鐵道，走起來頗有情趣。接下來是一連串以石階和木階鋪面為主的郊山步道，間雜少量產業柏油道路，行

土地谷 伯公？

1:15.

118

至柑腳可安排民宿過夜，有雜貨店能補給，或可藉公車接駁到雙溪車站附近，隔日再返回柑腳繼續行程。

第二天從柑腳走崩山坑古道到泰平，步道景觀漸趨原始，路上有百年歷史的土地公廟和古厝。大約午後沿北勢溪古道到三水潭，雙溪口福德宮有飲水機供路過之人飲用，可暫歇後在周圍尋找適合過夜之處。

第三天的灣潭古道和坪溪古道，可以說是淡蘭古道中路的精華，依山傍水、風景優美且路徑平緩，是最能享受健行樂趣的路段。路線在通過可遠望龜山島的觀海平臺後，開始沿石空古道下山，歷經幾個蜿蜒的坡道後，直接抵達外澳車站的月臺，同時也是淡蘭古道中路的正式終點，由此可轉搭區間火車，約一個半小時至兩個小時就能返回臺北車站。

2022.4.9.10:20.

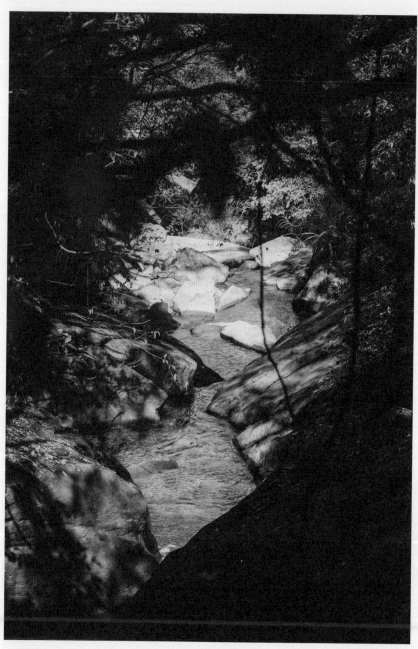

暖東峽谷。

120

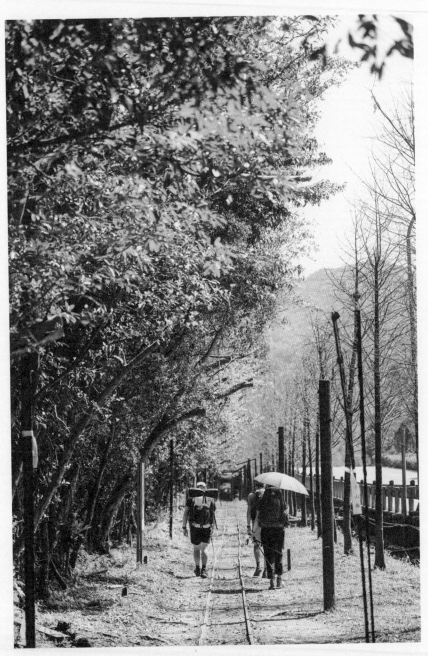

平溪運煤道。

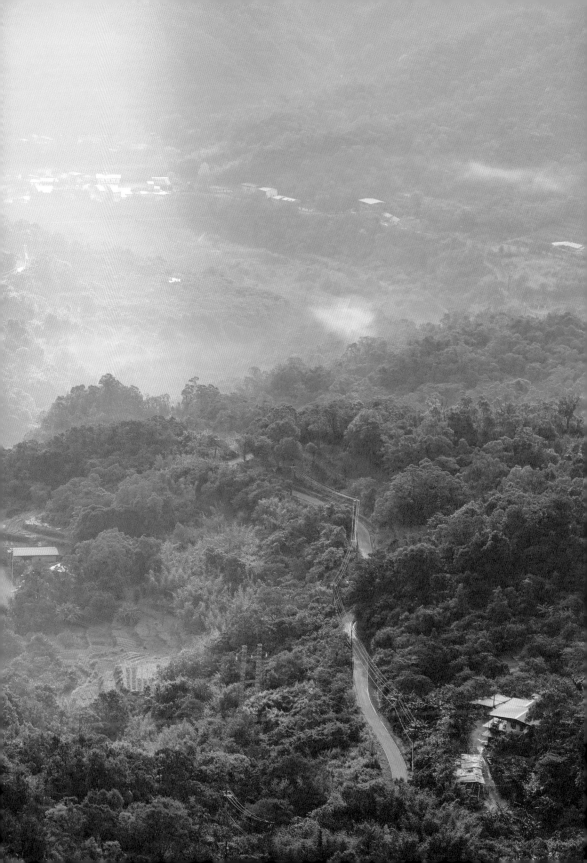

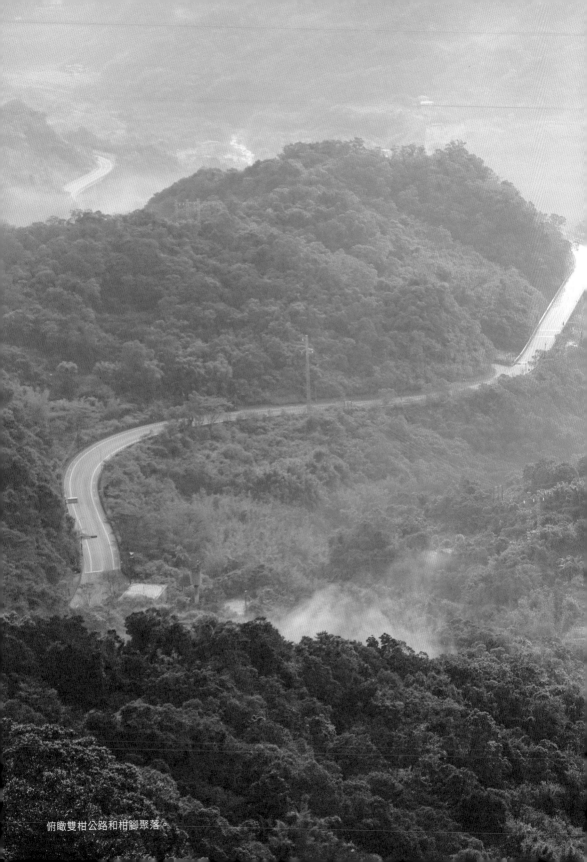
俯瞰雙柑公路和柑腳聚落。

/ Section-Hike /

兩日健行路線推薦

・日程規劃

D1：柑腳 → 闊瀨（吊橋）（宿）

D2：闊瀨 → 灣潭（福德宮）

・路線簡介

上述推薦的三日縱走，在噶瑪蘭入山孔道〇型環狀路線只選擇右緣的步道，所以如果有意補齊淡蘭古道中路全線，可參考這個短距離的區段健行，完成噶瑪蘭入山孔道的左緣，也就是從柑腳接中坑古道、枋山坑古道到闊瀨吊橋，再從闊瀨古道接灣潭古道至灣潭的福德宮。由於可用大眾運輸接駁，特別適合這種交通麻煩的A進B出路線，也適合就近住在雙北的民眾，能夠好好親近這寶貴的綠色資源。

起點可設定在雙溪火車站，從車站轉乘781號公車到柑腳威惠廟改為徒步；行至終點的三水潭後，再搭F815公車回雙溪車站。這段路線距離僅約十八公里，若是輕裝可在一天內完成，只是行程會有些緊湊，因此

筆筒　　　台灣杪欏　　　假杪欏

124

如果不想趕路的話，可以設定在途中的闊瀨過夜，每天只要行走約四個小時，用兩天一夜的時間，以輕鬆愜意的步調完成。

第一天搭車或開車至雙溪火車站，約莫中午時分搭781號公車，從起站搭到終站「長源」，在柑腳的威惠廟下車後，踢一段公路進入中坑古道，經過廢棄水梯田、青蛙石和百年古厝群，在路線頂端的三方向碑稍歇，接著轉往枋山坑古道下山抵達闊瀨吊橋搭營過夜。

第二天的闊瀨和灣潭古道皆是沿北勢溪和灣潭溪修築，路徑雖偶有起伏，但大致都是平緩好走的路，只有闊瀨古道因地勢關係，步道寬度較窄且有部份崩塌，所以需要稍微小心踏點。但除此之外，這天都是相當享受的路段，走完灣潭古道抵達灣潭的福德宮，此處設有公車站牌，搭乘免費公車 F815 回雙溪車站，約一個小時車程。

無痕山林

貓劇

事前準備，路線要了解。

夾鏈連坑垃圾。

勿餵食。

蕨：歐洲一百多種　台灣三百多種。

破傘/佳隻扇。

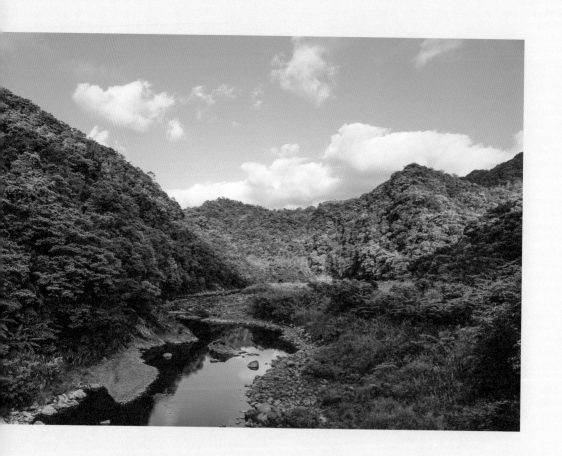

126

1 | 闊瀨吊橋上看北勢溪。

3　2　1　2 | 中坑古道的石拱橋。

3 | 從雙溪火車站可搭 781 號公車到長源站抵達威惠廟，或是搭 780 號公車到下坑口站，
離中坑古道入口會更近一點。

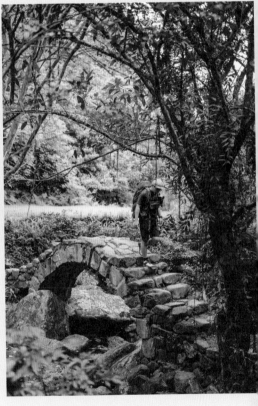

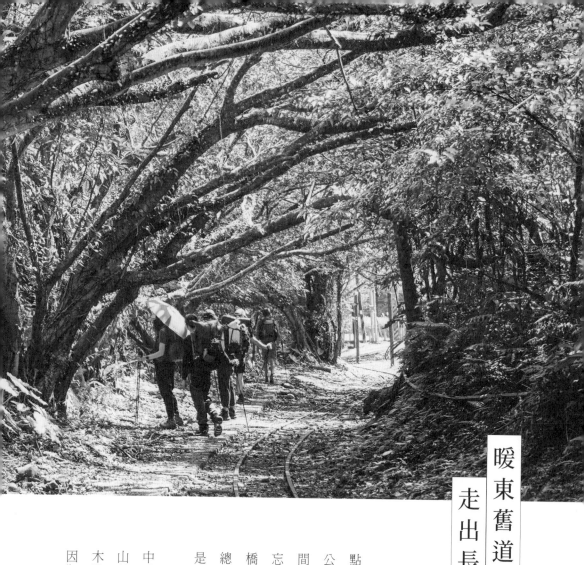

暖東舊道
走出長路慢行的美學

暖暖車站雖然是官方設定的起點，但從車站到暖東峽谷有大約四公里的公路，如果想要縮短行程時間可選擇搭車跳過，但出發前不要忘記到暖暖車站旁邊的暖江橋，從橋上可觀察兩邊河岸的壺穴，數量總計有三千七百多個，分布密度可是全球之冠。

從暖東峽谷正式進入淡蘭古道中路，接下來大概有九成路段都是山徑，路況很好，大多是有石階和木階鋪面的郊山步道，不難走，但因為階梯很多，背負重裝時很容易

消耗體力，要調配好行進速度並適時休息免得摸黑。約莫中午可抵達十分老街，這裏是三天行程最大的補給站，往後都是雜貨店規模的小商家，用餐休息後務必做好糧食的補給再繼續上路。

離開平溪西步道後，路線會從公路銜接至沒落的平湖森林遊樂區，這邊有一座大停車場和正常運作的公共廁所，接下來沿著一小段基隆河支線走上大坑山稜線步道，在接近步道出口時，途中有一座標號為「龍門—深美線040」電塔，可從高點眺望柑腳、雙溪，甚至到更遠的貢寮海岸，可說是淡蘭古道中路接近外澳的觀海平臺外，視野最好也最遼闊的展望點。這天若腳程不錯，走完上內平林步道後約可在傍晚天黑前抵達柑腳。

長路慢行的美學

正式出發前我對淡蘭古道中路存有幾個想像，大部分都符合期待，例如風景和人情味，這兩樣都很美好，只有一件事情有些誤解，那就是健行的強度。事前我猜測，如果大多數山徑都是串連既有的郊山步道，走起來應該不會太難，甚至可說是輕鬆寫意。所以雖然是三天兩夜的重裝行程，我們一行人已經背了帳篷、睡袋、炊具等全套裝備，卻還是帶了一大堆糧食和零食，將輕量化守則暫時拋下，想要用悠閒的步調在步道上好好享受一番。萬萬沒想到，小看淡蘭古道中路的下場就是我們全都累癱了。

當然，也是有人選擇輕裝用兩天一夜的時間走完，只要一天走十個小時，減少休息時間，平時有運動或登山習慣的人應該都辦得到。但那不是我們想要的健行風格，因為以

設置在暖東峽谷步道口的淡蘭古道山徑系統指標，往後路程這個綠色雙扇蕨圖案會不斷出現，為旅人指引方向。不過保險起見，建議事先到淡蘭古道官網下載 GPX 離線路徑以免走錯岔路。

雙扇蕨

　　雙扇蕨，又稱鐵雨傘、破傘蕨，臺灣唯一的雙扇蕨科植物，源自侏羅紀時代，是曾經跟恐龍共存的原始植物，也是生存已超過兩億年的活化石。一九一五年日治時代，來臺採集植物的伊藤武夫曾在《臺灣博物學會會報》將雙扇蕨的外觀形容為「一支破傘」。因為雙扇蕨有二岔分支的對稱葉片，從嫩芽到成熟後的各種型態都很可愛，而且分布範圍和淡蘭古道多有重疊，所以被選為淡蘭古道標示系統的代表性圖騰。

個人觀點來看，走長距離步道應該像吃辦桌一樣，有小菜、主菜、湯品和甜點，一道一道慢慢上桌才能嚐得出菜色的風味和師傅的手藝，所以如果沒辦法依照自己的節奏上路，恐怕會落得每道菜只能淺嚐或是囫圇吞棗的窘境。

　　心理學家丹尼爾‧康納曼認為，行走速度的加快會破壞思考的連貫性，放慢速度才能協助大腦思考，這個說法可從人類在思考艱澀問題的答案時會不自覺放慢腳步來獲得驗證。而或許也不需要多艱澀的考題，光是搞清楚一星期前的午餐吃了什麼就夠傷腦筋了。而關於健行者慢行的美學，在《走路，也是一種哲學》這本書裡有一段話，優美而精準地做了以下註解：「所謂慢，就是完美地貼合時間，直到分分秒秒宛如沙漏滴流，像小雨般滴滴答答地敲打在石頭上。這種時間的延展深化了空間。這是走路的奧妙之一，用一種慢慢靠近風景的方式，使風景逐漸顯得熟悉。」作者斐德利克‧葛霍巧妙地形容：「走路時，我們不是在朝什麼東西接近，而是遠處事物益發堅決地蔓延在我們體內。」但當然啦，如果走快一點可以停止思考、忘記煩惱，何嘗不是一種對身心有益的健行風格呢？快慢沒有對錯，也無關體力的強弱，純粹是選擇題罷了。

迷你的暖東峽谷。

132

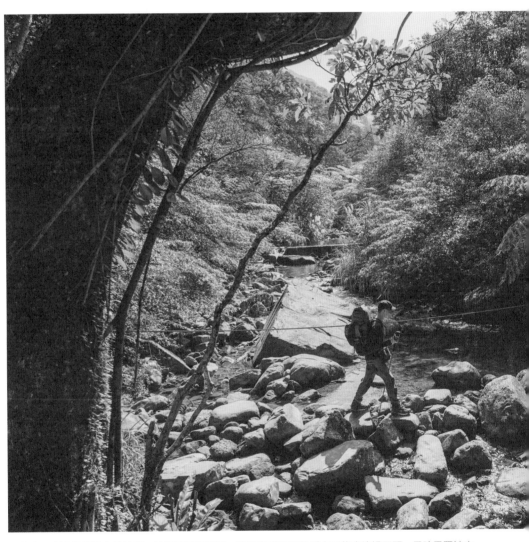

暖東峽谷步道得跨過東勢坑溪，乾季可踏石而過，但雨季或雨天後溪水可能會淹過石頭，屆時需要涉水，
需注意路面溼滑並小心通過。

百年未歇的涼風

從暖暖車站可搭公車或計程車抵達暖東峽谷，停車場有公共廁所，可在此稍微打理整裝，接著循淡蘭古道石柱系統上的雙扇蕨圖樣，在走過橫跨東勢坑溪一座名為「平靜」的水泥橋後，淡蘭古道中路由此正式從公路進入山徑。在茂密的樹林裡沿著清澈的溪水走，身體感覺非常涼爽，還可以看到峭壁、岩洞、石床和滑瀑等景觀，尤其是東勢溪在此地經年累月切割出來的V型峽谷，雖然尺寸有些迷你，和想像中巨大的峽谷有些落差，但這種河谷仍是在臺灣淺山少見的獨特地形。過去曾有六十幾戶人家散居在溪谷周圍，但步道兩旁已很難察覺歷史在此殘存的碎片，只剩下峽谷山壁裡存放無主骨骸的「金斗甕」，供奉受鄉民膜拜且扮演守護者的先人，提醒當年在此拓墾打拚的艱辛和這個地方曾有的榮景。

暖東峽谷步道在途經大菁農場後，走一小段產業道路就會抵達荖寮坑礦業生態園區步道（舊稱荖寮坑古道），是條費時約一小時的環狀路線，沿途有百年前的礦業遺跡，例如辦公室、宿舍、排煙道、鍋爐等，以石材堆砌的古厝聚落已成廢墟，但這些歲月痕跡仍足以讓人遙想當時煤礦開採的盛況。如果不趕時間，這條淡蘭古道的支線相當值得一遊。

若不走支線，繼續中路主線會接到暖東舊道（舊稱十分古道），這裡是淡蘭古道中路最早有歷史記載的古徑，最早是原住民的遊獵山徑，在漢人開始進入這一帶種植樟腦和大菁等經濟作物後，慢慢演變成往來暖暖和十分的運輸商道，商人會僱請挑夫把貨物運到暖暖渡口（今暖暖車站）再藉由水路輸出至各地。根據一九一六年出版的《臺灣名勝舊蹟誌》，提及清乾隆晚期（約一七七五年～

134

3 1
4 2

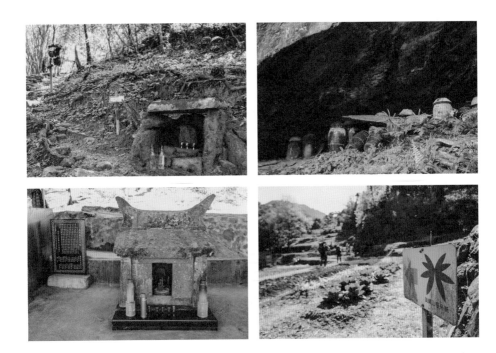

1 | 暖東峽谷萬善洞的金斗甕，數量有六十二個，存放的無主骨骸是守護先民的有應公。

2 | 淡蘭古道中路借道的農家園地，再往前一點就是大菁農場，可以預約體驗藍染活動，農場主人也
有提供奉茶服務。

3 | 暖東舊道上斑駁的「石棚土地公」（或稱三粒石土地公），風格簡樸，僅由三塊石板堆砌，裡面
用一塊石頭權充土地公，反映當時縱使生活條件不足，心靈寄託仍不可免的重要性。

4 | 暖東舊道和五分山步道交接處的嶺頭福德宮，在此感受百年來未曾歇止的涼風。

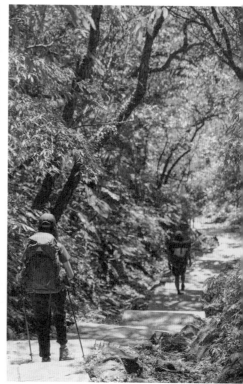

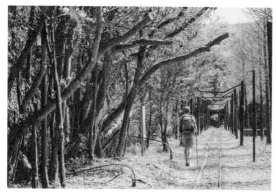

2
3 1

1 ｜ 以下坡階梯為主的五分山步道。

2 ｜ 新平溪煤礦博物園區入口。

3 ｜ 十分的煤礦產業曾盛極一時，這是當時殘存的運煤鐵道，
　　和淡蘭古道系統合併頗有趣味。

一七九五年），有位名為「白蘭」的平埔族人開闢一條從暖暖經十分到雙溪的新路，其中暖暖到十分那段路徑和暖東舊道有高度重疊（有關白蘭氏土人的記載，尚有姚瑩在《臺北道里記》裡敘述他在今淡蘭古道北路一帶開路的事蹟，因此白蘭氏普遍被視為淡蘭古道的開拓者之一）；更有力的證據則可見一七七〇年（乾隆三十五年）的「八堵番契」（原住民的土地契約），這份文件寫有漢人蕭秉忠在暖暖、平溪一帶開墾的紀錄，這些先民的生活足跡都是淡蘭古道中路的前身，也是中路之所以被定義為「民道」的歷史緣故。

暖東舊道的步道很短，僅有一公里長，但至今路上還存有不少老厝的地基、駁坎等生活遺跡，或有年代久遠的石砌土地公廟。在經過石棚土地公後不久攀上頂子寮山的稜線，這邊有一座歷史超過兩百年的嶺頭福德宮，規模比前面經過的稍大一些，有遮陽的鐵皮雨棚，還有鐵板凳，坐下休息時有微微的涼風吹過，慢慢把溽濕上衣的汗水吹乾。我看

土地公廟

　　路上常見超過百年歷史的土地公廟，是農業和礦業時期先民祈求豐收與平安的信仰寄託。北中南三路沿線計有約兩百五十座土地公廟，全臺密度最高，見證當時拓墾時代的繁盛。一般土地公廟頂部橫脊兩端的簷角會明顯翹起，而供奉無主孤魂的有應公廟則屋脊平整，路過時需心存敬意，不得逾矩。照片是暖東峽谷步道上的福德宮，鮮艷的大紅色有別於一般土地公廟古樸的外觀，令人印象深刻。

見大概是山友獻上的礦泉水和汽水瓶安置在供桌上，香爐裡還有幾炷已熄滅的香炷，人類的足跡始終來來往往沒有間斷，心想一百多年前好不容易走完這段上坡的人，應該也是在相同的地方感受到相同的涼意吧？

從嶺頭福德宮續接下一段要走的五分山步道，並在途經新平溪煤礦博物園區後，銜接有鐵軌搭設的運煤鐵道。平溪煤礦有規模的開採大約始於一九一八年，而新平溪煤礦博物園區現存的鐵道建於一九六五年，所以嚴格來說這段鐵道並不能稱之為古道，但由於早年煤礦產業和聚落發展息息相關，所以把鐵道納入淡蘭古道系統並不為過，而且走在鐵軌上相當有趣，過去搭車或騎單車經過時，從來不知道大馬路旁竟然藏了一條平緩好走的運煤道，走在彷彿無限延伸的軌路筆直前進，和中高海拔山區的林業鐵道一樣，很容易讓人產生穿梭古今的時空錯覺。

獨眼小僧

約莫五十年前平溪煤礦產業還非常興盛，當臺鐵還在用蒸氣火車載客的時候，臺陽鑛業株式會社在一九三九年就從日本引進柴油及電氣火車頭，這款由日立公司生產製造的 L 型電氣機關車，在駕駛座有一個獨立圓形窗口，因此有「獨眼小僧」這個可愛的暱稱。由於保存至今的車頭非常稀少，被日本鐵道雜誌視為珍寶並暱稱為「獨眼小僧」，過去常有日本鐵道迷組團前來朝聖取景，因此這充滿日本風味的名稱才被臺灣沿用下來。目前新平溪煤礦博物園區除了三架陳列的複製品，館內尚有一架運行中的園區觀光列車供遊客體驗。

138

新平溪運煤鐵道在出煤礦卸煤場後就到了十分老街，這裡是淡蘭古道中路除了暖暖之外最大的補給點，有雜貨店、便利商店等小吃店家，如果想要補充糧食物資務必在這邊補齊，因為往後的路徑會越來越原始，逐漸和便利的文明社會脫節。

1

2

1-2 ｜ 十分老街上的雜貨店仍販售罐裝的糖果零食，
保留濃濃的懷舊風情。

泰發炭窯

　　位於柑腳聚落的泰發炭窯，一整排蜂房式煉焦爐可燒製煉鐵製鋼使用的原料煤，俗稱焦炭，照片中的拱形窯門就是「出窯」的洞口。在民國四十至五十年代的鼎盛時期，每天都有上千人在此進出工作，但隨著煤礦產業的衰落，曾經美好的黃金年代已不復見，整座炭窯盡被叢生的雜草覆蓋，直到近年由新北市政府整理後才重見天日，現在已規劃為供遊客參觀的文化園區。

1 | 十分老街旁一張原木雕鑿的椅子，樸拙的造型與工法，不知已有多少年歷史了？
3 1 2
2 | 南山橋下的基隆河，以及接近水面清晰可見的魚兒。
3 | 街道緊鄰鐵軌是十分老街的特色，火車呼嘯而過時請記得保持距離，並切勿在軌道
　　上逗留或拍照以免觸法。

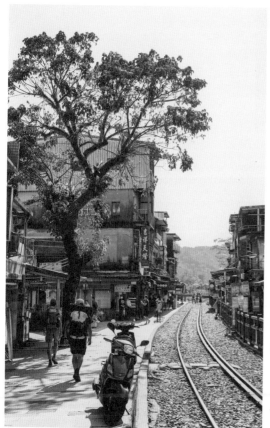

1

3　2

1｜已成廢墟的新平溪煤
　礦選洗煤場。

2｜十分巷弄出沒的可愛
　街貓。

3｜過南山橋後，淡蘭古
　道「由此去」。

1 | 番子坑步道入口的牌樓，題有「景南山千階嶺」的斑駁字樣，因此前段也被稱為千階嶺步道。
2 | 雖然番子坑步道的階梯令人生厭，但總算在步道旁親眼見到淡蘭古道的代表性植物—雙扇蕨。
3 | 平湖西步道接近出口處的古厝遺跡。
4 | 如果想要練腳力或做負重訓練，淡蘭古道中路全線絕對是個好選項。

淡蘭古道中路最美的展望

離開十分老街過南山橋後從大華農路接到番子坑步道，入口處有一座牌樓，上面的文字已模糊不清，「景南山千階嶺」的題字只剩下「階嶺」二字仍可辨識。從這邊開始是一連串原木、枕木階梯構成的陡坡，也是爬山人最討厭走的路況。當時身上背負重裝，超乎預期數量的階梯讓腿部肌肉提早報銷，不僅拖累了行進速度，還造成往後兩天累積的肌肉疲勞，而且低海拔山區非常炎熱，汗水大量流失意味體力消耗的速度跟著加快。

這就是為什麼我前面提到小看淡蘭古道中路而累癱的緣故，同行的夥伴們紛紛在千階嶺上意外栽了跟斗，一直到第二天晚上大家才敢誠實吐露第一天就被操爆的窘境……。

攻克番子坑步道後是平湖西步道、平湖東步道，以及緊接在後的大坑山稜線步道。

142

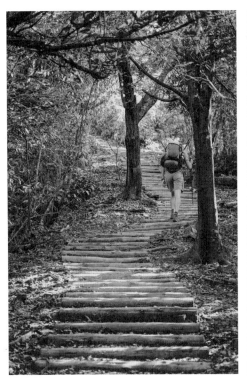

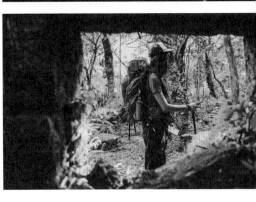

上下起伏的稜線視野極佳，尤其是步道尾端接近出口的電塔觀景臺，標號「龍門—深美線040」，走進巨大的十字水泥基座往下俯瞰，可以看見蜿蜒往北海岸延伸的基福公路，還有稍後就會走到的柑腳。黃昏時可以欣賞右手邊沉落西方的夕陽，而若在日出時分，可以看見晨曦灑落在整片山谷，小鎮和產業道路從清清淡淡的山嵐之間緩緩浮現。

這座觀景臺若從平雙產業道路反向接上步道，大概走十五分鐘上坡就能抵達，景觀絕美，遠處濱海的三貂角清晰可見，堪稱是可以看見龜山島的坪溪觀海平臺以外，整條淡蘭古道中路最棒的展望點。

出大坑山稜線步道後再走一段產業道路，接著走完連續三公里下坡的上內平林步道就會抵達柑腳，結束淡蘭古道中路第一段路程。

1 | 平湖東步道大多是好走的花崗岩鋪面，但雨天容易溼滑，要小心通行。

2 | 大坑山稜線步道的展望很好，可從制高點欣賞兩側風景怡人的連綿山勢。

3 | 天氣好的時候，從大坑山稜線步道可以遠眺三貂角和福隆海岸。

4 | 標號「龍門－深美線 040」的電塔觀景臺。（補註：目前暫時封閉）

4 2 1
 3

黎明時刻暮光籠罩的柑腳溪谷。

從大坑山稜線步道上的電塔觀景臺，可俯瞰柑腳和蜿蜓的臺二丙公路。

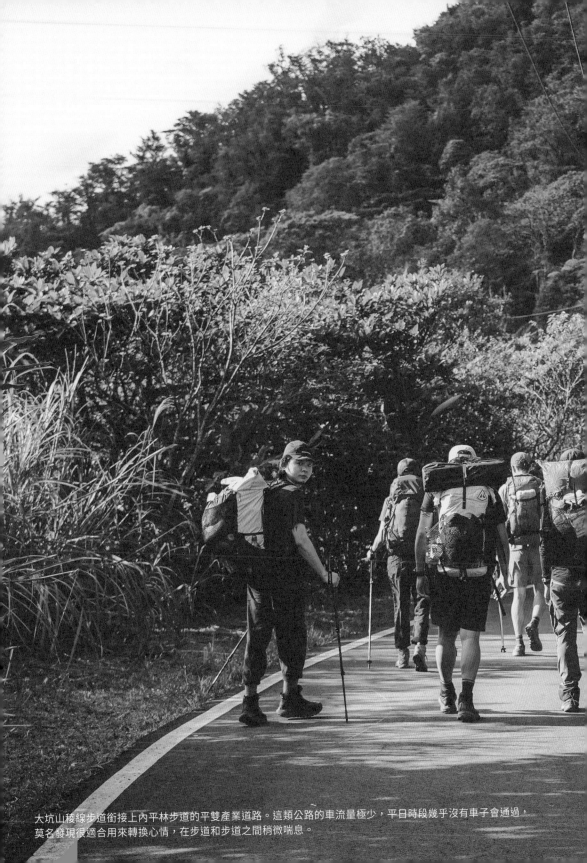

大坑山稜線步道銜接上內平林步道的平雙產業道路。這類公路的車流量極少，平日時段幾乎沒有車子會通過，莫名發現很適合用來轉換心情，在步道和步道之間稍微喘息。

2
3
1

1｜上內平林步道是距離大約三公里的連續下坡。

2｜上內平林步道有溪水、有瀑布，還有濃密的綠蔭和滿地的闊葉植物、蕨類植物，讓人有
走在熱帶雨林裡的錯覺。

3｜上內平林步道途中有一個小岔路，從主線偏離約三分鐘後可以走到絹絲瀑布，這裡的水
源穩定、水質清澈，很值得繞過來走走，吸收森林裡療癒抒壓的芬多精。

2 ¹

1 | 在高約兩層樓高的絹絲瀑布取水。
　　淡蘭古道中路的另一特色是水源很
　　多，每天都有許多取水點，只要攜
　　帶登山用的輕便濾水器就能確保飲
　　水不致匱乏。
2 | 走出上內平林步道需要借道私人農
　　路，這邊容易走錯方向，記得打開
　　地圖確認方位。

小塊農地緊鄰在柑腳溪畔，水質清澈地可以直視溪床。

柑腳溪畔的景致與田園風光很美，讓大家不自覺地放慢腳步，享受遠離喧囂的靜謐恬淡。

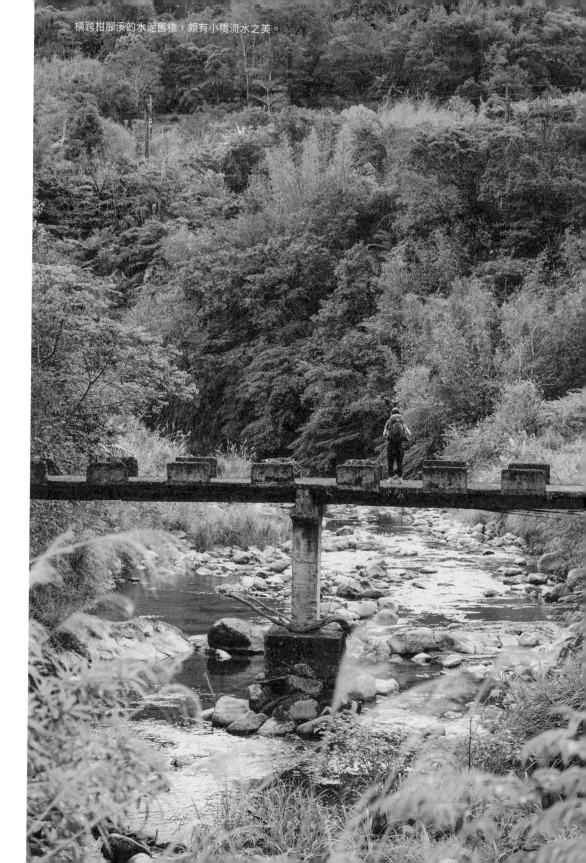

橫跨柑腳溪的水泥舊橋，頗有小橋流水之美。

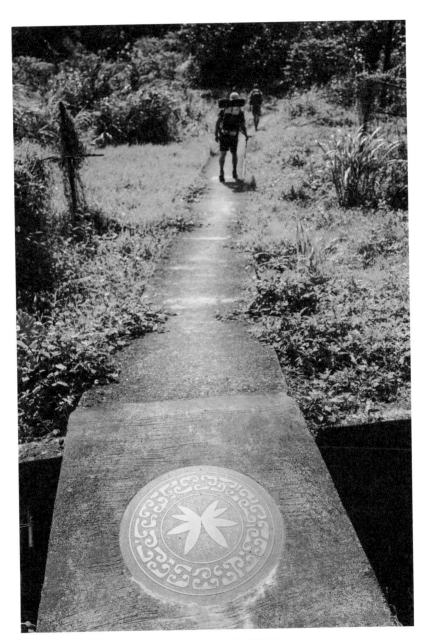

柑腳也有淡蘭古道中路上唯一鑲嵌在地上的圓形金屬指標。

【⌂ 山村聚落】

暖暖

　　彼時的暖暖是水陸交通樞紐重鎮，從淡水河來搭載貨物的帆船，在水返腳（今汐止）換成小船後運輸至暖暖買賣；而往來臺北－基隆－宜蘭的挑夫或旅客，也得在必經的暖暖歇息、補給。暖暖最早是巴賽族暖暖社的生活範圍，後來歷經農業開墾、貨物集散、煤礦興盛和淘金熱潮，可說是淡蘭古道中路最鮮明的歷史見證，因此把暖暖作為中路的起點實在是再適合不過。雖然暖暖在劉銘傳興建的鐵路完工後已逐漸沒落，現在走在暖暖街道上，大概很難想像它在一百多年前的興盛與重要性，但落成於一八○一年的安德宮仍然佇立在原處，它是暖暖人兩百多年的信仰中心，也是舊日榮景的明證。

【⌂ 山村聚落】

十分

　　十分舊稱「十分寮」，原寫為「什份」，最早因採伐樟腦、種植大菁而興起，先民會將農作物從十分挑到暖暖做買賣，這條翻越山嶺的商路就是暖東舊道，在淡蘭古道中路系統扮演相當重要的角色。西元一九一八年，礦業龍頭顏雲年先生創立臺北炭礦株式會社（兩年後改稱臺陽鑛業株式會社），開始在平溪、十分一帶開採煤礦，旗下約有六千名礦工、三百名職員，因而帶動十分聚落蓬勃的發展。當時顏家資本雄厚，甚至開了一條運煤專用的「石底線」鐵道，後來因使用效益不彰，僅僅運行八年後就被臺灣總督府鐵道部收購為官營鐵路，也就是目前仍在運行的「平溪支線」之前身。

【⌂ 山村聚落】

柑腳

大約在嘉慶至道光年間（一八〇二～一八四〇年），漳州人由雙溪為起點，沿著平林溪、柑腳溪拓墾，是最早在柑腳地區打拚的移民。後來分布臺灣各地的漳泉械鬥逐漸蔓延到柑腳，而衝突在一八五〇年代逐漸白熱化，於是漳州人在柑腳城設立一道堅固的防線，成功防守泉州人進犯。之後雙方議和，在一八六八年創建威惠廟，恭奉的主神是開漳聖王，具有象徵和平的意義。現在柑腳聚落已經感受不到當時武裝衝突的肅殺，人口外流後，變成一座看來與世無爭的小村子，步調極緩且人口稀少，走在村子裡還可以感受到濃濃的田園風光，恬淡、安靜。如果居住在雙北地區，想要找一個輕鬆無慮的地方走走，歡迎到淡蘭古道中路沿線的小聚落，感受時光凝結的歲月靜好。

漳泉械鬥

漳泉械鬥是清領時期蔓延全臺灣的零星武裝衝突，起因是移民來臺的泉州人和漳州人互爭墾地、水源，因官方控管不力，於是雙方從十八世紀初打到十九世紀末，整整纏鬥一百多年，在現今的嘉義、彰化和北臺灣都有械鬥的歷史紀錄。

大約在一八五〇年（道光三十年），漳泉械鬥延燒到現在的柑腳、泰平、中坑等地，直到一八六一年（咸豐十一年）雙方出面調停才終於休兵。爾後漳泉械鬥漸漸平息，所以一八六八年在柑腳創建的威惠廟，等於為這起事件劃下一個意義非凡的句點。

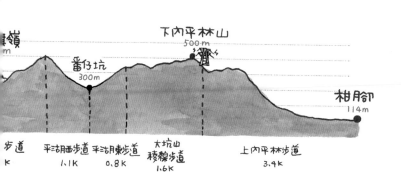

基隆山
587M

火獅光寶山
739M

草山
715M

鼻頭角

金瓜山
571M

龍洞

三貂嶺山
579M

102

牡丹溪

內平林山
562M

牡丹

雙溪

北38

往宜蘭

貢寮

柑腳尸

柑林威惠廟

2 內溪

林平

柑腳

路線規劃｜暖暖→十分→柑腳
起登點｜暖暖車站 (25.10228, 121.74032)
全　程｜十九點五公里
所需時間｜約一天
海　拔｜三十二～五四五公尺
高度落差｜五一三公尺

下內平林山
500m

番仔坑
300m

柑腳
114m

步道
K

平湖西步道
1.1K

平湖東步道
0.8K

大坑山
稜線步道
1.6K

上內平林步道
3.4K

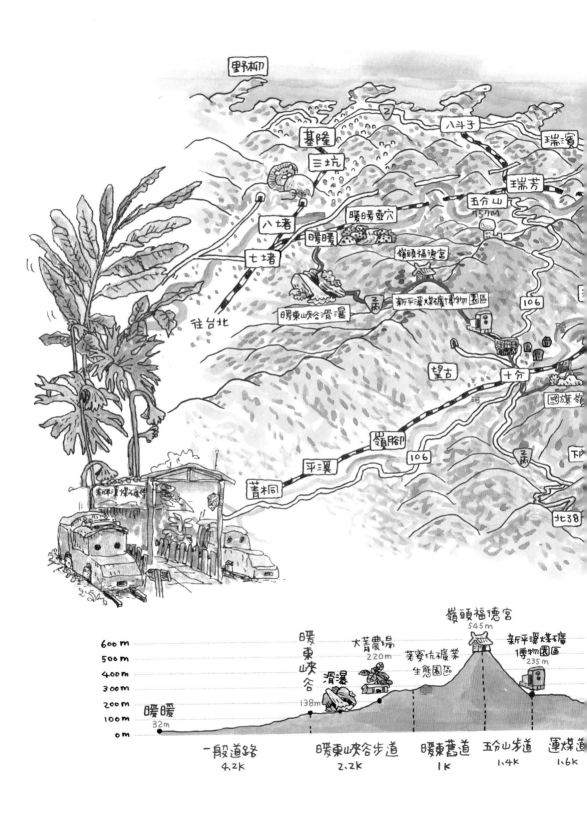

野柳

基隆

八斗子

瑞濱

三坑

瑞芳

八堵

暖暖壺穴

五分山
755M

暖暖

嶺頭福德宮

七堵

新平溪煤礦博物園區

往台北

2丙

106

暖東峽谷滑瀑

望古

十分

國旗嶺

2丙

河

下P

嶺腳

106

平溪

北38

菁桐

新平溪煤礦

嶺頭福德宮
545m

暖
東
峽
谷

大菁農場
220m

新平溪煤礦
博物園區
235m

600 m
500 m
400 m
300 m
200 m
100 m
0 m

滑瀑

茗賽坑礦業
生態園區

暖暖
32m

138m

一般道路
4.2K

暖東峽谷步道
2.2K

暖東舊道
1K

五分山步道
1.4K

運煤道
1.6K

噶瑪蘭入山孔道
O型路線

噶瑪蘭入山孔道O型路線是淡蘭古道中路人文史跡最豐富的路段，走法多變，可單獨花兩天時間來走完一圈，或是在全程縱走時選一個方向走一半，從柑腳出發順時針或逆時針都可以，只要能接到三水潭繼續往下走就好。

若從柑腳順時針出發就是走崩山坑古道，這段路前半段都是上坡，但其實不難走，路徑旁邊就是清涼的柑腳溪，潺潺水聲和綿密樹蔭，頓時讓悶熱的春天涼爽不少。路上可以看到許多舊時代的駁坎，也有幾戶古厝的

崩山坑古道，跨越流往北勢溪的逕流，水淺、清澈。

遺跡，很輕易就能想像，當時這條來往泰平和柑腳的山路有多麼熱鬧。走出崩山坑古道就會接到泰平，是一個比柑腳規模更小、更偏僻、人口更少的社區，在料角坑的雜貨店補充冷飲後再度上路，接著走一小段公路銜接北勢溪古道，沿線都走在清涼又清澈的北勢溪旁，有深邃的潭池，也有自高處灑落的瀑布，是一條有風景、有風情的優美古道。

若從柑腳逆時針出發，能接上中路別具特色的中坑古道，路上有寬闊的梯田草原、採古法重建的石砌拱橋、青蛙石、百年古厝，有歷史、有風景，精彩可期。中坑古道結束於「三方向碑」後續接枋山坑古道抵達闊瀨，通過吊橋後走完闊瀨古道就會接回三水潭。

柑腳威惠廟旁的雜貨店。

順時還是逆時？

如果將地圖攤開，可以發現淡蘭古道中路的路線圖大致呈現為「—O—」的排列方式，正中間有一圈環狀路線，也就是這個章節要介紹的「噶瑪蘭入山孔道O型路線」，總長接近二十七公里，將近總距離的一半。以順時針方向來說，右半邊從柑腳接泰平到三水潭，距離約十三‧三公里，費時約五個半小時；左半邊從三水潭接闊瀨再回到柑腳，距離也剛好是十三‧三公里，但至少得走七個小時。若一整圈走完加上休息時間，至少得耗費整整一天，所以一般建議拆成兩天走完，順時針或逆時針皆可。但由於起終點都是柑腳，這意謂不管如何，都有段路得反向重複再走一次，才能回到三水潭繼續往外澳前進。因此若想要一次完成淡蘭古道中路，在這圈環狀路線勢必得抉擇要先走右線還是左線。

以我們為例，第一次走中路全程就是先走右線，左線是專程再去一次才補完，而這分兩次完成淡蘭古道中路全線的走法，就是這篇章節最開始推薦的兩種遊程

威惠廟建築物的規模，在嬌小的柑腳聚落裡顯得很龐大。

歲月像一隻老貓

（全程縱走＋區段健行）。文字解釋起來很複雜，但相信我，只要打開地圖並仔細規劃的話，很快就會發現上述曲折迂迴的難處。所以與其糾結於文字，不如暫時放下這難解的習題，先來一趟紙上漫遊的旅行吧。

現在的柑腳聚落人口稀少，沒有大型商店，聯外交通也只有每日零星幾班往返雙溪車站的公車，車上多半是到菜市場買菜的老人，或是幫生活用品的外籍幫傭。

但其實柑腳離雙溪不遠，開車只要十分鐘，就算走路也不用兩個小時，而這條和柑腳溪、平林溪大致平行的公路，就是距今約兩百年前漳州人從雙溪往內山移墾的足跡。曾經有那麼一段時光，柑腳是與北路樞紐雙溪溝通的重鎮，茶商、農民、腦丁都曾在這南來北往的中繼站歇息、補給或過夜，近代煤礦開採後更湧入大批人潮在這邊討生活。

但隨鐵路興起，山徑沒人走了，礦產也逐年下降，柑腳的人口開始外移，曾經人聲鼎沸的街道漸漸走入寂靜。

2 | 1

1 | 在雜貨店和威惠廟口前四處玩耍的橘色三腳貓。
2 | 崩山坑古道上殘存的老厝遺跡。

從各方面來看，柑腳絕不是一個會出現在旅遊排行榜上的景點，但整段淡蘭古道中路，柑腳卻是我記憶最鮮明也最有感情的聚落，種種讓柑腳不受遊客青睞的原因，正是這座聚落的迷人之處。它的賣點，就是恬淡的田園日常，匆匆走過的時間在這裡悄悄放慢腳步，深怕激起任何破壞現狀的漣漪。而當時光暫停，歲月才有空間緩緩延展，像一隻老貓，在角落慵懶地午睡，偶爾翻個身讓大家知道牠還在就好。

走進威惠廟旁的雜貨店，年邁的老闆娘已在此經營七十多年，而房子的屋齡更老，已經一百多年了，三角形的屋頂鋪滿黑色的瀝青，屋子裡天花板的橫樑是一根根的圓木，陳列商品的角鋼貨架歪七扭八，昏暗的燈光看起來像是已關門大吉，但走進去可以發現該有的東西一應俱全，有米酒、鹽巴、雞蛋、泡麵、餅乾，還有拜拜用的金紙、香品。但對走在烈日下的我們來說，只要冰箱裡有一罐「涼ㄟ」就萬事圓滿了。卸下沉重的背包，和夥伴一起坐在廟門前的階梯

164

淡蘭古道

百年里山的
長路慢行

沒有時間存在的場所

離開柑腳，進入崩山坑古道，這段路前半段都
是上坡，但其實坡度不陡，走起來頗輕鬆，而且路徑
旁邊就是清涼的柑腳溪，潺潺水聲和綿密樹蔭讓人覺
得涼爽舒適，頓時忘了早春的悶熱，也忘了路還有多
長。民國七十六年，聯絡雙溪和泰平的雙泰產業道
路開通前，崩山坑古道是泰平社區對外的主要道路，
要去雙溪買賣、到柑腳礦區工作，或是婚嫁迎娶，生
活各方面都高度依賴這條山徑。雖然現在使用率不如
過去了，但路上常見舊時代的駁坎、一兩戶古厝的遺
跡，還有一座歷史超過百年的石砌拱橋，很輕易就能
想像當時這條山路有多麼熱鬧，跨出去的每一步都有
畫面，彷彿和百年前的先人比肩同行。

納涼，汽水喝完一瓶再開一瓶，後面要趕的進度暫時
別放在心上。好不容易要動身了，臨走前想想……不
如再吃一罐花生牛奶好了。

165

越過崩山坑古道的風口鞍部，地勢漸趨平緩，接下來是一路順暢好走的緩下坡，穿越幾間民宅和農地，在接近步道終點時，眼前突然出現一棟很突兀的建築，向前一看，才發現原來是在一九九九年就已廢校的泰平國小。籃球架的籃框和籃板都不見了，只剩下表面布滿青苔的不鏽鋼骨架，空地上有兩隻放養的公雞在四處巡邏，現場沒有任何人跡。褪色的舊報紙用透明膠帶隨意黏在破掉的教室門窗，上面的日期是民國一〇七年七月十二日。我打開行事曆想知道報紙發刊那天我在哪裡、在做什麼事情，發現原來我們人在西班牙的馬德里，過幾天就會踏上聖雅各之路。當時的記憶還很鮮明，距今不過三年時間而已，但泰平國小卻彷彿停留在更久之前的時空。離開前我特地留意司令臺旁邊的石英鐘，想知道時鐘運轉停止在哪個時刻，但時針和分針都消失了——「時間」不在現場、不在當下，好像它執意要離開這個沒有時間存在的的場所。

再往前走一些，繞過派出所就可以走到「料角坑三號」，這是一棟貼滿暗紅色方形壁磚的兩層樓民宅，前廊牆上掛了一座小型綠色郵箱，還有一架要插入電話卡才能使用的公共話筒，在電子郵件和手機當道的現在，這些都是快被年輕人遺忘的東西。我瞄了一眼屋內，發現有個貨架陳列了一點商品，判斷應該是雜貨店沒錯，但裡面沒有人，所以我稍微拉高聲音問道有人在嗎？有人在嗎？過了一陣子才有個看來像是印尼籍的女孩子應聲，我分別用國語和英語問她有汽水可買嗎？但她沒有回應，只是尷尬地點頭微笑。後來見她轉頭朝屋子裡大喊一聲「阿嬤！」我才理解，原來她在臺灣主要是用臺語溝通，而且還算流利。

老阿嬤邁著不穩的步伐出來招呼生意，遞給大家沙士和啤酒，我跟她說真不好意思，打擾您老人家午睡了。但老阿嬤很親切地坐下來和大家聊天，只是山線腔口很重，讓來自鹿港從小使用海口腔的我聽不太懂。默默觀察她臉上的皺紋，猜測年紀少說也有八十幾歲了，說不定她也曾在已廢棄的泰平國小念書，

1 | 崩山坑古道上殘存的古早石階。

3 / 2

2 | 崩山坑古道上也有大批叢生的雙扇蕨。

3 | 翻越鞍部，崩山坑古道轉為路幅較寬且平緩好走的下坡。

經過的步道辨識系統有一套
橋石碑時才發現，原來路上
出發不久，在走過中正
兩個小時可走完單趟。
走這條路，若是輕裝，大概
水潭學童要去泰平國小也得
三水潭的交通要道，過去三
又好走，是早期往來泰平和
畔而行，起伏不大，路幅寬
在此，古道沿北勢溪上游河
號民宅，北勢溪古道的入口
名產業道路走到料角坑十七
兒，沿著與北勢溪比行的無
　　後來在泰平轉了一會
的青春年華。
來兩地的崩山坑古道走過她
從柑腳扛過來的新娘，在往
　　甚至有可能是泰平人用轎子

很有趣的規律，從料角坑這端出發依照十二生肖順序，從鼠走到豬，就能走到另一端的三水潭。

這段步道由泰平里里山推廣協會維護，協會設計的路標仿造傳統土地公廟造型，中間繪有簡單的動物造型，標示目前所在地和兩端的距離，方便行者確認方位，上面還寫有「新北泰平結善緣，里山推廣祝平安」的文字。

接下來走過幾個深潭、瀑布和涓流，離開古道後再走一段產業道路，沿途沒有任何人跡與車輛，但發現路上有幾間樣式很新的別墅型建築，庭院很大，看起來像是度假莊園，非常羨慕能在環境如此清幽的地方過日子。每每在淡蘭古道中路見到這些民宅總是引人遐想，這邊住什麼人？為什麼住這兒？但往往無人出沒，沒辦法試著攀談問個仔細。隨後跨過一座無名的水泥橋，走到三水潭的雙溪口福德宮，完成噶瑪蘭入山孔道O型路線的右緣。

1 2

1｜泰平國小司令
　臺旁停止運轉
　的石英鐘。
2｜泰平國小校門
　口前筆直的階
　梯，莫名地充
　滿神聖的儀式
　感。

168

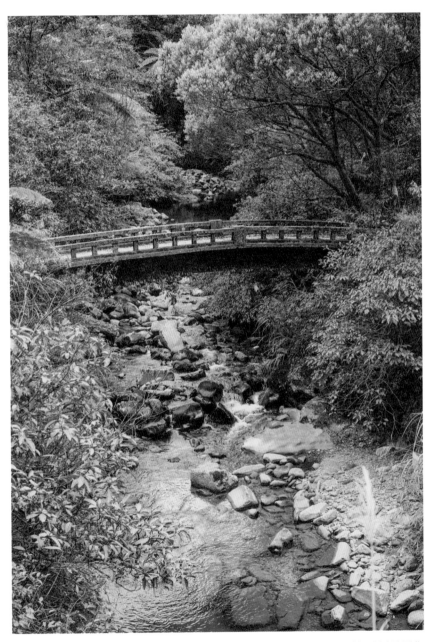

泰平社區的「和平橋」，橫跨於北勢溪上游的尾寮溪，民國四十六年完工，拱形橋身造型典雅，和清澈的溪水相襯為一幅極為優美的風景。

4 3 1
5　2

1 │ 雙泰產業道路開通後，變成泰
　　平市區最重要的聯外道路，平
　　時有新巴士 F815 在此接駁，
　　健行者可利用這班免費公車到
　　雙溪補給。

2 │ 北勢溪古道的路況大致如此，
　　輕鬆好走。

3 │ 北勢溪古道上以生肖順序當作
　　里程指標的路牌。

4 │ 在噶瑪蘭入山孔道環狀路線上
　　可以找到雜貨店，分別在柑腳
　　威惠廟口以及照片中的料角坑
　　三號民宅。

5 │ 北勢溪古道會經過的石碇潭。

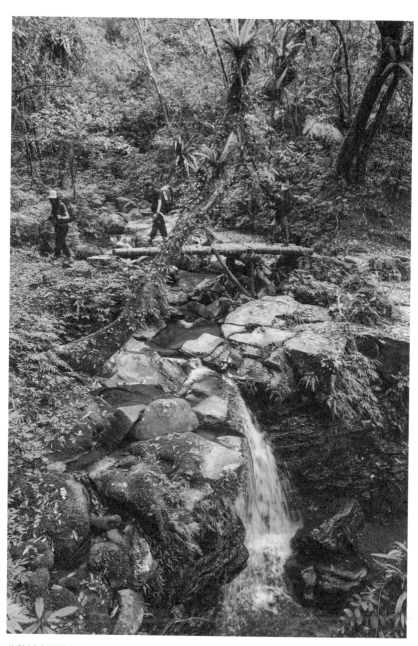

北勢溪古道瀑布。

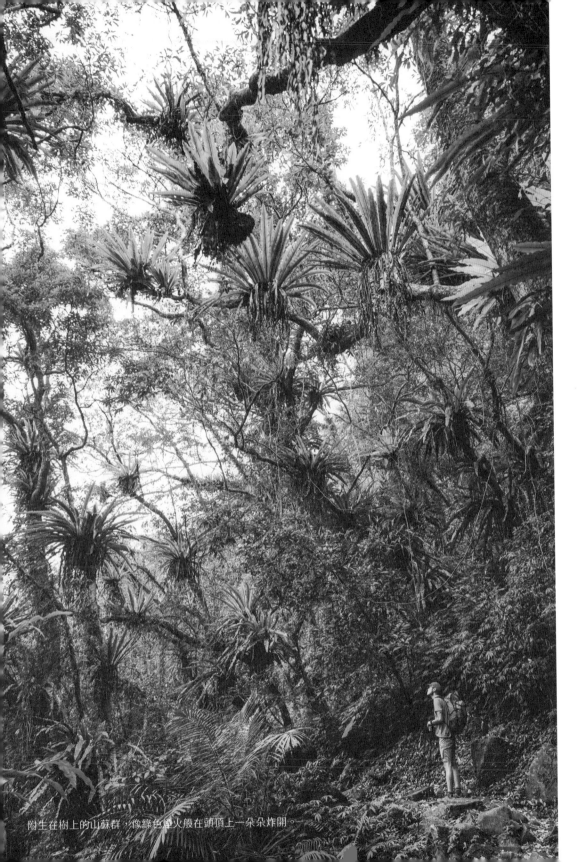

附生在樹上的山蘇群，像綠色煙火般在頭頂上一朵朵炸開。

1 | 1 | 位在北勢溪古道出口處的淡蘭古道石柱。
2 | 2 | 位在三水潭的雙溪口福德宮，是灣潭古道和北勢溪古道的交接點，有飲水機
　　　　供往來行者取用。

174

3 2 1

1｜往中坑古道入口的路上，在雙柑公路遇見這隻柴犬，牠身
　　上有皮膚病所以毛都幾乎剃光了，但還是很討人喜歡。

2｜中坑古道入口的防牛柵欄，通過後記得把門關上。

3｜古道前段寬闊平坦的梯田草原。

山中無甲子，寒盡不知年

如前文所述，噶瑪蘭入山孔道O型路線分成左右兩邊，理論上從圓圈上任何一個位置開始走都可以，但因各個古道出入口地處偏僻且交通接駁不易，若要從中找一個最佳切入點，柑腳仍然是最好的選項，因為它的交通最便利，有一條順暢的基福公路和雙溪相連，無論自駕還是搭乘大眾運輸，柑腳都是環狀路線上能夠最快抵達的地方。

因此噶瑪蘭入山孔道O型路線左緣的路線介紹，一樣設定從柑腳出發，循逆時針方向，走中坑、枋山坑和闊瀨三條古道接回三水潭。

以威惠廟為起點，沿著雙柑公路切換到產業道路，在通過中坑橋不久後，會看見一道木製的防牛柵欄，中坑古道由此正式開始。在古道前段會遇見一大片已廢耕的水梯田，是以前還住在這邊的人家耕種的田地，但有賴零星幾隻被牽過來放牧的水牛，梯田上的草被吃得整整齊齊、乾乾淨淨，像是用割草機推過一樣平順，放眼望去簡直是一塊又一塊寬闊平坦的草原，若不是才剛剛上路，且梯田多為私有地，否

3 2 1

1｜中坑橋上。
2｜跨過中坑橋前往中坑古道入口的路況。
3｜中坑古道上的仿古石拱橋。

則這裡有水、有草地，一定是絕佳的過夜
紮營點。類似的柵欄往後在中坑古道上還
有幾道，記得通過後要把門帶上，免得讓
老農夫的水牛給跑了。

繼續往南走會遇到一座石砌拱橋，外
型典雅美觀，乍看會以為是已存在百年的
石橋，但其實這是一座仿古的新橋。為了
讓行者在豐水期免受渡溪之苦，所以新北
市政府委託規劃設計公司，參考崩山坑古
道拱橋的外型與工法，用「復舊如舊」的
精神重新打造一座古色古香的石拱橋。雖
然不是「原裝」，但小橋流水的氣質風雅，
任誰看了都會喜歡，所以這裡也因此成為
淡蘭中路的代表性景點。

跨過石拱橋再走一段路，我發覺鋪
在步道上的石塊異常平整，根據經驗來
判斷，應該是工程發包單位在此施設的
手作步道，利用步道兩邊現有的石材，

花轎轉運站

　　崩山坑古道的最高點是柑腳山和後寮山之間
的鞍部，這裡地勢平緩，而且腹地頗大，四個方
向都有路可走，是早年古道交通匯集之處。過去
泰平和柑腳兩地往來都須倚賴崩山坑古道，就連
扛轎迎娶也不例外。但扛著轎子走山路很累，要
是不小心失手摔了，對人家捧在手心的新娘子也
過意不去。所以兩邊鄉親會約好在接近中間點的
鞍部相會，接手對方肩上的轎子，如此一來兩邊

人馬就可以省點力氣，也不用耗費來回走兩趟的時間。這頂修復後的轎子目前存放
在經營無菜單料理的阿丹姐店裡，位置在壽山宮下的假日農夫市集，而阿丹姐可能
就是泰平社區傳說中，最後一位坐轎子走古道出嫁的女人。

以古早工法盡力還原古道的模樣，不僅
能延長步道的使用壽命，也能減少登山
客足跡對原始山徑的破壞。或許有人會
覺得這是在破壞古道的原汁原味，但就
我的立場來看，每一條用人走出來的路
都有生命，尤其是古道，而生命需要成
長的時間，像蓋房子一樣從無到有，一
磚一瓦都得有人慢慢拼湊上去，還得需
要修正、維護，壞了要修、破了要補，
所以最原始狀態的古道絕對不可能再現
（試著想想你家門口那條馬路三十年前
長什麼樣子呢？）。更何況活在現代的
我們也是歷史的一部分，也正參與將古
道延續下去的工程，所以也許兩百年後，
子孫們會感謝當年有一群人努力把路找
回來、把路修好；也或許兩百年後這條
路又再度消失於荒煙蔓草。道路存在的
意義在於它有通往某處的價值，可以往

外走向一片森林，也能夠往內走到心裡。但如果哪一天人們覺得這條路已沒有任何目的地可去了，那也許就是它該從歷史退場的時候。路和生命一樣，都有它的造化和命運。

劉克襄老師在他一九九五年出版的《臺灣舊路踏查記》裡頭也有類似的討論。關於淡蘭古道北路的草嶺古道，老師認為若是重建過當或過度維護，古道就會失去探索的新鮮感與趣味，而且路太好走反而會招來過多遊客的破壞；而魚路古道則因為太多路段已被公路和產業道路切割、破壞，「面對這樣一條支離破碎的路」內文寫道：「我想，最重要的也不是完整走過，而是重新以現代的歷史人文與自然環境等角度，給予新的定義，這條路始能在不斷地重走、不斷地探查中，繼續活著。」我想，走路的人心胸總是越走越開闊，用靈活的思維看待一條路，就絕對不會走到死胡同裡。

過石拱橋和青蛙石後會抵達一處規模頗大的古厝遺址，斑駁的牆面和地板上爬滿樹根，老厝的樑柱和石牆布滿了痕跡，每個刻劃都有故事。我刻意蹲在屋子裡往門外看，想知道當時住在這裡的人都看著什麼樣的風景，當中坑東山的身影翩然出現在眼前，我又再度陷入百年前生活在此地的想像。

「山中無甲子，寒盡不知年」語出《西遊記》，描述深山與世隔絕，時間自然流逝，不受節令曆

外型栩栩如生的青蛙石。

178

中坑古道路標。

法約束的自在，用來形容美猴王在水簾洞快活度日的生活。我想，只要有走過長距離步道，或是曾在山上生活過一段長時間的人，一定都能明白那種心境。在山裡健行，和在山裡生活是截然不同的事情。

爬山的人只是過客，我們必須掌握行程進度，時間只是一個帶有任務性質的單位，中午十二點要吃午餐，傍晚五點前要走出步道不要摸黑。因此無論透過接觸自然感受到多大程度的自由，我們始終無法擺脫時間的箝制。但是住在山裡，哪怕只是搭帳篷渡過一夜，時間的質地就會悄悄改變，變得柔軟、輕盈，我們的眼神、姿態和語氣也都會變得跟以往不同。

3 | 1
 | 2

1 | 中坑古道上的張家古厝，是淡
蘭中路全線腹地最大的老屋遺
址，可在前廊空地坐下小歇，
淺嚐山居生活的恬靜。

2 | 倚靠在老厝的門柱，遙想當年
的生活情景。

3 | 中坑古道上以手作步道工法修
建的路面，不僅好走，也能激
起懷古之情。

4 2 1
5 3

1 ｜ 從正門口往外看中坑東山，就是古早時候這戶人家每天看的風景。

2 ｜ 稱職扮演除草機的水牛。

3 ｜ 中坑古道上另一座頗具規模的廢棄古厝。

4 ｜ 中坑古道與枋山坑古道交會的鞍部有一座「水頭土地公廟」。

5 ｜ 水頭土地公廟旁邊地上佇立一座「三方向碑」，其中三面分別寫有「北頂雙溪行、南闊瀨行、西石碇行」字樣，另一面則有落款「大正元年八月五日」（一九一二年），證明中坑古道的年代至少已超過百年。（新北市政府觀光旅遊局提供）

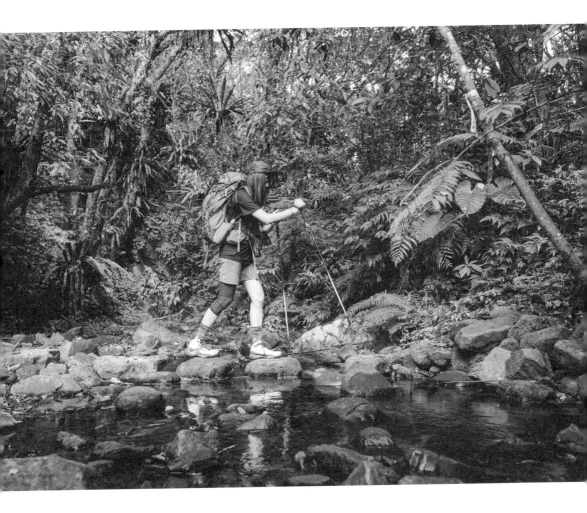

1-2 ｜銜接枋山坑古道的產業道路上，灑滿一片蒲桃的花絮。

3 ｜枋山坑古道路牌。

4 ｜枋山坑古道有一段路建構在溪溝上，和溪水不斷交會，潮濕、泥濘，林相極為茂密。

5 ｜枋山坑古道行經的小溪流。

1
5 4 2
3

煙波蕩漾的北勢溪谷

走過中坑和枋山坑兩條古道，雙腳終於踏上闊瀨。因時間晚了，決定找個地方露宿，不久，很幸運地相中一塊剛好放得下雙人帳的位置。搭好帳篷，到溪邊取水煮晚餐，吃飽後整理一下睡袋床鋪，看了一下手錶時間大概是晚上八點多，外國人稱晚上九點是「健行者的午夜」（Hiker midnight），多數人在這個時間早已昏昏欲睡，我當然也不例外。有研究指出緩緩流動的水聲會觸及待在子宮的深層記憶，可以消除焦慮，讓人感到心安。沒過多久，北勢溪潺潺的水流聲就將我帶進了夢鄉。（注意：北勢溪容易在下雨天水位大漲，河床會淹沒，野營要注意當日氣候及位置安全。）

翌晨醒來，北勢溪水面瀰漫著朦朧的煙波水氣，斜射的朝陽逐漸填滿了溪谷，水岸邊的樹林盡是剛發的嫩芽，一片春意盎然的鮮綠。因為不急著趕路，我先沖一杯咖啡配早餐喝掉，再用溪水煮了一公升的伯爵茶，分裝兩個水瓶準備待會兒路上喝。這樣的日子過分美好，讓人不想動身，但這偷得浮生半日閑的愜意畢竟是「偷」來的，終究要還，於是只好繼續上路。

闊瀨古道比行蜿蜒的北勢溪，水岸步道風光明媚，有山有水，但水的風情略勝一籌，有溫柔婉約的細水，也有傾瀉奔騰的瀑布。走出闊瀨古道的時候會經過一處民宅（鷺鷥岫3號），大門面向東方，居高臨下的視野能看到極優美的山光水色，農地就在下方北勢溪曲流的內河岸上，面積不大，但有果樹有菜田，屋子後面還有雞舍，自給自足不是問題。正當我沉醉在這一幅令人嚮往的景色，剛好屋子主人結束務農的工作回家休息，所以抓緊機會，問他每天看屋子外這片風景不知有多開心愜意？但他頗不以為然，有點驕傲也有些自嘲地說：「還好吧，都看膩了，而且這邊常常在下雨，又濕又冷，巴不得離開這

186

闊瀨茶園。過去茶商就是走中坑古道這條捷徑到外頭做買賣。

裡。」果然吶，在山裡健行和在山裡生活是兩碼子事。我那包覆在精緻蛋殼裡的美好山居生活想像，好像出現一點裂縫了。但我傾向將他的說法視為一種防禦術，免得我們這些都市仔過去破壞他的寧靜。

離開民宅接續走在產業道路上，路過黑龍潭露營社買了一罐汽水，小歇片刻，接著再走一會兒，經過黑龍潭，水深處是暗沉的藍綠色，近岸的水淺處是黃褐色，這裡就是闊瀨古道的終點，過去坪林區鷺鷥岫的居民就是倚賴闊瀨古道，將農產品送到闊瀨，然後運到東邊的平溪或西邊的坪林。再往前走一點，抵達三水潭的雙溪口福德宮，結束噶瑪蘭入山孔道環狀的左線。

187

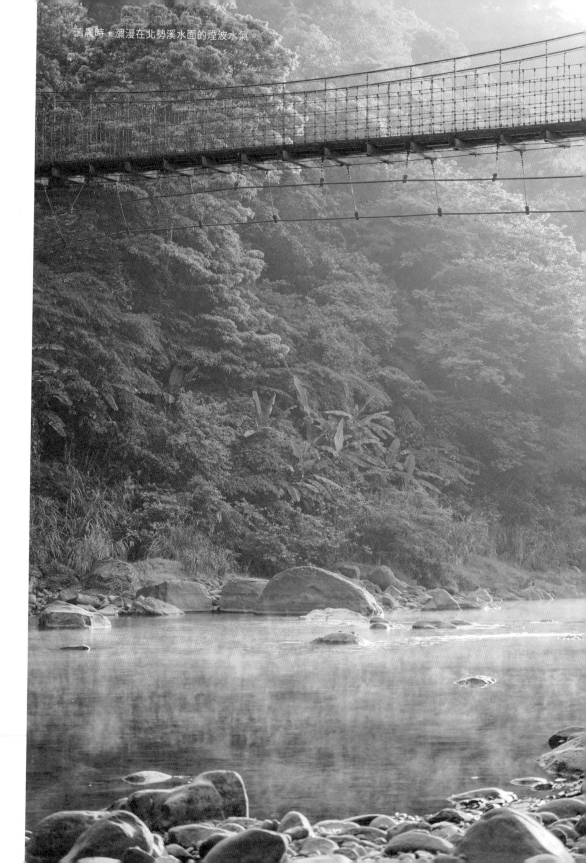
清晨時，瀰漫在北勢溪水面的煙波水氣。

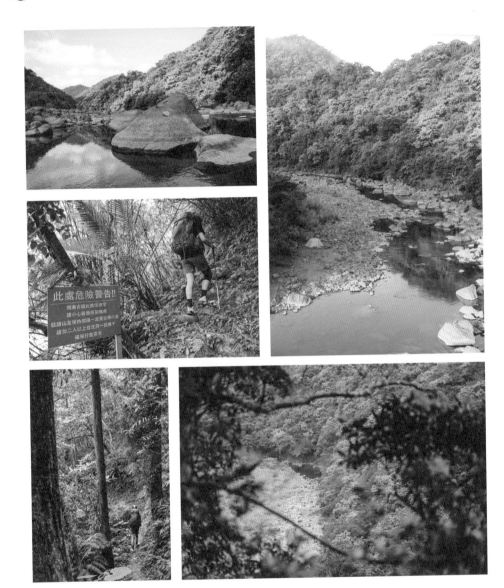

3 | 1
4
5 | 2

1 ｜斜射的朝陽逐漸將北勢溪谷點亮。

2 ｜林蔭間窺看北勢溪，激烈的水勢從高處看來變得溫柔許多。

3 ｜水岸邊的樹林盡是剛發的嫩芽，一片春意盎然的鮮綠。

4 ｜闊瀨古道路面比較窄，偶有崩塌，務必要小心通過。

5 ｜闊瀨古道。

<table>
<tr><td>4 3</td><td>1
2</td></tr>
</table>

1 ｜ 闊瀨古道的出口是一戶民宅（鷺鷥岫 3 號），主人剛好返家，和他閒聊了一會兒。

2 ｜ 民宅大門望出去的風景。

3 ｜ 北勢溪和灣潭溪在此匯集，在地勢較平緩的河灣處形成一個深潭，因此叫「雙水潭」，
　　這個地名後因誤稱而演變成「三水潭」。

4 ｜ 黑龍潭。

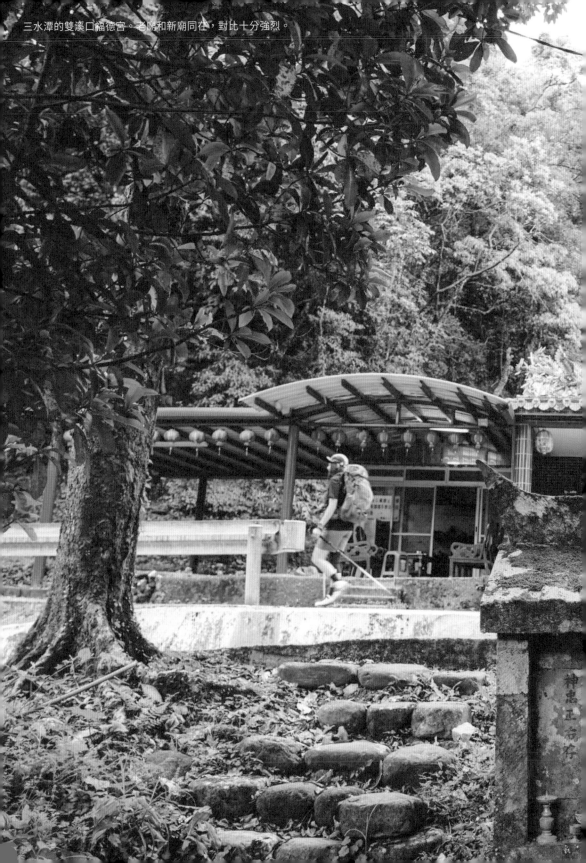

三水潭的雙溪口福德宮。老廟和新廟同在，對比十分強烈。

【⌂ 山村聚落】

泰平

　　泰平位於唯一未入海之北勢溪水源保護區源頭開闊平場的寬谷，是當時這個區域最早發展的聚落。相傳黃廷泰在夢裡看見一大片平原，後來行經泰平時發現十分符合夢境，所以將之命名為「大坪」，也就是現今泰平社區的舊稱。因「黃總開大坪」的緣故，泰平成為淡蘭古道的重要據點，也和當時其他民間移墾足跡一樣，共同奠定了噶瑪蘭入山孔道的構成。進入現代後，泰平因產業結構改變造成人口嚴重外移，根據民國一○八新北市政府的統計，泰平里是雙溪區人口密度最低的地方，幾乎只有柑腳長源里的一半。種種因素，泰平彷彿仍靜止於民國六○年代，民風純樸，多數居民以務農維生，保留傳統社會互信互助的珍貴美德，因此發展出無人商店的產銷模式，只要到「良心菜攤」把標價對應的金額投入錢箱，就可以把自產自銷的新鮮蔬果帶回家。

泰平國小

　　泰平國小創立於一九一八年（大正七年），在日治時代是頂雙溪公學校的大平分教場，戰後改為雙溪國民學校泰平分班，一九四八年獨立設校，是泰平社區一帶最重要的基礎教育機構。但過去交通不易，走路上學費時費力，所以大約在民國六十年間，有位外派老師在前往泰平的路上遭遇一座無名小山，當下覺得路途遙遠且山徑崎嶇，於是決定辭職返鄉；也有一說是三位老師到職隔日便因路途過遠而請辭。後來那座山被居民戲稱為「辭職嶺」，離泰平五公里路程外還有一條辭職嶺古道可走。後來雙泰產業道路開通，聯外交通便利許多，但不敵後期人口的嚴重外流，在招不到學生的狀況下於一九九九年廢校。泰平國小目前由泰平共學村承租。

【🏠 山村聚落】

三水潭

　　三水潭位居灣潭溪和北勢溪交會處，也是噶瑪蘭入山孔道環狀路線中三條古道（闊瀨、北勢溪和灣潭古道）的匯集點。因為兩條溪流交會後在此地形成深潭，於是被稱為「三水潭」或「雙溪口」。根據一八五三年的文獻記載，當時居民會在河道中間擺放大石塊，然後用跳躍的方式踩過石塊渡河，所以古時候也把這裡稱作「跳石汀」或「跳石磴」。

【🏠 山村聚落】

闊瀨

　　闊瀨位於新北市坪林區，最早由泉州人在道光年間來此開墾並逐漸形成聚落，因山勢氣候適合種茶，闊瀨變成茶商往來的必經村落。但和淡蘭古道中路其他逐漸沒落的社區一樣，闊瀨在

產業變遷後也面臨了人口外移，後來闊瀨和枋山坑、小粗坑等併入漁光村。創立於日治時代的闊瀨國小在一九八五年廢校，原校址就是現在的英速魔法學院，從枋山坑古道下山後，得進入學院校區才能銜接到闊瀨吊橋並進入闊瀨古道。

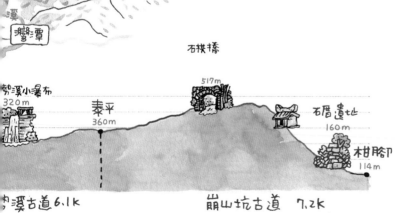

往猴硐、瑞芳

蝙蝠山
252M

往貢寮

北38

102

雙溪

平林溪
兩潭

柑林威惠廟

柑腳

石厝遺址

三方向山
620M

石汁橋

泰平國小

阿丹姐無菜單料理

豎旗山
814M

鶯潭

石汁橋

噶瑪蘭入山孔道

O型路線

路線規劃＝柑腳↓泰平↓三水潭／柑腳↓闊瀨↓三水潭
起登點＝柑腳 (25.01426, 121.80471)
全　　程＝約二十七公里
所需時間＝約一天
海　　拔＝一一四～六百公尺
高度落差＝四八六公尺

勢溪小瀑布
320m

泰平
360m

517m

石厝遺址
160m

柑腳
114m

溪古道 6.1k

崩山坑古道 7.2k

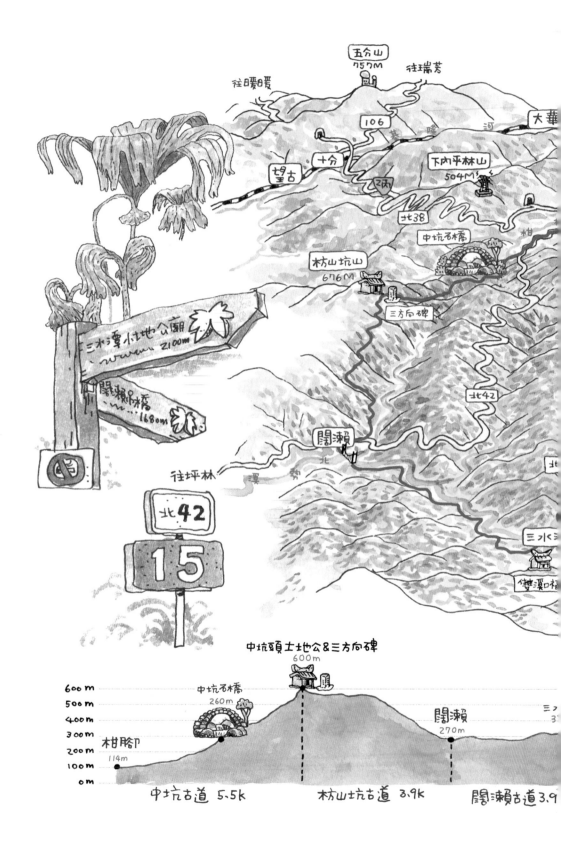

五分山
757M
往瑞芳
往暖暖
106
大華
河
十分
下內平林山
504M
望古
2內
北38
中坑石橋
枋山坑山
676M
柑
三方向碑
北42
闊瀨
往坪林
北
北42
勢溪
三水
北42
15
雙溪口福

中坑頭土地公&三方向碑
600m

600 m
中坑石橋
260m
闊瀨
270m
三方
3
500 m
400 m
300 m
柑脚
114m
200 m
100 m
0 m

中坑古道 5.5k 枋山坑古道 3.9k 闊瀨古道3.9

噶瑪蘭入山孔道

從三水潭開始，路線大致和灣潭溪與坪溪平行，除了烏山越嶺古道有一點爬升，以及最後到石空古道得走一段陡降坡之外，沿途幾乎都是坡度和緩好走的小徑。而且古道所經區域多屬水源保護區，拜封溪護魚政策，水質清澈見底，苦花、溪哥等優質環境才會出現的指標魚種，在不受污染和獵捕的威脅下得以穩定生長。

時而奔放、時而平靜的溪水，以及沿途不時出現的

深潭、瀑布皆各有風情，水色山光之美可說是淡蘭古道中路之最。尤其是坪溪古道，因地勢平坦好走，穿梭在筆直的柳杉林間，一直廣受北區遊客喜愛，是夏季戲水、踏青的熱門親子路線。

路線在經過可遠眺龜山島的坪溪觀海平臺後，開始沿著石空古道下切，這段路比較複雜，要小心岔路，路況也較差，部分路段容易打滑。雖然辛苦，但朝著大海前進會讓心情越來越開闊，這種撥雲見日、柳暗花明的深刻體驗，是全程縱走淡蘭古道中路最大的收穫，有機會務必要安排走一趟！

老路的記憶

噶瑪蘭入山孔道前半段我認為是淡蘭古道中路的精華，灣潭、烏山越嶺和坪溪三條路線的路況好、風景好，是最能愜意享受健行樂趣的路段。但最令人期待的事情，是接近終點時可以從山上居高遠望太平洋和龜山島的那一刻。所以事前做功課時，我刻意避免搜尋那一幅風景，就怕削弱了從山走到海，仿效先人翻山越嶺直到看見海的感動。

這樣的經驗和西班牙朝聖之路有點類似，許多人雖然已經走到終點的聖地牙哥大教堂，但雙腳其實仍蠢蠢欲動、無法按耐，非得要再加碼一百多公里走到被稱為「世界盡頭」的海岸，眼前沒有路可以走了，心中的懸念、罣礙才能通通放下。這和步道有盡頭，山頂有三角點的道理一樣，如果不設下一個停止線，恐怕很難讓步伐停下，或是讓意識接受這項

吳沙入蘭

吳沙是清朝福建漳州人，一七七三年（乾隆三十八年）渡海來臺，因有感西部平原大多已被開拓，心生到「後山」闖闖的念頭，於是一七八七年先到三貂社（今貢寮）開發並作為前哨基地，爾後在一七九六年（嘉慶元年）正式率眾進入蛤仔難（原住民族名「噶瑪蘭」的臺語音譯，現今宜蘭的舊稱）開墾。當時他帶領漳、泉、粵三籍移民移墾蘭陽平原蘭陽溪以北區域，是漢人進入蘭陽平原的先驅，也就是「吳沙入蘭」的典故。吳沙當時的開發據點在今頭城（舊名頭圍，「圍」是當時聚落外圍的防禦工事，因此頭圍就是第一道防線的意思）一帶，帶動了整個宜蘭的發展，也讓位在外澳旁邊的烏石港成為臺灣東北最重要的港口。

2 1 1｜灣潭溪水質清澈，肉眼就可見到悠游水裡的魚兒。
　　2｜夢潭。

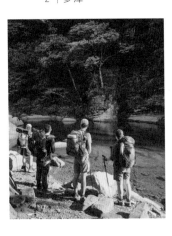

任務業已完成的解脫。但我不會將淡蘭古道形容為「臺版朝聖之路」，因為淡蘭古道就是淡蘭古道，歷史背景和文化基礎與聖雅各之路完全不同，無法相提並論，也沒有辦法單純從字義上挪用。每條步道都有自己的氣味、風俗和可以彰顯的價值，它就像個個有機體，會吸收養分並成長茁壯，而所謂養分就是一個一個疊上去的步伐，以及一滴一滴落在土地裡的汗水，只要持續有人上路、維護，這條步道就會長成眾人期待的模樣。

但如果沒有人走呢？其實也沒什麼大不了，反正就是再次消失於荒煙蔓草，讓大自然收回後漸漸凋零，就和人類的生老病死一樣，是再自然不過的循環了。但我總覺得這些老路和夾縫中生存的綠葉很像，只要澆一點水、提供一些照料，很快地，它又會重新回到這個世界，為有需求的人繼續堅守崗位。「路」就是這麼一回事，無論冠上什麼名號，古道也好、綠道也好，老路所乘載的記憶總是貫穿古今，讓人萌發懷古思幽之情，也能啟發心智去探索未知。

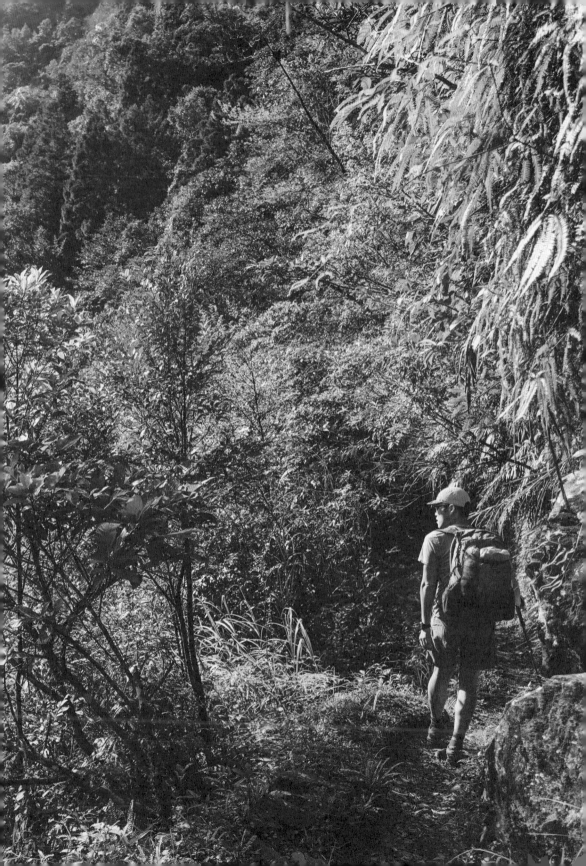

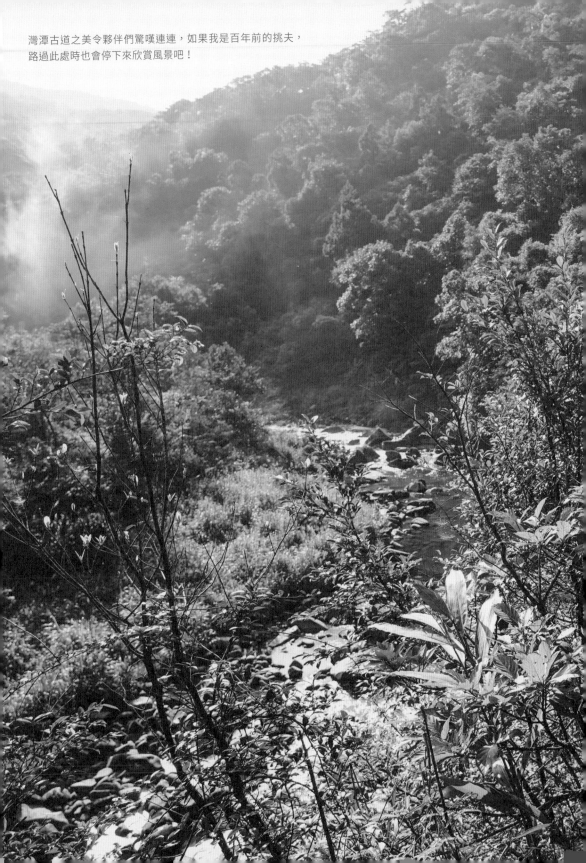

灣潭古道之美令夥伴們驚嘆連連，如果我是百年前的挑夫，
路過此處時也會停下來欣賞風景吧！

水頭水尾土地公

　　土地公是庶民的守護神，和土地的關係極為密切，過去臺灣農村社會流傳的俗諺「田頭田尾土地公」、「水頭水尾土地公」就是在形容土地公的管轄範圍極廣，到處都可見到祂的蹤影，極受人民的信任與信仰。

　　一直到長大之後，求學或工作需要搬遷時，母親都會耳提面命地告訴我，搬到新的地方就去附近的土地公廟拜一下，讓祂知道你的名字、住在哪裡。平時若在淺山走動，看見福德祠或伯公廟時也會脫下帽子，雙手合十向土地公祈求平安。如今在都市裡已很少見到出現在「庄頭庄尾」的土地公廟，但是在淡蘭古道北中南三路，這樣的景象可說是稀鬆平常，例如在灣潭古道，步道頭尾各有一座土地公廟，守護著從過去到現在往來三水潭和烏山的人們。

4 3 2 1

1 | 林蔭間窺看灣潭溪。
2 | 灣潭溪藍綠色的水潭。
3 | 夢形瀑布。
4 | 山蘇與垂葉書帶蕨。

灣潭古道因緊貼灣潭溪而得名，和北勢溪古道一樣，但坡度起伏更少，前中段屬自然土石路面，後段則較具人工色彩，兩側以綿延的枕木為界，中間鋪上碎石，並在幾處觀景點設置座椅，屬於輕鬆休閒的散步道。

由於這一帶溪流都被劃入水源保護區，禁止漁獵，附近也沒有住戶排放家庭廢水，所以水質異常清澈乾淨，沿途水貌多變，潭水的顏色變幻莫測，尤其中段的烏山瀑布和位於夢形的飛瀑及雙瀑，更是美得讓人目不暇給。

只要水質好，整個生態系都會受益，所以灣潭古道沿路植被豐富、綠意盎然，溪底有魚有蝦，白鼻心、穿山甲、藍腹鷴，以及被視為珍稀保育類以及溪流生態指標的食蟹獴，都曾有在灣潭古道沿線被目睹的紀錄。

走出灣潭古道就是灣潭福德宮，設有大片雨棚讓山友和信徒遮風避雨，一旁產業道路上設有公車站牌，可搭 F815 號免費公車往

返雙溪車站，車程約一小時，但一天只有寥寥四班車，分別是早上七點整、十點四十分，還有下午兩點整和四點五十分。如果不打算繼續接下一段烏山越嶺古道，沒有開車的山友們只能依賴這班公車進出灣潭。為了體驗這段大眾運輸接駁，我們特地找機會搭了一次。

當天大約下午一點半抵達公車站牌，發現已有山友在那候車，加上後到的人，一共八位，從尾站上車保證有位子，限乘十九人的小巴士空位可說是綽綽有餘。這讓我們鬆了一口氣，因為這條公車行駛的產業道路名聲不大好，蜿蜒崎嶇的起伏很容易讓乘客暈車，而且多數在地乘客年紀都頗大，絕不可能在這麼顛簸的車子裡站到雙溪。因此基於安全理由，公車禁止開放站位，坐滿了就是坐滿了，後來的乘客不能再擠上車。

但是公車上路後，駛過一站接一站，上車的人越來越多，位子很快被坐滿。我看了

淡蘭古道
百年里山的
長路慢行

2 │

1 │ 灣潭古道尾段的路面鋪有碎
石，路寬又平緩，適合散
步。令人不解的是，路上的
電線桿是為哪一戶人家服務
的呢？

2 │ 灣潭的公車站牌。

一眼，大多是外地人或遊客，心想這平日搭車的人還真多啊，遲早會擠壓到當地民眾搭車的方便，畢竟這班公車是為了服務偏鄉居民而設，有禮讓在地人優先搭車的規定，但公車這麼滿，總不能把遊客趕下車讓出空位吧？才剛這麼想，公車裡馬上爆發一陣騷動，原來有幾位老人家上不了車，很是著急，跟司機發生一點口角。我很能理解居民的焦慮，因為這是他們非常倚賴的交通工具，錯過這一班，他可能銜接不到轉乘的火車，也許會錯過某個門診、某個探訪孫子的機會，或者沒辦法搭上末班返程回家的公車。

雙方有些僵持不下，司機態度於是軟化，很誠懇地問車上年輕一點的乘客能不能改坐地上，把位子讓給老人家？我和呆呆兩個人扛著大背包擠在狹小的位子上，實在沒辦法讓位。還好，後排幾位年輕女生很慷慨地一口答應，改坐在走道上將座位讓出，這才化解了危

207

機。隨後公車引擎再度發動，開得飛快，在山裡繞呀繞的，上車前吞下的午餐差點吐出來，我用力壓抑喉頭的噁心感，恍忽聽見坐在前排的呆呆和隔壁乘客似乎在交談，但具體聊什麼真的聽不仔細，直到下車後，呆呆才緩緩說道他們剛剛的對話內容。

根據呆呆轉述，那位大姐很感嘆，好幾年前走淡蘭古道的人不多，熱情好客的居民常常接待路過的山友，吆喝著一起用飯，或是奉茶，盡盡地主之誼。但觀光開發後，走古道山路的人越來越多了，問題開始發生，有些外地人可能舉止沒有禮貌，或是亂丟垃圾製造髒亂，所以居民們漸漸地將大門關上，減少和山友們的互動。尤其外地人常常不懂搭公車的規矩，不知道要禮讓在地人，還常常錯認搶先

2 1

1 | 走到灣潭古道這段路時，大家紛紛放慢腳步，享受走路帶來的純粹喜悅。
2 | 灣潭溪的大曲流，視野突然變得開闊起來。行經此處，代表步道出口已在不遠之處。

上車的老人家是在插隊，衝突越來越多，日積月累後，連心裡的那扇門也都關上了。

這些住在古道沿途的居民們，有些家族可能已生根好幾代，他的阿公阿祖或許也曾在百多年前，為跋山涉水的行腳、挑夫們供一頓溫飽。日後走淡蘭古道的人一定會越來越多，而路是人走出來的，沒有人、沒有文化，山徑不會源遠流長。讓溫暖的人情味也能細水長流地傳承下去，有賴每一位過路客的一聲問好和一抹微笑。如果要去走淡蘭古道中路，記得到雜貨店買汽水的時候和老闆娘說說笑，見到在地居民也可以打聲招呼。聊什麼都可以，聊什麼不重要，總覺得打從心裡多做一點什麼、多體貼一點的話，這條路才能走得更久、更長。

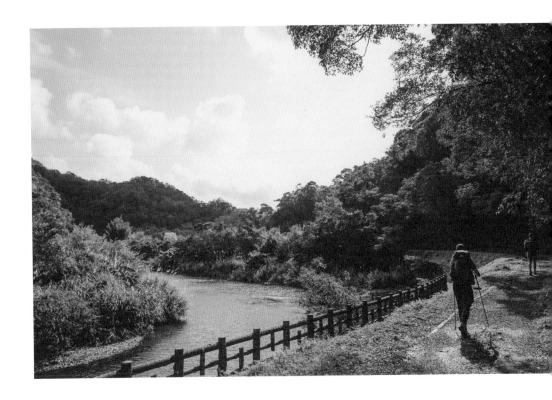

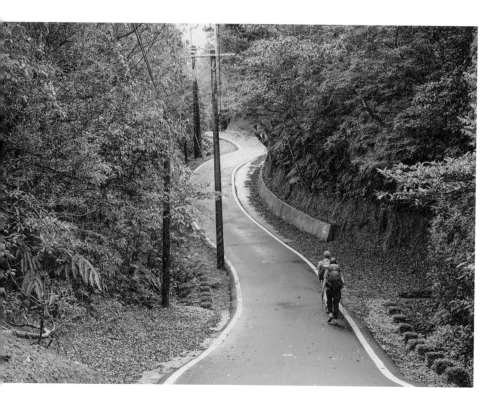

烏山六十二

走過親水的灣潭、烏山越嶺古道，我們在烏山六十二號小歇，這裡是一戶民宅，還在老屋子裡設了「福利社」服務路過的遊客，有賣冷飲和泡麵，所以按照慣例，我們又花「一點時間」窩下來了。而這一個多小時的時光，是三天縱走以來感到最舒適，也最難以忘懷的片刻。

那天依然很熱，藍天白雲，豔陽高照，但躲在屋簷下吹風竟然還有些涼意，我們人手一碗熱燙燙的泡麵，一口一口送進嘴裡，最後將殘存的熱湯殘渣一飲而盡，再用清涼的汽水或啤酒作結。簡單，卻很幸福。不曉得古人行腳淡蘭古道時是不是也會在這附近歇腳？他們都吃什麼糧食呢？走到外澳是要買辦貨物還是回家抱老婆小孩呢？

淡蘭古道
百年里山的
長路慢行

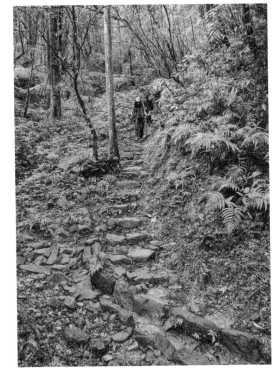

2 1

1 | 灣潭古道銜接至烏山越嶺古道的產業道路。

2 | 烏山越嶺古道，以手作工法完成的砌石導流溝，可有效減緩雨水沖蝕對步道的破壞。

飽足後繼續上路。坪溪古道大多由廢棄林道構成，地勢平緩好走，步道兩旁有林業時期留下的杉木林，綠蔭濃密，而且沿路都有潺潺水流相伴，讓人暑意全消，是一條賞心悅目的綠色隧道。難怪坪溪古道會是北部的熱門路線，前兩天從沒遇過幾個登山客，但在這條路上卻有絡繹不絕的山友來回走動。可惜距離太短，只有一點五公里，不然類似這樣的步道走再久也不會膩。

最後在坪溪古道的觀海平臺（蛇子頭眺望點），毫無預警地看見龜山島時，我以為自己不會有太大反應，畢竟縱走三天的時間很短，總計五十公里的距離也不算長。但在當下那個瞬間，我依然默默感到激動，依然有過去長程徒步時身體獲得更新的爽快淋漓。

211

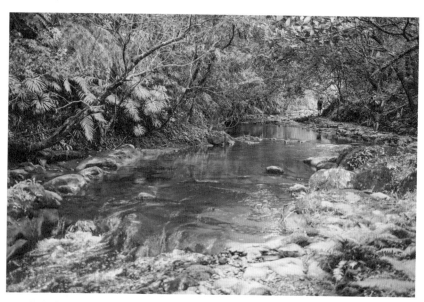

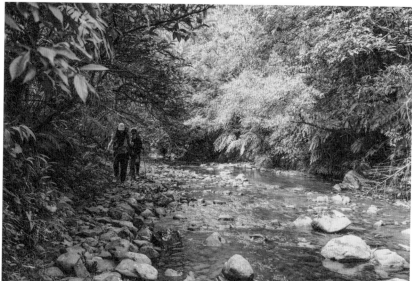

烏山越嶺古道尾段，沿坪溪淺水前行的這段路極為優美，是我心目中最能代表淡蘭古道中路的風景。

從烏山越嶺古道銜接至坪溪古道的產業道路,景色也非常優美。

I　　1｜烏山六十二號,在此度過美好的午後時光。

3　2　2｜走在林相優美的柳杉林間,是坪溪古道的一大特色。

　　　3｜在坪溪古道常常需要涉水,但水位通常很淺,踏石就可以輕鬆通過。

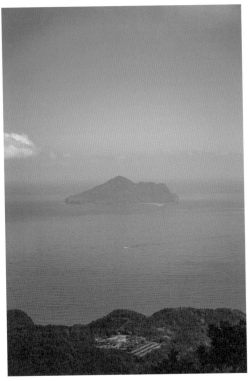

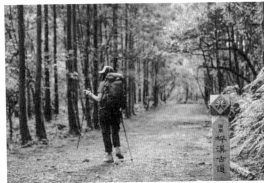

3 1 | 坪溪古道路標。
　2　2 | 從內山走到外海，看見龜山島與太平洋的興奮之情溢於言表。
　　3 | 蛇子頭眺望點。

與古道同在的老樹

從蛇子頭眺望點往外澳方向走，隨即銜接淡蘭古道中路最後一段的石空古道，名稱來自「石空」這個聚落舊稱。據文獻記載，石空聚落居民原本住在烏山，後來遷移到近海的外澳一帶種植大菁。黃千總入內山開墾，就是從外澳經石空走到泰平，路線開通後，也為往後的安溪茶販鋪好經商之路。

石空古道由多條山徑結合而成，距離約五點三公里，坡度落差大，得從海拔約五百公尺左右的觀景臺下切到與海平線接近的外澳車站。下山比上山難，在接近中級山路況的原始雜林沿陡坡下切並不輕鬆，但在經過金頂接天廟和黃金嶺福德祠之後，步道

大菁

如果能把臺灣早期的黑白照片還原成彩色，應該會發現人們身上穿的衣服，尤其是農民，可能大多是藍色系服飾。早期用來做藍色染料的原料植物有大菁（山藍）和蕃菁（木藍），蕃菁多種植在乾燥的南部，而大菁適合在較溼冷的北部

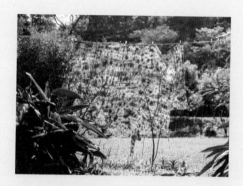

生長，也就是淡蘭古道範圍內的低海拔山區。大菁也稱馬藍，葉片可提解作為染料的靛藍，是先民進行「藍染」的重要材料，和樟腦並列為早期臺灣出口的重要經濟作物，於淡蘭古道中路沿線都有栽種痕跡。當時石空一帶的聚落居民，就是將種植的大菁，透過內山路徑（也就是淡蘭古道中路的噶瑪蘭入山孔道和暖東舊道）運往暖暖、水返腳轉運出去。或許可以這麼說，是大菁、樟腦和茶葉，將淡蘭古道中路沿線的聚落串連起來。（照片攝於大菁農場）

石空古道的下坡最陡，下坡時要注意土石鬆動，天雨濕滑時請小心移動。

漸趨平緩，在青潭那一段路又變成與潺潺溪水並行的優美山徑。

爾後漸漸走出茂密的樹林，龜山島的身影忽隱忽現，最後在接近外澳車站月臺時，突然以氣勢萬千的姿態映入眼簾。接著火車快速通過鐵道的聲音出現，一抬頭，終點已在眼前。月臺後有一棵大葉雀榕，樹齡約九十年，樹枝展開成巨大的扇形，柔和的陽光灑在綠葉未發的枝幹上，背景是無限祥和的藍天白雲，而早一步抵達的夥伴們已經坐在月臺上整裝，準備搭乘就快到站的列車返回臺北。希望未來那棵老樹仍會緊緊看護來往的旅人，展開它的枝枒歡迎每一個翻山越嶺的行者，繼續與古道同在。

3 1 　1｜金頂接天廟。

4 2 　2｜青潭，位在文壯溪旁，因潭水呈青色，過往居民常在此小歇而得名。

　　　3｜黃金嶺福德祠。

　　　4｜越是接近海岸，心情越是興奮，腳步也隨著火車到站的聲音而不自覺地加快。

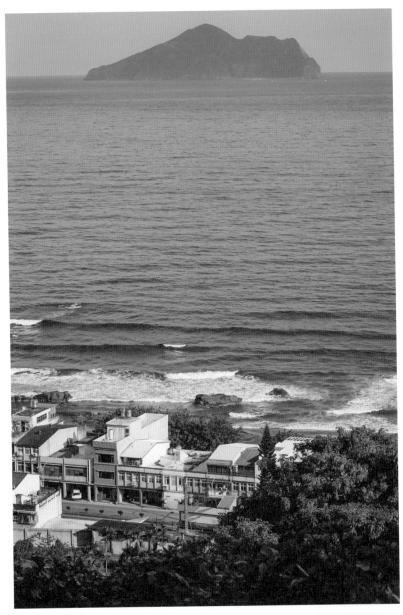

第一次從這個角度看龜山島，氣勢驚人。

2
1

3

1｜伴護外澳車站的大葉雀榕，像是在對我們招手歡迎。

2｜這裡就是淡蘭古道中路的終點，走過橫跨鐵軌的天橋就會抵達車站月臺。

3｜外澳火車站是無站員進駐的「招呼站」，僅停靠區間車，刷交通卡即可入站。

【🏠山村聚落】

灣潭

　　新北市有兩個灣潭，一個在新店區，另一個在雙溪區泰平里，位居灣潭溪和南勢溪交匯處，因曲流形成一深水池而得名。據《雙溪鄉志》記載，最早開墾紀錄大約在嘉慶末年（約一八二〇年），簡氏為了尋找墾地，先到三貂一帶，但因為開墾價值不高，於是再搬遷到灣潭種植大菁，結果很倒霉地又遇到土匪搶劫，逼不得已只好兜一大圈再遷到內平林，和黃總開大坪時期接近，是泰平地區最早的開墾足跡之一。灣潭古道出口設有公車站牌和一座公廁，可搭新巴士 F815 號往返雙溪火車站。

【🏠山村聚落】

外澳

　　外澳，以其位於烏石港之外的灣澳而得名，是淡蘭古道中路唯一靠海且擁有漁港的聚落，淡蘭古道中路之終點即設置在外澳火車站。嘉慶年間，吳沙入蘭後帶動鄰近聚落發展，海陸貿易愈加熱絡，約莫在同個時期，黃千總率眾進入大坪便是從外澳經石空古道入山，而根據外澳耆老口述，以前的人會挑著香菇菌種，從頭城經外澳運到灣潭，再將長好的香菇循原路運回頭城。基於以上淵源，才會將外澳設定為淡蘭古道中路的終點站。

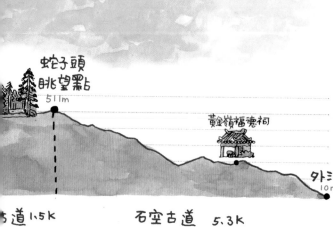

噶瑪蘭入山孔道

路線規劃＝三水潭→灣潭→烏山→坪溪→外澳

起 登 點＝三水潭（24.95451, 121.79256）

全　　程＝約十六點二公里

所需時間＝約一天

海　　拔＝十~五一一公尺

高度落差＝約五百公尺

三方向山
620M

睏牛山
588M

往福隆、貢寮

大溪川

宜1

大溪

龜山

蛇子頭
眺望點
511m

黃金嶺福德祠

外澳
10m

…道 1.5K

石空古道　5.3K

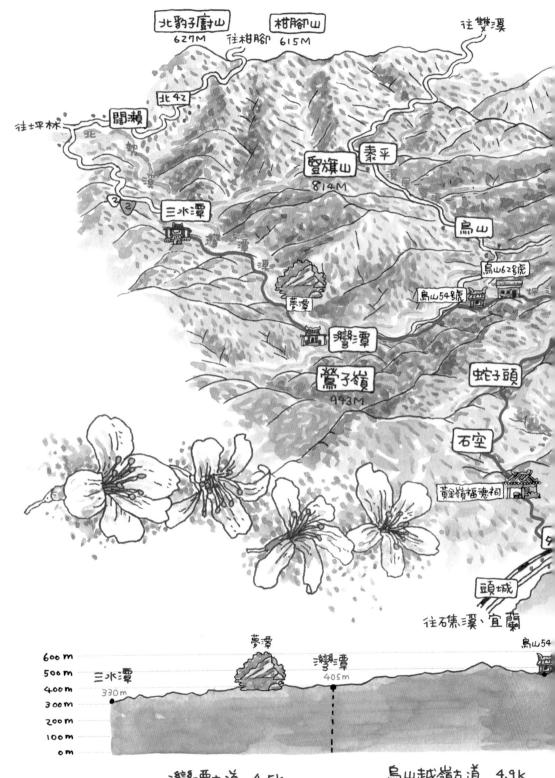

北豹子廚山 627M

柑腳山 615M

往柑腳

往雙溪

北42

往坪林

關瀨

北勢溪

三水潭

豎旗山 814M

泰平

烏山

烏山62號

烏山54號

夢潭

灣潭

鶯子嶺 943M

蛇子頭

石空

黃金嶺福德祠

頭城

往石碇溪、宜蘭

烏山54

600 m
500 m
400 m
300 m
200 m
100 m
0 m

三水潭 330m

夢潭

灣潭 405m

烏山54

灣潭古道 4.5k

烏山越嶺古道 4.9k

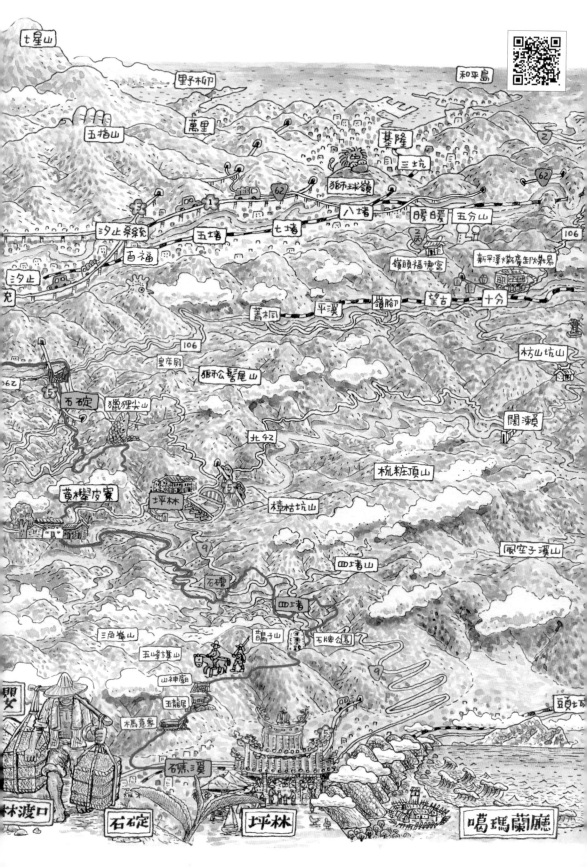

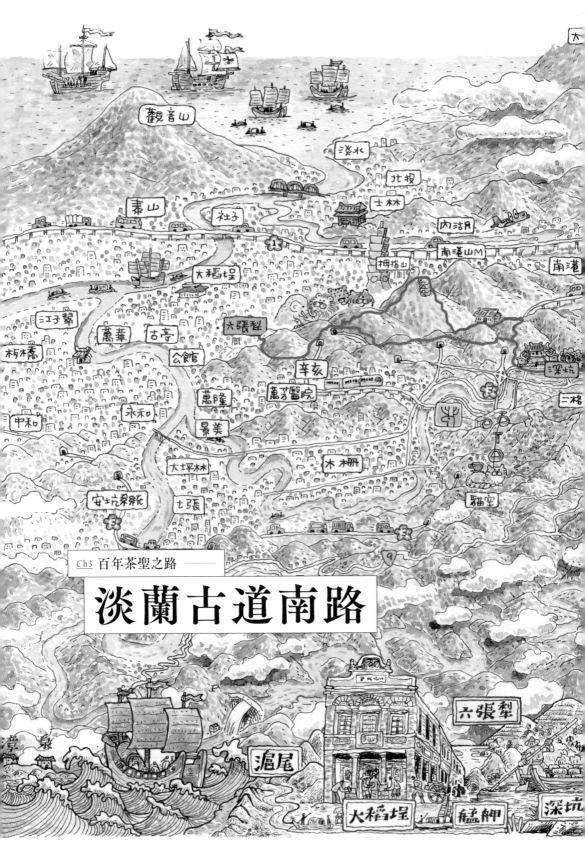



觀音山

淡水
北投
士林
內湖
南港山M
南港

泰山
社子

大稻埕

三重
萬華
古亭
六張犁
板橋
公館
辛亥
萬芳醫院
深坑

中和
永和
景美
木柵
二格

大坪林
安坑柴埕
七張
貓空

Ch3 百年茶聖之路

淡蘭古道南路

澄泉
滬尾
六張犁
大稻埕　艋舺　深坑


前言

身為住在臺北的現代人，對於前往宜蘭的想像，是跳上火車後還沒睡著就會抵達的目的地、繫上安全帶後不到一小時就能見面的好山好水好鄰居。然而透過淡蘭古道的重整，我才有機會從截然不同的角度去認識這片土地：親自拜訪十八世紀，公路修建之前，人們往來臺北與宜蘭兩盆地間的交通要道；踏上先人的腳步，觸摸那些歷史痕跡、見證聚落的繁華與沒落、感受土壤的溫度、樹木與溪流的情感。

此路原先是凱達格蘭族人的獵徑，清朝時期逐漸演變為連結臺北盆地與蘭陽平原的道路，「淡蘭古道」二字，指的是清朝時期「淡水廳」與「噶瑪蘭廳」，新北市政府觀光旅遊局遴選出他們的特色，分成北中南路，北路為官道、中路為民道、南路為茶道。時間來到日治時期後，因鐵路、公路的開通，古道漸漸的失去其原有功能，逐漸隱沒在荒煙蔓草之中。時至今日，終於在政府與民間通力合作下，完成了淡蘭古道北中南全段的整復，統整了多元的環境景色、結合在地產業特色，打造一條屬於臺灣的朝聖之路。我相信淡蘭古道的風華再現，不只是介紹給大家老少咸宜的休閒步道，更是重現北臺灣開拓史的見證，引領我們踏上這穿梭在人文、歷史、生態與文化之間的魔法隧道。

能夠參與記錄淡蘭古道是我的榮幸，也是一段早已悄悄萌芽的緣分。二○一九年受邀參加淡蘭古道北路燦光寮段媒體踩線團，那天的九份山區，雨滴時而滂沱落下，時而細得像濛霧，一行人就在這樣難以掌握的天氣狀況下出發健行，展開一場打開時空膠囊般的冒險：從寬廣的山嶺走入羊腸小徑，經過竹林、石板屋遺址，沿途有吳雲天老師專業且充滿熱情地講解，來自各個領域的隊員七嘴八舌地玩耍與討論，拓荒時期先民一步一腳印踏出來的百年山徑，再經過傳統工法修復，那份就地取材以保留原始風貌的溫柔，直至今日憶起仍如一股清心暖流。

聽聞還有中路與南路正在整頓，大夥們興奮地說：「什麼時候要去切中路呀？」當時感覺一切好像在很遙遠的未來，但俗話說萬丈高樓平地起，千里之行始於足下。一次一點點，再長再難的任務都會被完成。我的生命再次與淡蘭古道交會，即是在二○二一年收到出版社邀約為「淡蘭古道南路」撰稿，一方面欣喜若狂，一方面也感到身負重任。然而，大自然與寫作，兩個最愛結合在一起，推廣總是令我怦然心動的古道，人生一大樂事也。

「自一八一〇年嘉慶年間，深坑一帶已開始種茶，並逐漸往石碇擴張。隨著時間推進，民間入山植茶風氣興盛，當時茶農紛紛由格頭、烏塗窟、石碇、員潭仔、阿柔坑、萬順寮、土庫、深坑仔等地翻越觀山嶺，經石泉巖，下六張犁，來到城市販售，漸漸形成茶路」。茶葉成為當時最具經濟價值的產業，在一八二〇年代，丘陵與內山區遍布茶田，北宜之間已經形成一條茶葉貿易往來必經的便道，特別一八六〇年開港後，北臺灣茶葉大興，開始外銷美國等世界各地，也促使官方不得不正視此處交通往來的需求，終於在一八八五年，巡撫劉銘傳有鑑於原本的官道過於迂迴，便依循茶販走出的山徑，修築了「淡蘭古道便道」，大幅縮短臺北到宜蘭之間的路程，此古徑亦成為日治時期修築北宜公路的基礎。

淡蘭古道南路全長約六十四公里，以六張犁為起點，穿越深坑、石碇、坪林，抵達礁溪為終點。全程海拔位於一千公尺以下，生態熱鬧豐富，其中最具指標性的即是侏儸紀時期就已經存在的蕨類活化石「雙扇蕨」，雙扇蕨又稱為破傘蕨，現今只有亞洲幾個特定區域可以見到。除了原始的自然環境之外，沿途的寺廟、戴著斗笠的阿公、金黃色茶園等人文特色，也為這條路填上了豐沛的色彩，讓現代的便利與過往的深刻，都交織在這條專屬於臺灣的茶路之中，就讓我們一起走入淡蘭古道南路的風華與記憶吧。

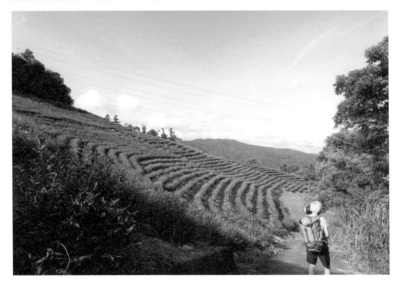

2 1 1-2｜雙扇蕨。

3 3｜淡蘭古道南路的茶園風光。

遊程推薦

/ Thru-Hike / **全程健行路線推薦**

· **日程規劃**

D1：六張犁→博嘉→深坑（宿）

D2：深坑→石碇→坪林（宿）

D3：石磘→碧湖→礁溪

· **行程建議**

行程：三天兩夜

起點：麟光捷運站／終點：礁溪／距離：64Km

交通資訊：搭乘臺北捷運文湖線到麟光站，步行抵達富陽自然生態公園即為此趟行程的起點。回程可從跑馬古道入口處步行或搭計程車回到礁溪，轉火車回臺北。

· 注意事項

1. 可備妥三日食物，若想節省負重也可以每日補給：第一日出發前需備妥當日水與食物，直到本日終點深坑才能再補給。第二日在外按古道入口處有便利商店，下一個補給在本日終點：坪林市區。第二日前往露營區之前須備妥第三日整天的食物。

2. 途中行經較長的公路路段，我們以搭便車方式節省時間。若計畫完全步行請注意衡量時間與腳程。

3. 低海拔山區蚊蟲多，建議穿著長褲，攜帶防蚊液。此路段有吸血牛虻出沒，被咬到會劇烈疼痛，請務必小心，若遇見切勿驚慌，加速離開現場即可。

4. 郊山分岔路多，容易迷航，出發前請確定下載 GPX 離線地圖，並且多閱讀他人走過的經驗以做好行前準備。

5. 絕不亂丟垃圾，保持心情愉悅，山神與你同在。

/ Section Hike /

單日健行路線——中埔山步道

·步道介紹

中埔山步道位於臺北大安區與文山區交界處，辛亥隧道上方。屬於郊山步道，是先民運送茶葉所走出來的步道，也是淡蘭古道南路的重要支線。中埔山步道是早期貨物往返的交通要道，也見證臺北城的開發史，日治時期被規劃為墳墓區，國民政府時期將其列為軍事管制區，但也因為這樣，本區人跡罕

至，維持了自然生態的樣貌，成為臺北盆地南緣一塊鬱鬱蒼蒼的森林。雖然曾經是邊陲地帶，但來到寸金寸土的現代，中埔山能夠維持原始林貌也得歸功於一群人的努力。在二〇〇七年，傳出建商即將在辛亥隧道上方，也就是中埔山，開發改為建地。當時在作家劉克襄等人的號召下，與臺北市居民共同發起了黃絲帶運動，挺身保護這片得天獨厚的環境生態，並且提出「城南綠廊」的概念，盼中埔山成為臺北的肺，成為都市人不用出遠門就能親近的森林步道，而成功擋下開發案。至今，踩在泥土與木棧板交錯而成的步道上，眺望臺北盆地的風景，鳳蝶翩翩飛舞，夏夜更是螢火蟲的聖地。

中埔山孕育著豐富的自然生態，枝繁葉茂，又被稱為「臺北市的綠寶石」。

· 特色

此步道沿途多相思樹，也可見榕樹、香楠、血桐、江某、野桐、麵包樹、姑婆芋及月桃，喜愛潮濕的蕨類也沿路可見。同時，如果小心聽仔細看，也許你會看到攀木蜥蜴和赤腹松鼠穿梭在樹林之間，不同種類的蝴蝶、蜻蜓和紅嘴黑鵯、五色鳥、黑枕藍鶲等鳥類也都是枝頭上的居民。別忘了抬頭看看藍天，是否有大冠鷲翱翔著徜徉呢？待季節到了，白天熊蟬的熱鬧鳴唱與夜晚的螢火蟲之舞都是中埔山步道的獨家演出。除此之外，中埔山東峰為賞景極佳地點，將臺北盆地盡收眼底，也能清楚看到臺北一〇一與信義區的繁華。

· 周邊景點

1. 富陽自然生態公園：位於臺北市內的富陽自然生態公園，無論搭乘捷運或公車都很方便抵達，是六張犁居民生活中的一部分。因曾為軍事管制區而人跡罕至，卻因此意外地成為了許多動植物的家，隨後在各方努力下，保留下了這座城市中的綠洲，成為臺北市第一座以生態保育為主要目的的公園。園內有包括香楠、相思樹、白匏子、血桐等三百三十一種植物，五千株喬木與包含樹蛙、蝴蝶及大赤鼯鼠等多樣動物。每月第二個週日上午定期舉辦免費導覽活動，需於十五日前報名參加。

2. 福州山公園：位於大安區的福州山曾經是公墓，後續為了都市美化而陸續遷走，將此區規劃為生態保護區。登山口於臺北市捷運麟光站站附近，從1號出口後步行約十分鐘抵達；也可以步行五分鐘左右的路程從「富陽生態公園」上山，沿途皆鋪設木棧步道，並設置了1號涼亭、2號涼亭還有一座「福州山公園景觀平臺」，可從不同高度眺望臺北盆地，是一條非常親民的步道。

· 交通

大眾：搭乘捷運文湖線至麟光站，再步行到富陽自然生態公園。搭乘市區公車至「辛亥國小」站牌下車，步行至辛亥路四段二十一巷登山口。

自行開車：富陽自然生態公園登山口、辛亥路四段二十一巷登山口。

· 補給

麟光捷運站旁有便利商店。

/ Section-Hike / 單日健行路線——外按古道（淡蘭古道石碇段）

・步道介紹

外按古道又被稱為淡蘭古道石碇段，位於新北市石碇區雙溪口與石碇老街之間，是一條闔家大小都適合、親山又親水的步道，全程大部分皆行於林蔭中，加上依傍著溪水，即使是夏天也很舒適。步道由石板、碎石與木棧板組成，平坦好走。石碇溪流護魚十分成功，溪中處處可見魚群悠游，整條步道有吊橋、青山、綠水、觀景涼亭等，從茂密的森林走到北二高橋下，古道與高速公路高架橋墩的強烈對比，令人彷彿穿梭在舊日情懷與現代高速之間，形成一幅獨特的景色。

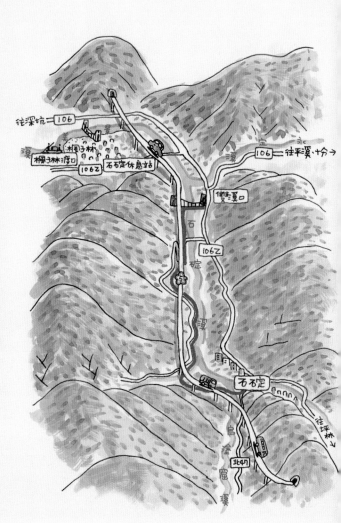

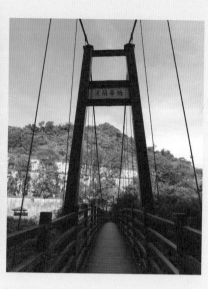

- **特色**

前段鋪面為花崗岩鋪面，沿途經過幾段高架木棧道，中間段為碎石鋪面。古道入口有設置解說牌，沿途則有休憩平臺及涼亭。在石碇溪可見溪哥、石鰍、蝦虎魚等魚類，水鳥則有夜鷺、小白鷺等。步道沿途的植物多元，包括金花石蒜、油桐、構樹、黃野百合、茄冬、羅漢松、血桐、筆筒樹、青楓、天胡荽、姑婆芋、秋海棠、臺灣杪欏等蕨類。步道中有外按展望平臺，可在此休憩，北端入口的淡蘭古道吊橋更是此古道指標性的拍照打卡點。除此之外千萬不可錯過著名的「石頭公」，在靠近南端入口處的木棧橋旁，一顆大石坐落於溪流斷層處，溪水懷抱著大石滾滾而下，與遠方綠意盎然的山景相映成詩，意境圓滿。

- **周邊景點**

1. 石碇老街：石碇老街是石碇地區最早發展的區域，以石砌橋墩所搭成的萬壽橋劃分成東西兩街，這裡的百年豆腐店、不見天街、吊腳樓、百年石頭屋等歷史痕跡，規模不大但留下了當時最原始的風貌，時間在此彷彿靜止了，這座經歷了百年興衰的山中小鎮，值得細細品味。

2. 烏塗溪步道：此步道沿著石碇的烏塗溪而築，從石碇國小旁進入，坡度平緩，沿途有大板根與摸乳巷為著名景點。烏塗里有兩個

3 2 1

1 ｜外按古道上搶眼的淡蘭古道吊橋。

2 ｜外按古道（淡蘭古道石碇段）全程行於林蔭中，老少咸宜。

3 ｜外按古道穿梭交錯於高速公路高架橋墩下，現代與古樸意向對比強烈。

天然山洞，據說早期有山羊居住在內，被稱為山羊洞，山洞距離不長，洞內也不會太過幽暗，夏季走來十分清涼，充滿古道尋幽的冒險趣味。

· 交通

大眾運輸：

北端：於捷運木柵站搭乘公車 666、795 或 819 副至雙溪口站下車即可抵達。

南端：捷運木柵站搭乘公車 666 至石碇國小站下車，沿石碇西街步行約十分鐘即可抵達。

自行開車：國道五號（北宜高速公路）下石碇交流道，往石碇方向沿著一〇六乙縣道行駛，經過雙溪橋直行約兩百五十公尺再右轉進入到達入口的停車場〔Google 地點淡蘭吊橋（北端）或、雙溪口第一停車場（雙溪口）、雙溪口第二停車場（外按橋）、淠窟停車場（石碇老街）或石碇老街附近路邊停車格。〕

· 補給

北端停車場旁有便利商店，南端石碇老街上有商店。

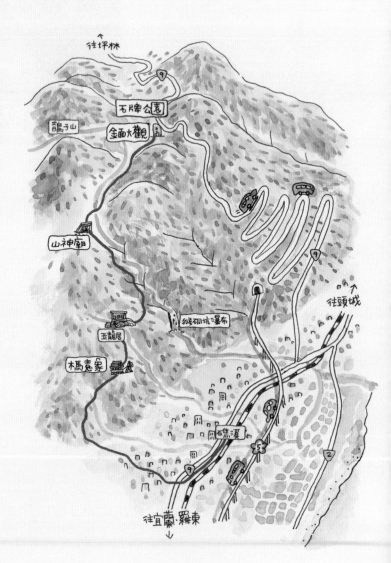

/ Section Hike /

單日健行路線——跑馬古道

‧步道介紹

跑馬古道位於宜蘭礁溪鄉，為淡蘭古道之間往來的古道之一。早期先民常利用跑馬古道來搬運木材，在路上置圓枕木，以木馬拖運木材，有「木馬路」之稱。二次大戰期間，經常有日軍官兵在這條路上騎馬

238

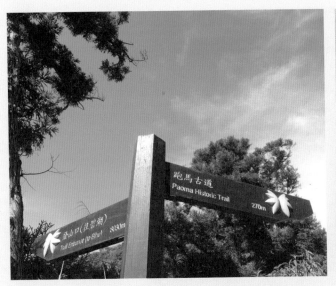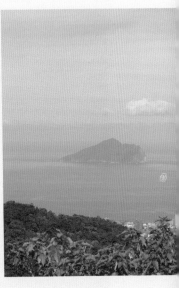

2 1 1｜於跑馬古道上遠眺龜山島。
　　2｜淡蘭古道南路終點跑馬古道。

巡邏，並以馬車搬運軍需物資，當時居民稱之為「陸軍道」或「跑馬路」。北宜公路完成後，這條道路便逐漸沒落而荒廢，直到林務局羅東林管處重新整理這條古道後，將其命名為跑馬古道。跑馬古道若從礁溪端入口處開始走，是一路平緩的上坡，以碎石子路為主，步道路寬闊好走。若從石牌公園端進入，則是一路下坡，但無論從哪個登山口進入皆平易近人，不會造成身體太大的負擔。沿途風景遼闊，可眺望蘭陽平原、北宜公路與龜山島，美景盡收眼底，令人心曠神怡。

· **特色**

古道南口附近的木馬區展有完整的木馬與木馬道，2.6公里處的觀景臺是眺望蘭陽平原與龜山島的最好地點。途經小山神廟、柳橙果園、採礦區、猴洞坑溪上游、跑馬

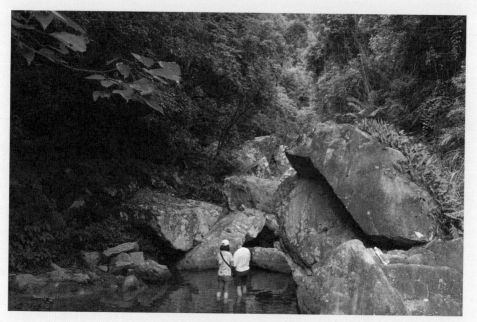

猴洞坑瀑布溪水清透冰涼，是夏日避暑玩水的好去處。

古道勒石等景觀豐富多變，有樹蛙、夜間飛鼠、赤腹鷹、大冠鷹等動物出沒，不論是自然環境或歷史人文遺跡都很豐富。

・周邊景點

1. 石牌縣界公園：位於北宜公路的最高點，在「金面棧臺」觀景臺可眺望蘭陽平原、太平洋和龜山島，此處是宜蘭縣與新北市的分界點。

2. 猴洞坑瀑布：位於礁溪近郊的兩層式瀑布，旁有石階可往瀑布頂走，溪水清透冰涼，不管在哪一層都是夏日避暑玩水的好去處。傳說早期此地石洞有獼猴居住，故名為「猴洞坑」。

3. 四堵苗圃步道：為跑馬古道支線，也是淡蘭古道南路之一段。從石牌縣界公園即可進入，步道單程約一公里，平緩好走，且沿路植物多元茂盛，生機盎然。

· **交通**

大眾交通：石牌端：目前無大眾交通運輸。／礁溪端：搭乘臺鐵或客運至礁溪站下車後，搭乘公車1J1

（三十分鐘一班），跑馬古道站下車。

自行開車：礁溪端：若從臺北出發，過雪隧由頭城礁溪交流道下，往礁溪方向，轉走大忠路往五峰旗方

向即到跑馬古道。／石牌端：行駛北宜公路至臺北宜蘭交界處（臺九線56.5公里處），由石牌站旁金面

大觀碑進入跑馬古道北段。

· **補給**

南入口附近有香腸攤販。

用雙腳踏上過往的日常

俗話說百年修得同船渡，千年修得共枕眠，除此之外，我相信，一定是好幾世的緣分，才讓我們有機會並肩一起，走過一趟長長的路。

早上七點半，與好友相約在麟光捷運站準備展開接下來三日的健行。當初看到淡蘭古道南路的地圖，細細的羊腸小徑從臺北盆地的邊界如蚯蚓般蜿蜒曲折，經過六十四公里的距離一路延伸到蘭陽平原，我第一個念頭是：「我要去走這趟徒步旅行。」雖然步道穿梭在現代化的柏油路與城市之間，離市區也不遠，完全可以一段一段分開走，但一口氣走完多日、長距離的縱走，是一種身心靈在不同層面的昇華。不為了攻頂或與某一

個三角點合照，只單純為了往前走：純粹的步行、感受太陽與植物的氣息、純粹的來過、經過、走過。

廣義的爬山，可以細分為健行（Hiking）、縱走（Trekking）、登山（Mountaineering）、攀岩（Climbing）、遠征（Expedition）。

健行通常指一日來回的輕裝行程；而縱走，是長距離、可能需要過夜的徒步旅行；登山是更高難度、需要用到更多攀登技巧的攀登；攀岩是需要繩索輔助以攀爬岩石峭壁的技術活動；最後，遠征，則是我們在電影裡看到登聖母峰那樣的隊伍，稱為遠征，因為非常高難度，需以一整個團隊的力量來協助個人攻頂。

我很喜歡 Trekking 這個字本身即有跋涉、旅行的意義。然而語言是文化造就出來的，在健行者天堂紐西蘭（New Zealand）有一個別於其他英語系國家，專指長途健行的單字 "Tramping"，是山林美景為本，不

分男女老少、親自背著帳篷糧食，靠雙腳身體力行走過的旅途，意涵上又更多了些精神層面的著墨，他們稱這些健行者為" Tramper"，而山屋內的海報上寫著 Tramper 的定義是：「內心堅毅，身體強健，任重負遠，吃苦耐勞，不辭嚴峻，無怨無悔。走入山林，為了置身其中，除此之外別無所求。」

紐西蘭多山，山是生活的一部分，Tramping 是全民運動。走過一趟再回到寶島臺灣，更是對臺灣山岳發展充滿期待與想像，這片土地有百分之七十是山，卻因為歷史的推進而切割了人們與大自然的連結：清朝乾隆年間，為避免衝突，政府從北到南沿著挖出一條「番界」劃分漢民、熟番、生番的界限，防止原住民越出平原，也禁止漢人入山越墾。隨後的日治時期，日本人為了臺灣豐富的山林資源，設置「隘勇線」限制人民不得任意進出。到了中華民國時代，入山仍是困難重重，戒嚴時更是實施了《臺灣省戒嚴期間山地管制辦法》，山區由警察管理，以「國家安全」為由進行嚴格的管制，無必要理由不得上山，甚至人們會被警告山區「有匪諜」不要前往。經歷了百年的禁山歷史，直到一九六五年，臺灣首度放寬入山限制，一路演變到今日，越來越多民眾開始將登山健行視為假日的休閒活動，政府的山林政策也漸漸從封閉走向推廣。

「山」終於不再是遙遠的禁地，而是我們的家。我認為回到大自然的懷抱，是一個民族自我認同的起點：臺灣從來都不缺少美，而是缺少看見。今日踏上淡蘭古道南路，要探訪的即是臺灣低海拔山區獨有的原始生態環境、與深刻的茶路歷史。

光緒年間，茶葉大興，深坑為文山地區茶葉集散地，又為當時往來臺北與宜蘭的必經之地，因而繁華興盛。茶農自深坑擔茶，循北宜舊路抵達六張犁，在此休息與販賣，再到艋舺裝船，運到福州加工，回程順道購日用品由原路擔回深坑。

六張犁為南路起點

臺北市崇德街一帶的六張犁聚落，為南路起點，曾經是拓墾初期的唯一出入道路，茶農會挑著茶來到崇德街進行買賣交易。由於山區小徑人煙稀少，清朝時期走這條路是需要勇氣的，山區經常有土匪出沒，而茶農又必須行走於山林之間，於是會在福德爺宮拜拜祈求平安，因此這邊不僅曾是熱鬧的集市，也是當時此地區主要的信仰中心。

我們的徒步旅行從六張犁的下一站，麟光捷運站出發，經過臥龍街左轉富陽街，進入到大安區富陽生態自然公園，沿途的風景從此處開始由街道與建築轉為豐沛的綠色隧道。

富陽生態自然公園在民國七十七年以前為軍事管制區，因為禁止閒人進入意外成為動、植物蓬勃生長的家園，軍事基地撤除之後，在居民及各方的努力之下，將這片珍貴的綠地變更為公園保留地，成為臺北市難得的生態綠地。

公園中除了豐富的生態之外，還藏著四通八達的山徑。我們朝福州山公園的方向前進，雖是仲夏之日卻不至於熱到中暑，都是多虧了頭頂上鬱鬱蒼蒼的茂密樹林。以前在臺灣想到

245

爬山，總是往大山百岳走，也遇過不少人喜歡互相較勁「百岳爬了幾座？」直到走過更多的徒步旅行後，發現了縱走的純粹與美好，也更深刻感受到山林活動的多元，不是只限於專業或體力出色的人群，而是應該有明確的難易度指標，在擁有正確知識與裝備的前提之下，人人都能享受大自然。

第一天的行程，根據 GPX 紀錄，高度上升六百五十七公尺，下降六百三十三公尺，行經距離十五公里，含休息時間花費九小時三十分鐘。同行的摯友都是第一次走長途健行，雖然在坡度較陡的時候難免感到吃力，但整體來說算是游刃有餘。沿著中埔山步道抵達山岔路口後，往世界山莊的方向前進，經過一段柏油路後，往世界山莊的方向前進，經過一段柏油路後，忠正嶺安祿宮，內有座建於一八〇九年嘉慶年間的土地公廟及嶺頭石碑，下層造型小巧的庇祐宮是兩百年前用安山岩所建的舊廟，上層則是後來加蓋，形成廟中廟的有趣景象。

土地公嶺古道遠眺臺北盆地

此處有公共廁所，我們也在這小歇一會兒，用冰涼的水替額頭降降溫後繼續前行，循著「南縱走」指標，踏上土地公嶺古道，約兩公里的登山步道，可眺望臺北盆地及一○一，多為自然土石路面，走起來輕鬆舒服。接著在進入羅米古道前的一段公路，原為早期茶路出入六張犁的必經道路，六張犁山上原本只有農戶將先人埋葬在自家土地，在日治時期時被強徵為陸軍公墓，因而出現大量墳墓，至今形成山前為臺北市之最繁華信義區，而山後也是最熱鬧之夜總會的特殊景象。日治時期的臺灣重要人物蔣渭水，也曾葬於此，立有一紀念廣場。

日正當中，走在無遮蔽的公路上有些炭烤的灼熱感，一步一腳印地繞過一座又一座墳，也是人生少有的體驗。在這人口不斷增加的土地稀有世代，恐怕未來不會再有更多地來實行土葬，沿路看到打掃墓園的廣告看板，也有烈日下正在園區裡彎著腰

4 3 2 1　1-2｜從臺北市富陽自然生態公園開啟三日長距離健行。
　　　　3｜蟬蛻，旅程中隨眼可見的自然生態。
　　　　4｜庇祐宮百年來護佑來往旅客。

鋤草工作的人，想對他們說聲辛苦了。心裡想著，有一天我的靈魂離開身體了，希望燒成灰後種種樹啊、灑在海裡，回歸大自然就好，千萬別再為我蓋個家啊，蓋了我也不會真正住在那呀，想我的時候用心想就好，不用特定去到一個地方，我相信萬物都不會真正死去，只是轉化到不同的維度，以不同的形式存在。

想著想著，錯過了糶米古道的轉彎處，糶米的「糶」字，發音「ㄊㄧㄠ」，是「出售穀物」的意思。「糶米」就是「賣米」的意思。早期三張犁的農民為了避開繞平地遠路，開闢了這條有五百崁石階的山路，翻山越嶺，取直線至南港、木柵、深坑、景美等地賣米，

248

1 | 循著「南縱走」指標，踏上土地公嶺古道。
3 2 1
2 | 槭葉牽牛匍匐於地，別有一番野趣。
3 | 山前為臺北市最繁華信義區，山後則是夜總會的奇景。

因古道途中有一糶米公廟，因此被稱為「糶米古道」，又稱「挑米古道」或「米路」。

回過神來已經走過頭太久，回頭太熱，便從地圖上找了一條神秘小徑上切，經歷了一場叢林探險記，遇到超大的人面蜘蛛，接回到位於文山隧道上方的妙高臺步道。

生態豐富的妙高臺步道

我們在「妙高臺」休息吃午餐，搭配風和日麗的景色，眺望著臺北一〇一與遠方的觀音山，沿途滿是翩然飛舞的黑鳳蝶。也許是剛經歷了疫情警戒，封閉了兩個月的山區仍然人煙稀少，而

5　3　1　1｜於妙高臺步道休息，眺望臺北一〇一與遠方的觀音山。
4　2　2｜妙高臺步道自然生態多元，隨處可見三線蛺蝶於葉上棲息。
3｜芒萁是低海拔常見的蕨類，常成群生長，是許多生物重要的庇護所。
4｜沿著妙高臺步道往拇指山方向前進。
5｜拇指山山頂擁有三百六十度展望臺北盆地夢幻視野。

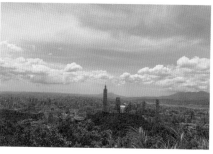

其他物種則是生氣勃勃，一隻竹節蟲來到石桌上跟著音樂搖擺，療癒了我們一行人汗流浹背的倦意。

沿著妙高臺步道往拇指山方向前進，拇指山山頂是一塊巨大的石頭，頂峰遼闊無遮蔽，擁有三百六十度展望臺北盆地夢幻視野。

多年前曾從象山入口處一路走上來，被山頂的展望深深吸引，不知不覺就待到了天黑，看著臺北入夜，燈光替高樓與街道披上華服，構成一幅迷人夜色。那天下山遇見一位阿伯，心裡很是疑惑他為什麼不戴頭燈，就這樣獨自走在黑暗裡？與友人好奇是否月光足

250

樹梅古道緩坡續行

這次我們要往另一個方向，循石階往下走，拇指山為今日的制高點，隨後的樹梅古道則是一路下坡，經過茂密的蕨類、竹林與樹梅林，抵達坑頭土地公。「坑頭」地名由來是因此處山區為南港區四分溪的發源地，坑頭福德宮原建於一八五〇年左右，後改建為現今新廟，隱身於溪邊竹林中，除了供奉土地公保佑來往的旅人之外，也設有飲水機、洗手臺與公共廁所。研究院路是此區域唯一對外的道路，在公路開闢之前，這個地區與世隔絕，出入僅靠徒步。

接下來往大坑外股古道前進，必須先走一段約十分鐘的公路，接續的步道入口在民房後方，雖然手中有地圖也不好找，當時一旁剛好有一位當地居民，在我們的詢問下很熱心地說：「要走到深坑喔！往房子後面！」轉個小彎探探，果然就是等著我們的下一段山間小徑。大坑外股古道位於位於新北市深坑區萬福里，臺北市文山區、南港區交界處，是今日徒步行程中最長的一段古道，也是最後一段路。海拔不高、山徑坡度也平易近人，途中充滿多元野趣，除了豐富的植被之外，也可以看到舊時的石厝、砌石駁坎等人文遺址，其中還可遠眺國道三號及周邊連綿的山巒，視覺變化豐富令人感到滿足。

越是接近深坑，我們開始在原本空蕩如也的山徑中遇到其他人。工作中的農民，看見這三個從樹林中出現的不明人士，熱情地與我們攀談，聽見我們從臺北市走過來，回頭至屋內拿了三瓶全新礦泉

夠照亮小徑，一關上手電筒，才發現，滿山滿谷，整片樹林，都是閃閃發亮的螢火蟲，令人又驚又喜，彷彿走在大自然的星光大道之中，那份感動至今難以忘懷。

水，此善舉，對走了一整天路都在節約喝水的我們來說，根本是天降甘霖的神跡。原本精疲力竭的夥伴，也在喝下冰涼的礦泉水之後猶如新生。

「繼續直直很快就到了！」

收到當地居民加油打氣的我們，士氣振奮，穿梭在沙土覆蓋的舊時梯田之間，經過臺北市與新北市的交界處，來到玄清宮，由於早期開墾環境惡劣，先民受到瘟疫、天災所苦，而此處供奉的王爺被認為能驅除瘟疫、保護鄉里。此處最初是一間草房，後來當地居民共同出力改建，取名玄清宮。

已經可以看到我們距離平地不遠，在當地人的建議下順著路標往公路的方向走，眼看著太陽快要下山，我們舉起大拇指搭便車去深坑市區，幸運地，馬上遇到一位女性停下車，相談之中她說剛好從臺

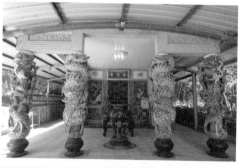

穿山越嶺九小時的茶農之路

抵達深坑老街，宣告我們的一天平安度過了。深坑因四面環山、形似坑底而得名。早期深坑是一個渡口，清朝時是臺北與宜蘭之間重要的貨物集散地。從山路古道越往深坑的方向走，便已經可以看見昔日茶園留下的痕跡，茶葉貿易讓深坑繁華一時，直到一九七〇臺灣經濟起飛後，茶葉從外銷轉向內銷。深坑茶葉因鄰近木柵茶葉的發展與競爭而日漸衰退，日趨沒落。

今日年輕人想到深坑，可能第一個想到的是臭豆腐，老街上也可看到與文創結合的新型茶館，然而成功的觀光轉型也讓深坑保留著豐富的歷史底蘊同時不斷創新。以

北回來老家，就在山腳附近。而我們今天來時的路，也是她父親年輕時曾走過的路。

1｜樹梅古道沿路蕨類生態多元豐富。

2｜坑頭土地公原建於一八五〇年左右，現設飲水機和公廁，是絕佳休憩點。

3｜161號古厝。

4｜大坑外股古道可遠眺國道三號及周邊連綿的山巒。

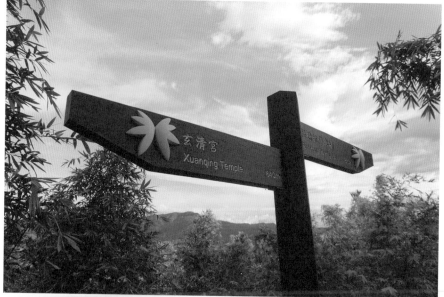

1 ｜ 1 ｜ 玄清宮供奉王爺，居民認為可驅除瘟疫、保護鄉里。
2 ｜ 2 ｜ 指標上淡蘭古道的雙扇蕨標誌。

2 | 1 | 1 | 深坑距六張犁開車不過半小時，茶農之路卻須徒步九小時山徑。
2 | 今日的深坑老街仍保留著古色古香的建築。

茶葉為最大宗，繁盛一時，而今日的深坑老街仍保留著古色古香的建築，只是販賣的品項從早期的茶葉和染料，變成了知名的深坑臭豆腐、青草茶與芋圓等現代食物。

我們在老街上採買晚餐，也許是一身泥灰與登山裝備令人疑惑，被問起了數次「你們從哪裡來？」當我們提到從六張犁，從攤販到路人，全愣著一張臉又是驚訝又是讚嘆我們步行了這段現代人無法想像的路途。畢竟從六張犁開車到深坑，不過是半小時的事，而我們走了超過九個小時的山徑才抵達，就像拓荒時期的先人一樣。

身體力行的記憶是如此深刻，當再次被人問起我們從哪裡來？我幾乎感覺自己是走過了一條時光隧道，循著早期茶農的路徑，在平行時空裡滴下同樣的汗，經歷同樣景色的變化萬千。我感謝緣分帶我來到這裡，感謝有摯友相伴的奇幻旅行，只為遇見，只為置身其中，只為用雙腳踏上過往的日常，是如此的浪漫。

256

【 ⌂ 山村聚落 】

六張犁

　　六張犁可說是淡蘭古道南路的起
點，是早期山區居民貿易往來重要的出
入聚落。張犁是泉州人拓墾時的量地面
積單位，一張犁等於五甲地，因此三張
犁、六張犁分別意指最早那而有十五
甲、三十甲拓墾地。在清領時期，崇德

街為六張犁開發拓墾初期的唯一出入道路，後來有不少深坑與木柵的茶農會翻山越嶺
來到崇德街福德爺宮前進行交易，山路土匪多，商人也會在此祈求平安，因而成為當
地主要信仰中心。

【 ⌂ 山村聚落 】

深坑

　　深坑因四面環山、形似坑底而得名。早
期深坑是一個渡口，清朝時是臺北與宜蘭之
間重要的貨物集散地，以茶葉為最大宗，繁
盛一時，而今日的深坑老街仍保留著古色古
香的建築，只是販賣的品項從早期的茶葉和
染料，變成了知名的深坑臭豆腐、青草茶與
芋圓等現代食物。

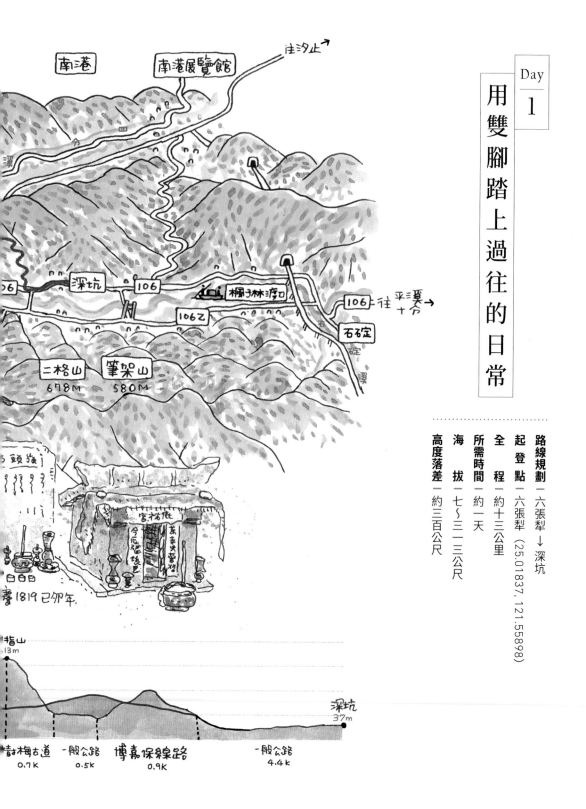

路線規劃＝六張犁 → 深坑

起登點＝六張犁（25.01837, 121.55898）

全　程＝約十三公里

所需時間＝約一天

海　拔＝七～三一三公尺

高度落差＝約三百公尺

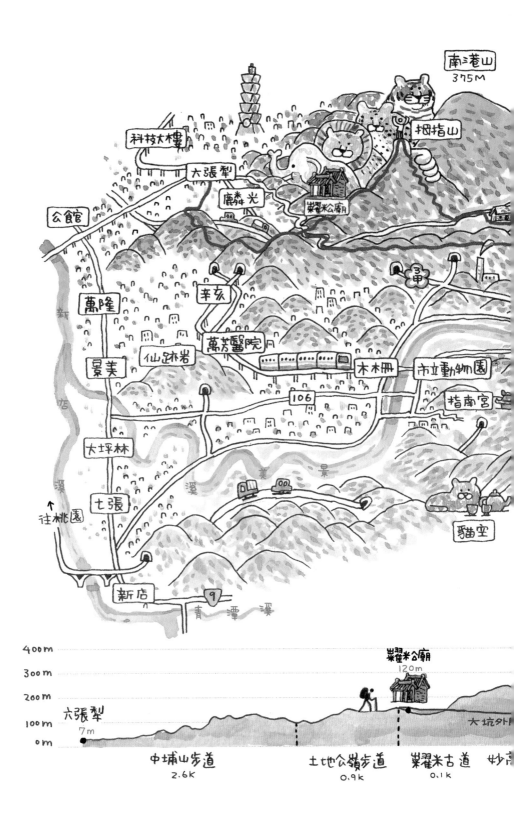

南港山
375M

抱指山

科技大樓

大張犁

鹿光

紫雲松廟

公館

萬隆

辛亥

萬芳醫院

仙跡岩

景美

木冊

市立動物園

指南宮

106

大坪林

往桃園

七張

新店

貓空

青潭溪

9

400m
300m
200m
100m
0m

紫雲公廟
120m

六張犁
7m

大坑外

中埔山步道
2.6k

土地公嶺步道
0.9k

紫雲古道
0.1k

妙高

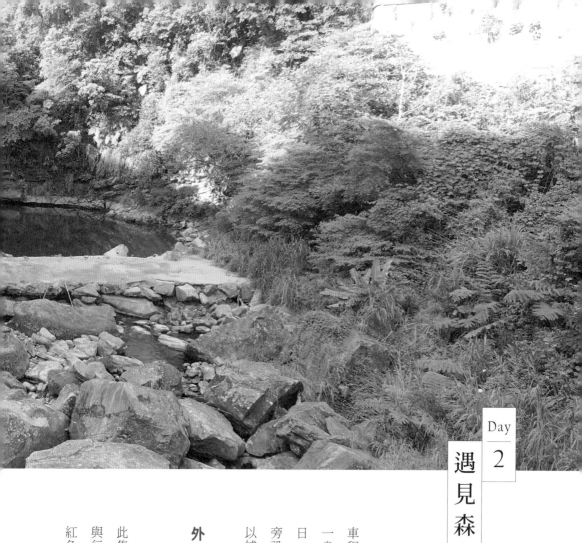

<div style="text-align: right">

Day
2 遇見森林的熱鬧與遼闊

第一晚入住距離外按古道入口處約
車程十五分鐘的民宿，用熱熱的水洗去
一身疲憊，也睡了一夜好眠。健行第二
日，一大早搭車抵達外按古道，入口一
旁設有停車場、廁所、也有便利商店可
以補給。

外按古道搶眼的指標紅色吊橋

天氣晴朗無雲，許多單車族也在
此集合蓄勢待發，採購完當天的早午餐
與行動糧，我們踏上外按古道指標性的
紅色吊橋，此路段又被稱為「淡蘭古道

</div>

石碇段」，是一段適合闔家大小休閒散步的平緩步道，吊橋橫跨石碇溪，遙想百年前，船隻會經由此處到石碇老街貿易。古道的前半段路面鋪著整整齊齊的花崗岩，抬頭即可看見高聳入天的國道五號，沿著石階繼續往下走，會遇到一個寬敞的觀景平臺，在此處左轉，往溪的方向走，直到腳下的路在不知不覺間變成碎石路，頭頂上也漸漸長出茂密遮陰的深綠色，我們再次感到被大自然環繞的清幽。

走在溪水旁，即使在夏季也很涼爽。在視野漸漸從森林轉為開闊之際，眼前看到的便是著名的「石頭公」，一顆偌大如山的石頭座落在溪中，被源源不絕的流水擁抱著，氣勢浩大、剛毅沉穩，像極了家中擺放的開運流水石，天然巨大版。

石碇早期為水陸轉運站

離開外按古道後，我們沿著地圖指標，穿過石碇聚落，石碇這個名稱的由來，據說是早年溪中巨石眾多。早期的茶葉交易主要就集中在集順廟與石碇國小前的廟埕廣場，此區被稱為西街，當時吸引了各地茶農前來貿易，車水馬龍的盛況，傳聞還時常讓石碇國小的學生都進不去校門呢。但石碇西街因為腹地小，很快便有人開始往東街居住，帶動了東街的發展，形成了小街市很熱鬧，日用百貨樣樣都有，周邊南來北往的人都會在此聚集。石碇最早期為大菁、茶葉、樟腦等產業的交易的水陸轉運站，後來河道淤積，水運不再能夠抵達石碇，此段由水運轉為陸運，一九二〇年

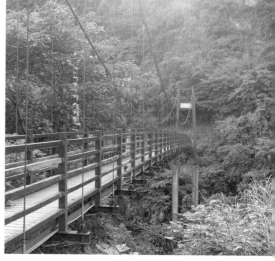

煤礦開始興盛，至今還能看到當時專門用來運煤的橋，這段興盛帶來了眾多服務與商業的發展，但也隨著一九八〇年後此區漸漸沒落的煤礦業一起進入蕭條。

沿著石碇國小旁的小徑踏上烏塗溪步道，烏塗由來一說是因煤層外露造成溪水污濁，臺語發音「黑土」。石板步道沿著烏塗溪左岸而行，約兩公里長，親山近水，沿途多竹林、平緩易行、老少咸宜，隨處可見到充滿古色的遺跡，如老校、老樹、老橋、古厝、摸乳巷和鼎鼎大名的大板根，不免令人想從中窺探當年的往日風華。除此之外，還有豐富的生態系，沿途可欣賞溪哥、苦花、馬口魚、石斑、吳郭魚和竹篙頭等魚類，也有機會看到臺灣藍鵲、白鷺鷥和紅蜻蜓，每一景一物都有不同意境的幽情。

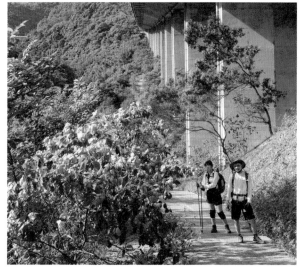 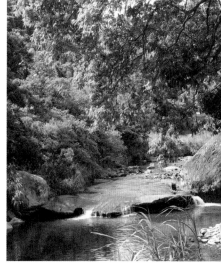

4 3 2 1

1｜外按古道指標性的紅色吊橋。

2｜寬敞的觀景平臺。

3｜石碇著名的「石頭公」。

4｜走在溪水旁及國道五號高架道路下，即使在夏季也很涼爽。

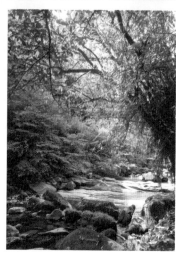

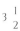
3
 1
 2

1 | 沿著石碇國
小旁的小徑
踏上烏塗溪
步道。

2 | 石板步道沿
著烏塗溪左
岸而行，親
山近水，平
緩易行。

3 | 步道中鼎鼎
大名的大板
根。

四分子古道可見到煤礦遺址

走出烏塗溪步道後，我們經過村落與一段公路，抵達四分子古道。

地名源於先民開墾時，分為四股開墾，故稱為「四分子」，是昔日臺松煤礦運煤的輕便車用道路，因煤礦的枯竭而荒廢，今日走在古道上，仍可見到煤礦遺址、駁坎等遺跡，若往月扇湖探索，可見到綿延三百公尺月扇湖大岩壁，極其壯觀。除此之外，古道充滿了原始的綠意盎然，蕨類、姑婆芋、臺灣馬藍等植物相互依靠與守護，也令人不禁讚嘆大自然豐沛的生命力。

從四分子古道終點，循著產業道路繼續走不到一公里，即可接到獵狸尖步道石碇端登山口，又稱鯪鯉尖，是穿山甲臺語之音譯。獵狸尖山也稱為「樹梅嶺山」，

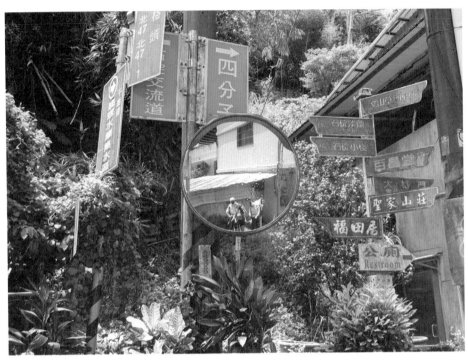

地名源於先民開墾時，分為四股開墾，故稱為「四分子」。

山頂海拔七〇五公尺，據說早期有許多穿山甲棲息於此區，至今因為棲息地破壞而銷聲匿跡。這條步道比起今天走的前兩段更加陡峭一些，後段還有需要拉繩攀爬的部分，但山頂設有觀景平臺，讓我們多了一個往上爬的動力。

進入獵狸尖步道後我們一步一步踩著石階往上走，經過還在整地的梯田，沉浸在滿山的蟬鳴聲中，步道兩旁茂密生長著鳥巢蕨、喜歡森林陰暗處的臺灣桫欏與直聳天際的柳杉，不時還可以看到金蟬脫下來的殼還掛在樹幹上，想起蟬的一生，經歷三、五年的時間生活在黑暗的土裡，在最後一次羽化來到光亮之處，曬乾薄薄的蟬翼飛上樹梢，在短短兩週的夏季完成生命最後的里程。在北美洲有一種蟬，被稱為十七年蟬，他們會在土裡整整十七年，只用最後一個月的時間迎接燦爛的陽光，繁衍後代，然後死去。

四分子古道終點，可接到獵狸尖步道石碇端登山口。

萬物的生命各有自己的形態，以人類有限的視角，許多狀況超乎我們能理解的範疇。以蟬來譬喻，我崇拜他們為耐心大師，往後的日子裡若有焦慮與急躁，就想想蟬。但對蟬來說，一切只不過是生命的循環，多年住在黑暗的地底裡不代表辛苦，短暫的活在樹上交配後就死去，也不算可惜。我們之所以將其拿來做隱喻，是因為人類的思維裡認定了黑暗是負面，陽光是正面，我們的世界充滿二元對立論，情緒與狀態都必須貼上好與壞的標籤，例如悲傷是壞、憤怒是壞，因為有很多我們認為「不好」的狀況，所以想逃避、抗拒，印度靈性大師薩古魯說：「人之所以不快樂，是因為我們面對生命的不情願。」我們不情願面對挑戰、不情願接納正在經歷的過程。然而蟬不會，蟬不卑不亢，蟬接受，順其自然發展，季節到了，使命就完成了。

想到這我明白了，世間任何人事物都沒有絕對的黑白，感受取決於我們看待的角度，如何面對，如何體會，才是最重要的。一旁的樹葉在風裡搖啊

266

搖，發出沙沙的聲音彷彿在說：

「你終於明白了呀。」

徒步旅行會讓人進入心流的狀態，專注、清晰，我甚至相信「沒有走一段長路無法解開的結」。比爾蓋茲也是這樣做的，每當他遇見需要思考的難題，就會去森林裡散步，一邊走，一邊梳理腦袋裡的想法，許多偉大的點子都是在這樣的狀況下產出的。

獵狸尖平臺遠眺獅公鬐尾山

走著走著，來到了距離觀景臺的最後六百公尺，雖然此路段人煙較稀少，路徑仍算是明顯好走。步行在小徑之間，驚喜地遇見一整片淡蘭古道的標誌，雙扇

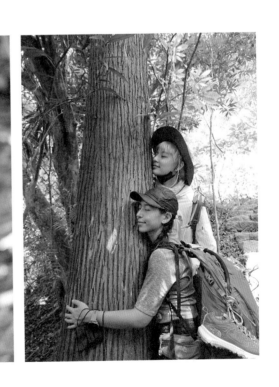

1 ｜古道旁直聳天際的柳杉。
2 ｜金蟬脫下來的殼還掛在樹幹上。

蕨：長柄，頂生葉片，高三十至

七十公分，特徵為葉片重複分裂

成傘狀。雙扇蕨特徵明顯好辨識，

從侏儸紀時代就存在於地球上的

活化石，只分布在臺灣與菲律賓

等亞洲地區，是非常具有代表性

的植物。

終於抵達獵狸尖觀景臺，這

裡有一座圓形木棧平臺，可以眺

望遠方的獅公髻尾山、翡翠水庫

等，視野寬廣無比，令人心曠神

怡。我們一行人躺在木棧板上，

看著藍天上的雲朵聚散。休息放

鬆後，我們繼續前行，步道的另

一端路面鋪成平坦的石階，大約

只有一百三十階，連接產業道路，

許多來郊遊的人會從這端上山，

比起石碇端顯得更加平易近人。

3 2 1

1 ｜喜歡森林陰暗處的臺灣杪欏。
2 ｜步道兩旁茂密生長著崖薑蕨。
3 ｜順著指標前行，可於獵狸尖觀景臺休憩片刻。

到了山腳下再走約三十分鐘
就到了坪林市區，我們在此向店
家買了冷泡茶，在山區走了一整
天，回到文明世界的感覺很是不
真實與突兀。今日已轉型觀
交易的重要聚落。坪林亦是淡蘭南路
光的坪林老街，沿著當地人信仰
中心保坪宮延伸約兩百公尺。保
坪宮舊廟建於一八六二年，移民
為求渡海平安，主祀能指引海上
船隻航向的玄天上帝，這裡曾是
坪林最繁榮的商業街。如今老街
上的老房子多已改建或翻修，僅
剩老街入口處有兩、三棟閩南式
的石頭瓦厝仍保存古貌。如今沿
街有糊紙店、賣豆腐的小吃攤、
與聞名全臺的坪林包種茶，全都
結合了坪林在地的文化。

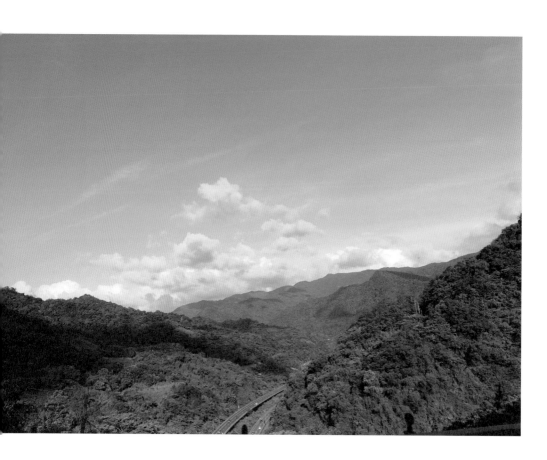

坪林市街重尋人間煙火

　坪林是淡蘭古道南路交易
的重要聚落。早年各山區的先
民會將農作物及茶葉挑至坪林
尾，在保坪宮旁的市集販售，
同時購入茶米油鹽等生活必需
品，再挑回各聚落。在我們現
在熟知的老街附近，可以看到
坪林舊橋，又稱為坪林尾橋，
在一九一○年由日本人建造在
北勢溪上游，根據溪水的水流
速度不同，每根橋墩的方向都
不一樣。曾為臺北市至宜蘭市
必經之橋梁，直到坪林新橋完
成後才功成身退，現在已被政
府納入直轄市定古蹟，且僅供
人與單車通行。

2 ｜ 1

1 ｜ 淡蘭古道沿途一處視野
寬廣的展望點。

2 ｜ 老街附近的坪林舊橋，
橋墩依水流速度變化，
立柱方向皆不同。

一旁有鰱魚堀溪自行車
道，坡度平緩，適合闔家大小
的假日休閒，可以從坪林茶業
博物館出發，自行車道單程大
概八公里，在鰱魚堀溪上跨溪
來回，溪水清澈見底，隨時都
能看看到大群魚類悠游其中，
沿途有很多樹蔭，隨處可見山
芙蓉、茶園、相思樹、江某、
野薑花、芒草等等多樣植被，
還有豐富的生態，例如白鷺鷥、
翠鳥、苦花、紅面番鴨。除了
很適合騎單車欣賞風景之外，
許多人也會在這健行、垂釣。

在坪林買了些食物後，我
們在金黃色夕陽的護送下，前
往今日住宿營地。

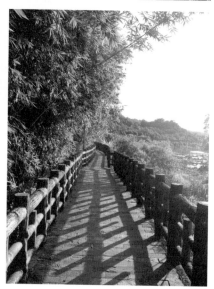

1 | 坪林舊橋與新橋照片。

1
3 2

2 | 鰱魚堀溪自行車道沿溪而建，坡度平緩，適合闔家休閒騎行。

3 | 溪水清澈見底，夜鷺群立覓食。

【⌂ 山村聚落】

石碇

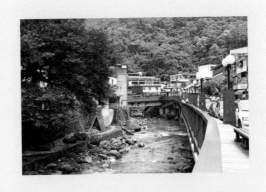

　　石碇西街曾經因茶葉交易而熱鬧非凡，集順廟與石碇國小前廣場都是當時的集散地，石碇茶葉盛況頂峰時，石碇、汐止與竹東同被列為當時臺灣的大茶市；石碇東街則是主要受到礦業的發展而成為人口集中處。石碇最早期為大菁、茶葉、樟腦等產業的交易的水陸轉運站，後來河道淤積，水運無法抵達石碇，此段由水運轉為陸運，同時煤礦業自一九二〇開始興盛，但煤層儲量厚度僅二十五公分，過度開採後很快的在一九八〇年代即沒落。現在的石碇西街仍然遺留下石頭屋、老樹與舊有的街道形式，成為富有文化內涵的歷史老街。

【⌂ 山村聚落】

坪林

　　坪林是北臺灣著名的茶鄉，早期的坪林老街是茶葉的主要集散地，先民會將茶葉挑至此處，在祀奉北極玄天上帝的保坪宮旁販售，漸漸發展成集市。迄今坪林老街仍瀰漫著濃厚的茶香，可說是坪林發展史的最佳見證。

遇見森林的熱鬧與遼闊

九芎坑山
598M

獅公鬃尾山
840M

碇大崙
31M

坪林交流道

樟栝坑山
881M

石磳派出所

保安宮

往宜蘭

路線規劃－深坑 ↓ 石碇 ↓ 坪林 ↓ 石磳

起登點－石碇 (25.0061, 121.65163)

全　程－約三十公里

所需時間－約一天

海　拔－七～七〇六公尺

高度落差－約七百公尺

林興居古厝
194m

坪林親水公園
170m

石磳保安宮
260m

石磳派出所
356m

一般道路/自行車道/鱷魚堀溪觀魚步道 11.7K

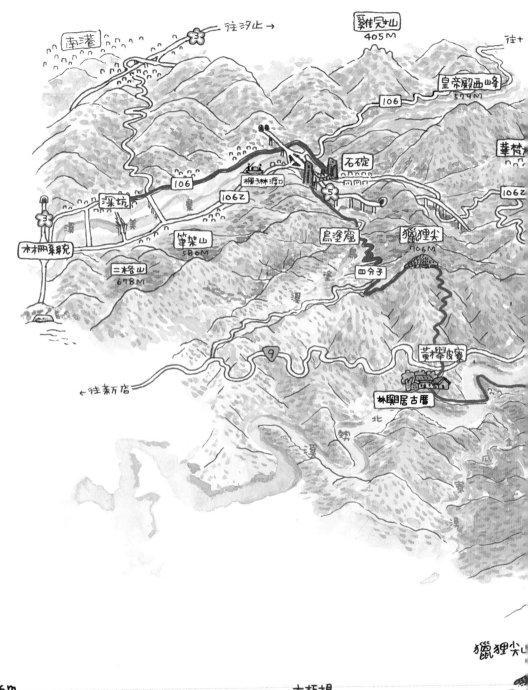

往汐止 →

南港

雞冠山
405M

皇帝殿西峰
579M

華梵

106

106

石碇

106乙

深坑

楓子林渡口

106乙

5

烏塗窟

獵狸尖
706M

106

景美

筆架山
580M

四分子

二格山
678M

黃棒皮寮

9

← 往新店

林興居古厝

勢溪

北

寶溪

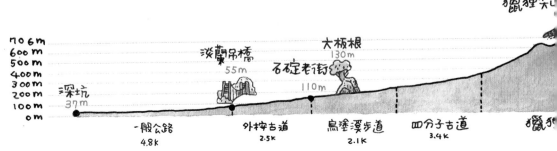

獵狸尖山

706m
600m
500m
400m
300m
200m
100m
0m

淡蘭吊橋
55m

大板根
130m

石碇老街

110m

深坑
37m

一般公路
4.8k

外按古道
2.5k

烏塗溪步道
2.1k

四分子古道
3.4k

獵狸

在終點等待的海闊天空

　　甦醒於石磹近郊綠意環繞的營地，依山傍水，與石磹溪為伴，位處翡翠水庫上游的水源保護區，總是清淨涼爽，又緊鄰淡蘭古道山徑：石磹碧湖保線路段，是戲水、露營、釣魚的好去處。我們面對山林做了晨間瑜伽與冥想，感受歲月靜好，非常富足地開啟今日的路途。

　　石磹碧湖保線路，由石磹至碧湖，被北宜公路切成兩段，前段由石磹派出所附近山壁小徑進入，早期是供台電人員保養山區高壓電塔的保線路，沿途路面寬大，路徑兩側可見蕨類與

多元的原生植物，也有昔日的茶園梯田。我們從綠野山林營地的後側進入碧湖路段，此段山徑樣貌原始，前半段坡度較陡，但沿路皆有遮蔽，置身其中與森林為伍，頗有探險意境。石磊為碧湖到四堵之間唯一的聚落，位於翡翠水庫上游集水區，周遭溪流清澈，許多居民亦以經營茶園為生，在聚落中有一座土埆厝老屋，土埆厝為臺灣傳統房屋的建築方式，土埆指的是未經窯燒的泥磚，原材料是泥土再摻入稻稈夯實，由於泥土不易吸、散熱，所以土埆厝的優點是冬暖夏涼。與經過窯燒的磚頭相比，土埆遇水容易龜裂破損，因此土埆厝最怕淹水。

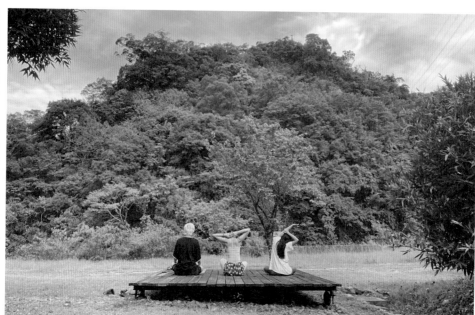

3　1　1│面對山林做了晨間瑜伽與冥想，感受歲月靜好。
4　2　2│石磲碧湖保線路，由石磲至碧湖，沿途皆有雙扇蕨指標。
　　　3│石磲碧湖保線路段，是戲水、露營、釣魚的好去處。
　　　4│四堵古道指標。

南路唯一的淡蘭古道石柱：四堵古道石柱

步道再次回到北宜公路，從碧湖二橋旁走一段柏油路上坡，右轉見到一片空地，空地旁有一座碧湖宮，繼續向內走，沿著一旁廢棄民宅的石階，即可接到四堵古道。

四堵古道於一八八五年時被劉銘傳闢為官道，路徑清晰，沿途可見茂密的柳杉林，也會經過四堵溪合流處，水質清澈，優美如世外桃源，其中立於溯溪點旁，有一座刻有淡蘭古道雙扇蕨標誌的石柱，上面刻著由書法家周良敦撰寫的「四堵古道」，這是南路目前唯一的淡蘭古道石柱，其餘九座分別散落在北路和中路，石柱被整片翠綠包圍環繞，一旁溪流潺潺，風景詩情畫意，經過不妨合影留念。

四堵古道與保線道重疊，沿途岔路皆有路牌，我們一路往石牌縣界公園的方向前進，途中數度跨過溪水，陽光穿過葉片的縫隙，灑在水面與溪蝦魚群形成美麗的倒影，我們也在此小歇、抓蝦、脫下鞋泡泡腳，在一片清幽又沁涼的景色中洗滌身心。

2 | 1

1 | 由書法家周良敦刻畫撰寫的「四堵古道」，這是南路目前唯一的淡蘭古道石柱。
2 | 四堵古道與保線道重疊，一路往石牌縣界公園方向前進。

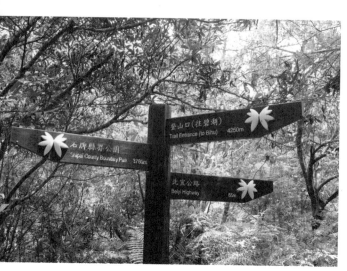

石牌縣界公園遠眺龜山島

繼續往前行，穿過臺九線五十二點五五公里處再入山徑，來到四堵苗圃，位於新北與宜蘭交界，海拔約五百公尺，全長約一點四公里，為近年新規劃的生態路段，平坦好走，來回不到一個小時就可走完，沿途可見大片柳杉，是早期臺灣造林最主要的樹種；除此之外，此區設有高達五十公頃的苗圃培育樹苗，已成功復育二十多種喬、灌木和許多珍稀保育類植物，其中臺灣油杉、牛樟及烏來杜鵑是四堵苗圃的「三寶」，尤其是臺灣油杉，目前全臺僅存約一千棵。

四堵苗圃步道連接石牌縣界公園停車場，一旁立著北宜公路殉職紀念碑，紀念當時為建造這條道路失去生命的工人們。從林道走出來的瞬間，用海闊天空來形容一點也不為過，這裡是北宜公路的最高點，可以眺望龜山島、太

2 1 1｜沿途溪水清澈見底，可見溪蝦悠游其中。
　　2｜四堵苗圃步道為生態步道，步道中林相豐富。

平洋與蘭陽平原。晴朗的藍天襯著充滿熱帶風
情的椰子樹，聳立在「頭城鎮」路牌旁，繡球
花群在一旁綻放著鮮艷，霎那間還以為自己來
到了某個遺世獨立的南洋小島。

淡蘭古道南路最後一段古道：跑馬古道

接著從刻著「金面大觀」的石牌往下走，
進入三日健行的最後一段路：跑馬古道。此古
道是先民進出礁溪，搬運貨物或軍隊巡邏、運
輸補給的重要道路。此路段地處低海拔山區，
夏季有颱風的豐沛雨量，冬季也有東北季風的
陰雨綿綿，加上猴洞坑溪流經，潮濕溫暖的環
境孕育了種類豐富多元的生態。一段木棧道階
梯下坡後，接著是一段車輛可通行的蜿蜒公路，
經過供食攤商，再次進入林蔭，踩著碎石路來
到水泥橋，越過猴洞坑溪，橋旁上游處有清澈
冰涼的淺潭，一側的巨石刻著「跑馬古道」四

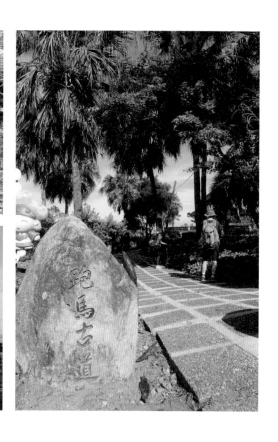

字，此石被稱為「跑馬勒石」。猴洞坑溪溪水由山谷溪流聚集而成，據說早期有猴群住在此處，因而留下了「猴洞坑」這個名字。

行走在竹林夾道之間，經過一處昔日的礦場遺跡，以前這裡開採黑鉛礦，但因分布範圍狹小品質不佳，最後不符經濟效益而沒落關閉。接下來遇見一座山神廟，與整趟淡蘭古道沿路經過的廟宇不同，此廟特別小，早期只由簡單的石板搭設，今日多了遮風避雨的鐵皮屋頂。經歷日治時期嚴密控制宗教祭拜活動，才化其名為山神廟。自一九二九年搭設以來在古道上守護著這片土地，保佑著早期伐木及採礦的工人。

路徑繞著山腰形成一條綠色長廊，一路與龜山島相望，景色開闊優美。到了玉龍居登山休息站，也代表這趟徒步旅行來到尾聲。我們用水龍頭沁涼的冰水擦擦肩頸、洗洗臉，踏著疲倦卻心滿意足的腳步，終於抵達跑馬古道南出入口處，這裡有一個模仿早期搬運的圓枕木和拖運的木馬意象，請遇見的山友幫我們在大大的「跑馬古道」前合照，作為

4 2 1
5 3

1 | 步道制高點，有一巨石刻有
「跑馬古道」。

2 | 一九二九年以石板搭設之山神
廟，護祐來往民眾。

3 | 路徑繞著山腰形成一條綠色長
廊，一路與龜山島相望。

4 | 來到玉龍居登山休息站，也代
表徒步旅行來到尾聲。

5 | 在「跑馬古道」前合照，畫下
三日健行旅程的完美句點。

這趟旅程的完美句點。接近夕陽的時刻，天色漸暗，我們搭上車卸下背包，順利完成了三天的健行，每一段路都有著不同的景色與感受，豐富的自然饗宴與歷史遺跡，步行於荒野與聚落之間的人文溫度，時時刻刻都是嶄新的探索。

只要有心追尋，
古道終有一天會重見天日

回家後，整理紀錄時閱讀到一篇發表於二○○五年的網誌：「近年來，石碇、坪林地方文史人士紛紛推出「尋找淡蘭古道」的活動，試圖尋找出已消失的淡蘭古道。日治時期日本人雖然循著前清時代的淡蘭古道舊跡，開闢成可供汽車行駛的公路，但汽車必須行駛於較平緩的道路，因此勢必無法完全遵循舊日的古道路線。由此可推論，舊路依然存在，只是隱沒於山林，被人所遺忘而已。只要有心追尋，古道終有一天會重見天日。」

只要有心追尋，古道中有一天會重見天日。看著這段話我全身起了雞皮疙瘩，在十六年後的今日，二○二一年夏

【🏠 山村聚落】

礁溪

考古資料顯示礁溪地區在臺灣史前時期已有人類在此活動。一六二六年，西班牙人占領臺灣北部。設立淡水省、哆囉滿省、噶瑪蘭省三個行省區，其中噶瑪蘭省即位於蘭陽平原。直至清朝時期，先民「由淡入蘭」，礁溪街上市集貿易熱絡，周遭山區開始栽種茶葉。礁溪溫泉是臺灣少見的平地溫泉，屬於碳酸氫鈉泉，泉色清無臭，而此地的泡湯文化則是從日治時期開始發展，漸漸成為今日聞名全臺的溫泉城鎮。

3 2 1

1 | 踏著淡蘭古道南路修復的軌跡，彷彿穿梭重回舊時質樸的淡蘭古道。
2 | 古道一直在那，從未真正消失過。
3 | 只要有心追尋，古道終能重見天日。如雙扇蕨一般，從未離開。

季，我與夥伴踏著修復的軌跡，完成了整段淡蘭古道南路健行：它曾經歷開墾、繁榮、乘載著南來北往絡繹不絕的商人與旅客；在時代的變遷下漸漸蕭條、沒落、被遺忘。但即使隱身於雜草叢之中，古道一直在那，從未真正消失過。

你準備好，踏上屬於你的百年茶聖之路了嗎？

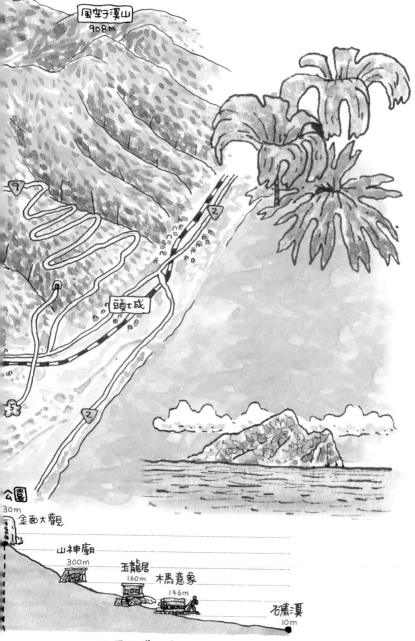

在終點等待的海闊天空

路線規劃 = 石磻 → 碧湖 → 礁溪

起登點 = 石磻（24.89323, 121.73435）

全　　程 = 約二十二點五公里

所需時間 = 約一天

海　　拔 = 十～五三〇公尺

高度落差 = 約五二〇公尺

風空子溪山
908m

頭七成

金面大觀
公園
30m

山神廟
300m

玉龍居
160m

木馬意象
146m

石磻溪
10m

跑馬古道 9.2k

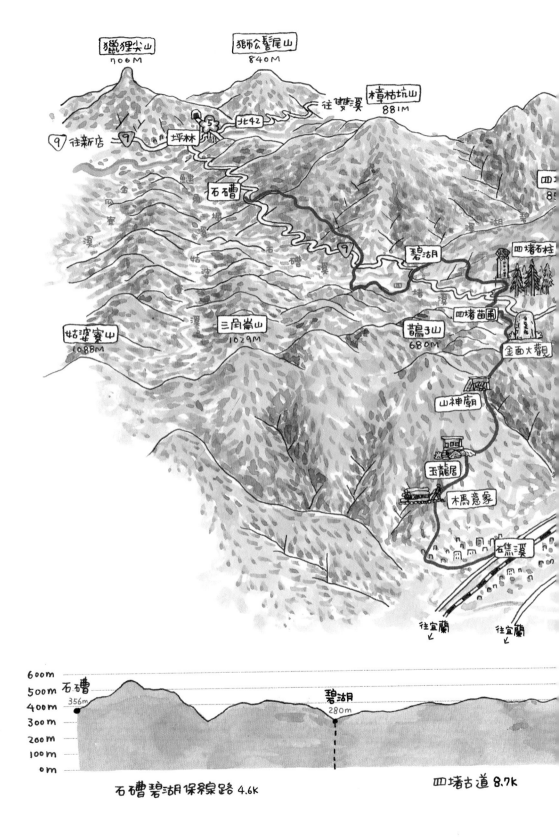

獵狸尖山
706M

獅公鬃尾山
840M

往雙溪

楒枯坑山
881M

北42

往新店

坪林

石㪩

碧湖

四堵石柱

姑婆寮山
1088M

三堵嶺山
1029M

四堵苗圃

鵲子山
680M

金面大觀

山神廟

玉龍居

木馬意象

石
溪

往宜蘭

往宜蘭

600m
500m 石㪩
400m 356m
300m
200m
100m
0m

碧湖
280m

石㪩碧湖保線路 4.6k

四堵古道 8.7k

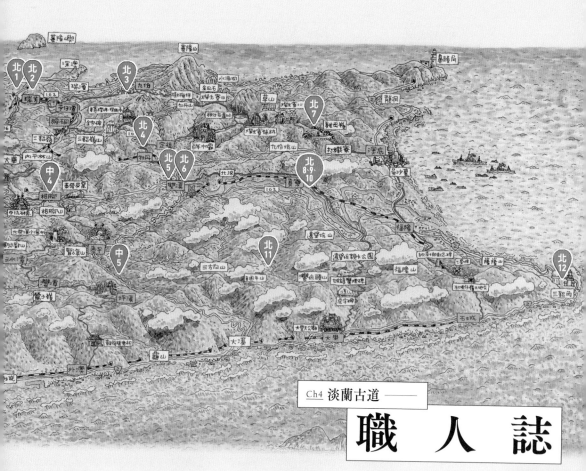

Ch4 淡蘭古道

職 人 誌

北 9 貢寮
狸和禾小穀倉

北 7 貢寮
遇見雞母嶺

北 5 雙溪
注腳雙溪工作室

北 3 瑞芳
九份金礦博物館

北 1 瑞芳
新村芳書院

北 10 貢寮
注腳貢寮文史
工作室

北 8 貢寮
貢寮街有機
書店

北 6 雙溪
翫雙溪書苑

北 4 牡丹
古趣咖啡屋

北 2 瑞芳
瑞芳柑仔店

南3 石碇
螢火蟲書屋

南1 深坑
炮子崙農夫
市集

南4 坪林
坪感覺

南2 石碇
HA SOCK 襪
子娃娃專賣店

南5 坪林
林興居

中4 雙溪
柑腳驛站

南5 雙溪
阿丹姐無菜單
料理

中1 暖暖
左下角工作室

中2 平溪
新平溪煤礦

中3 平溪
天燈園

北11 貢寮
田邊聊寮

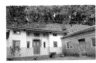

北12 貢寮
馬崗街27號
咖啡小館

淡蘭古道北路

◎ 瑞芳

溫柔而堅定的前進力量

新村芳書院

帶路職人＝施岑宜

職人特色＝小鎮辦學、文藝復興

聚落＝瑞芳

地址＝新北市瑞芳區瑞芳街37號

FB＝新村芳書院

服務項目＝息書房、好事學田旅宿、悅能建築空間
　　　　　研究室

推薦古道＝琉瑯路觀光步道

曾是淡蘭古道上人來人往熱鬧繁華的瑞芳街與逢甲路，隨著市區發展重心轉移到火車站的另一側而逐漸沉寂，靜謐的巷弄間散發著閒適的氛圍及老味道，幾間門面一看就有悠久歷史的老店仍點綴著等待新的機會。居住在水湳洞的岑宜機緣下取得位在火車站瑞芳街旁第一排已歇業的「村芳貨運行」，原本的舊辦公室與倉庫經歷兩年的設計與整建，七十幾坪的空間規劃成息書房與好事學田旅宿兩個部分。每周三的下午書院會舉辦茶會，在地人、旅人與友人齊聚，希望透過分享與交流的過程，讓人

290

與人之間透過閱讀的激盪，一起為瑞芳的未來尋找新的畫面。

旅宿的過程其實可以很接地氣，好事學田旅宿希望帶給入住的旅人一種內涵，「讓來瑞芳觀光的人，不只看到瑞芳的風景，也不只看到新村芳而已，而是跟瑞芳有生命經驗的連結。」走過悠久歲月的瑞芳，除了大家熟悉的礦業文化，也是臺灣早期種茶製茶的重要產區，位處基隆河運最上游的口岸路網四通八達，來自四方的先民在此安居立命，看盡歲月風華的起起伏伏，當年瑞芳神社前的石燈籠仍有一座保存完好立在火車站出口，呼喚著往來行旅瑞芳曾經的過往歲月。

1 | 緊鄰瑞芳車站小巷內的書院除了火車通過時的鐵軌聲平時幽靜典雅。
2 | 新村芳書院同時具備多元的空間功能。
3 | 書院藏書豐富，定期的茶會激盪出對瑞芳新的想像與行動力。
4 | 書院附設精緻典雅的合法民宿與公共空間。

瑞芳

翻轉地方的明日之星

瑞芳柑仔店

帶路職人＝陳世偉

職人特色＝旅遊客廳

聚落＝瑞芳

地址＝新北市瑞芳區瑞芳街45號

FB＝瑞芳柑仔店・瑞芳旅遊客廳

服務項目＝遊客休憩、特色伴手禮

推薦古道＝琉瑯路觀光步道

走出瑞芳後火車站，目光馬上被這棟建於一九五七年的瑞芳鎮民眾服務社所吸引，歷經時代的變遷，曾經黨國一家的歲月在這棟建築物留下獨特的印記，如今已華麗轉身，化身為瑞芳柑仔店。瑞芳柑仔店是瑞芳老街協會策劃的在地品牌，並以瑞芳旅遊客廳的經營形式，對外可提供遊客休憩，對內希望凝聚老街居民與喜愛老街的年輕朋友，一起活化瑞芳老街的老味道，讓瑞芳老街有個舒適的落腳處。瑞芳旅遊客廳二樓規劃有旅遊客廳、創生講堂、DIY手作教室、伴手禮區及讀冊區，三樓規劃有瑞芳鐵道露臺、藝文展間、演唱區，其中

「烏金歲月」展示區透過老照片呈現瑞芳近代煤礦礦業的精采發展歷程，非常值得仔細欣賞。

這裡有一樣非常獨特的伴手禮是由老街居民手工所繪製的「玻璃瓶燈」，呈現礦坑中「平安燈」的文化意象，將祝福平安的心意傳遞給每一位來到瑞芳的遊人，每一盞燈都獨一無二，是別具意義的伴手禮。因為礦業而興起的瑞芳老街有幾棟老建築一定要拜訪，分別是位於瑞芳街的瑞芳旅社，逢甲路上的廖建芳古厝以及曾經叱吒風雲瑞三礦業李建興家族的義方商行，這幾棟建築物相距不遠，分別代表著瑞芳過往不同的產業風貌，如今雖然大門深鎖，但仍能感受當年繁花似錦的氛圍。

📍 瑞芳

高手在民間
九份金礦博物館

帶路職人｜曾建文、曾譯嫻
職人特色｜金礦職人
聚落｜瑞芳
地址｜新北市瑞芳區頌德里石碑巷66號
FB｜九份金礦博物館真的沒有大金塊
　　　只有老礦工的真心
服務項目｜遊程規劃、預約解說導覽
推薦古道｜小粗坑古道、樹梅坪古道

由瑞芳出發沿著琉瑯路觀光步道來到九份的五番坑，順著老街輕便路前行就能看到位於路旁下方的「九份金礦博物館」，博物館成立於一九九二年，由已故的礦工曾水池先生以一己之力將祖產改建而成，現在由兒子曾建文與孫女曾譯嫻經營。這座博物館完整保留九份開採金礦時期的各種礦工文物，不論是採礦工具、金礦原礦、煉金設備一應俱全，最大件的收藏品有以前運送礦石用的輕便車與鐵道，最小件的收藏品有礦工下礦坑保命用的礦火燈，

294

都是見證九份黃金歲月的骨董珍品。

來到博物館二樓的黃金原礦區，陳列了一千多件老館長用心收集自金瓜石、牡丹與九份各個礦坑中的各種金礦原礦讓人嘆為觀止。

博物館最珍貴的地方是設置了金礦教室，將博物館收藏的各種煉金設備直接現場操作，還原當年九份礦山工法與技術，將含金的礦石以人力搗碎、研磨，再藉由淘洗、水銀吸附金礦、蒸餾提取純金等步驟，完整呈現當年礦工從金礦原石提煉黃金的每一個步驟，淘金不是夢，真的做得到！博物館除了豐富的館藏，還推出超在地的九份導覽行程，走訪百年礦場及山城巡禮，獨特的夜遊行程，更是不能錯過。

1 | 位於五番坑附近的博物館是九份最值得一遊的寶庫。
2 | 曾館長示範英國製以電土滴水產生乙炔氣體作為燃料的礦火燈。
3 | 博物館重現從採礦到淘金的完整過程。
4 | 珍貴的老照片呈現金礦山往日的風采。

○
牡丹

古趣咖啡屋

隱身山村的慢磨咖啡

帶路職人｜吳孟修

職人特色｜環保藝術創作

聚落｜牡丹

地址｜新北市雙溪區牡丹里一四一號

FB｜古趣咖啡屋

服務項目｜慢磨咖啡、特色簡餐、預約解說導覽

推薦古道｜金字碑古道、燦光寮古道、貂山古道

群山環繞小橋流水的牡丹是一個美麗純樸的小山村，曾經擔任製作人的吳孟修二〇一四年從臺中搬回牡丹老家，記得當時整個牡丹的商店就只有一間位於火車站前鐵道旁的「蘭香小吃店」與老街上的雜貨店，喜愛慢磨咖啡的他就在小吃店旁開了這間「古趣咖啡屋」，偶而到訪牡丹的遊人可以坐下來喝杯咖啡小憩片刻，屋裡的陳設主要是兒子收藏的骨董玩物與自己四處回收的舊物以巧思創作而成的藝術品。隨著走訪淡蘭古道來到牡丹的遊人越來越多，「古趣咖啡屋」成為提供往來淡蘭古道的

296

朋友們一個非常貼心的服務據點，不論是預約解說導覽、簡餐、冷熱飲、零嘴點心應有盡有。

六〇年代礦業興盛，牡丹曾經繁華一時，七〇年代隨著礦業結束而人口逐漸外移，牡丹幾乎遺忘於世人，近幾年隨著淡蘭古道登山遊憩的風潮興起，加上日治時期所建舊三貂嶺隧道與三瓜子隧道重新啟用為自行車道，串聯猴硐、三貂嶺與牡丹的遊憩動線形成，陸續有年輕人返鄉創業，為牡丹這小山村又增添了活力，老街幾家新店開幕，有美麗壁畫的「雲水聚杯」可以點杯山藥奶昔，兔耳絲烘焙可以預購各種手作麵包及獨特調製的果醬，好山好水的牡丹這小山村成為遊人最難忘的桃花源。

2 1
3
4

1｜位於車站前的咖啡屋是提供往來淡蘭古道的朋友認識牡丹的窗口。
2｜咖啡屋內各式淡蘭古道商品與精裝指南都有販售。
3｜咖啡屋提供各種餐點、飲品與點心滿足遊客的補給需求。
4｜老街上幾間不同特色的小店非常值得走訪。

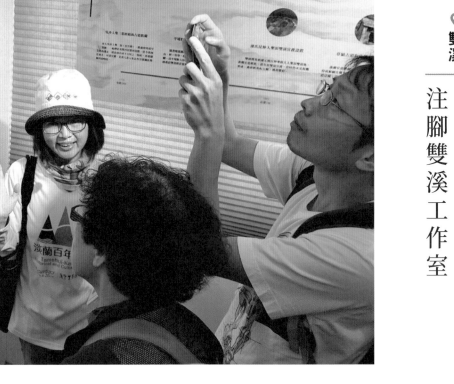

📍 雙溪

深入百年淡蘭的生活感動

注腳雙溪工作室

帶路職人＝簡淑慧
職人特色＝文史工作者
聚落＝雙溪
地址＝新北市雙溪區泰昌街二十七號
FB＝注腳雙溪
服務項目＝遊程規劃、預約解說導覽、預約風味餐
推薦古道＝金字碑古道

雙溪為昔日淡蘭古道上重要的中繼站，悠久的歲月留下古老的廟宇與教堂，自古文風鼎盛，保有貂山吟社傳承至今。來到河旁的渡船口舊址看著清澈的溪水，在北宜鐵路開通之前這裡是雙溪最繁忙的進出門戶，渡口旁精緻的石砌老宅見證當年的繁華，老街上的林益和堂創建於清同治十三年（西元一八七四年），是由林燦廷中醫師在雙溪所成立的第一個中藥鋪，走進巴洛克建築的中藥鋪，聽第三代掌門人娓娓述說雙溪老故事，有如店裡的中藥橄欖般有著甘甜的滋味。

淑慧以雙溪家鄉做論文，深度盤點雙溪，回鄉成立注腳雙溪工作室，並扛起新北市綠色生活協會理事長一職，將食農教育與生態旅行理念付諸行動，希望能將雙溪的老味道與生活文化分享給大家。淑慧企劃的淡蘭古道地方風土創生，直接支持認真的在地小農、小店，為參加行程的旅人準備餐點時，順手打出雙溪好食材，依時令烹調成獨門美食。每當登山客在淡蘭古道上打開注腳雙溪出品的「淡蘭古道飯包」，總是驚呼色香味俱全。跟著淑慧漫遊雙溪與淡蘭古道，絕對可以帶給你最優雅、樂活的旅行體驗。

2
　　　1
4
3

1｜淑慧的導覽介紹非常生動有趣又專業。
2｜老街上的林益和堂就是雙溪的活歷史非常值得探訪。
3｜結合雙溪在地小農推出的食農遊程非常受到歡迎。
4｜淑慧結合各種花草與茶推出精緻的輕食餐點。

雙溪

甍雙溪書苑

創生正能量的獨立書店

帶路職人｜杜蘊宸
職人特色｜心靈書苑
聚落｜雙溪
地址｜新北市雙溪區中山路四十九號
FB｜甍雙溪書苑
服務項目｜預約解說導覽、體驗遊程、藝術手作講
　　　　　座、餐飲服務
推薦古道｜蝙蝠山步道

沿著淡蘭古道經過馬偕博士創建的雙溪教會，來到雙甲子歷史的雙溪國小前，你一定要走過校前跨越雙溪河的紅色窄橋，到河對岸的甍（音ㄇㄠˊ）雙溪書苑坐坐，感受雙溪最知性的一面。位處淡蘭中繼站的雙溪自古學風鼎盛，雖然位處偏遠的臺灣東北角，清朝時卻接連出了連日春、江呈輝兩位舉人，而日治時期在地賢達許柱珠等人發起創立的貂山吟會至今仍在運作，讓雙溪與周遭其他的城鎮有著截然不同的氛圍。

成立兩年多的觀雙溪書苑不僅是一家極具特色的獨立書店，更是充滿正能量的心靈殿堂，書苑內的書籍主要以心靈勵志、觀光旅遊、地方人文為主，最特別的是二樓有一間大教室，經常舉辦生態、旅遊、心靈講座及手作藝術類的講座活動，讓旅人來到雙溪不只是遊山玩水，更可以是平衡身心靈的知性之旅。透過旅行的實踐與閱讀的想像兩者相結合，帶給每位來到雙溪的旅人找回思考的樂趣，樂山、樂水之餘，看書喝咖啡並享用觀雙溪書苑精心烹飪的美味田園小農飯，讓每一位遊子找回初心。此外也希望能吸引更多人認識雙溪、常來雙溪，帶給雙溪新的能量，讓百年淡蘭帶入創生的各種機會。

2
3
4
1

1｜觀雙溪書苑門面一片綠意，主人友善健談是往來遊人必訪的休憩據點。
2｜書店內陳設十分典雅非常適合點杯飲料坐下小憩。
3｜書店中販售的書籍都是精挑細選過，充滿正能量的精采好書。
4｜二樓的空間十分適合團體聚會，呼朋引伴剛剛好。

⚲ **貢寮**

往來城鄉的大地工程師

遇見雞母嶺

帶路職人－蕭學苑
職人特色－田野設計師
聚落－貢寮
地址－新北市貢寮區美豐里16鄰雞母嶺街11號
FB－遇見雞母嶺
服務項目－遊程規劃、預約解說導覽、預約風味餐
推薦古道－燦光寮古道、楊廷理（雞母嶺）古道

古道經過九份礦山與位於牡丹溪上游已荒蕪的燦光寮舊聚落後，從南草山的半山腰來到迎向東海的貢寮雞母嶺一路緩降。放眼四周盡是一片翠綠，起伏的丘陵都是茂密的樹林，不過當年這一帶可是到處布滿水梯田。面海的雞母嶺，乾季與雨季的差異非常明顯，先民為了乾季時能提供水田足夠的灌溉用水，在小山谷中一層接著一層以土堤築成蓄水壩，利用雨季時蓄積豐沛的雨水，作為乾季時灌溉之用。古道旁的山谷中不時出現池塘，這些池塘就是蕭學苑大哥家族百年來辛苦以土石築壩所成的蓄

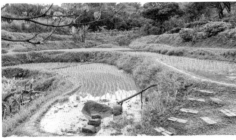

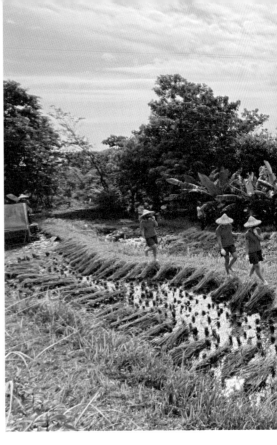

水池，只是土壩上已長滿林木看不出人工修築的痕跡。但穿越土堤以手工打石製成的凹型輸水管線仍在。

雖然阿公留下的水梯田大部分已成為森林，世居於此的蕭學苑大哥仍費心保留住幾塊梯田，一方面讓一旁的豐珠國中小的學生可以每年下田體驗，另一方面希望能保留住自己童年對家鄉地景的記憶。此外蕭大哥也提供預約的體驗活動，分享里山生活美學、體驗農事，以友善環境的方式帶大家認識雞母嶺的生活智慧，不論半日或一日行程都可以客製安排規劃，搭配的在地食材午餐更是美味。

2 | 1
4 | 3

1｜每一年都會舉辦水梯田體驗活動讓學生走進田野。
2｜古道來到雞母嶺一片綠意可見兩旁都是埤塘與樹林。
3｜蕭大哥用心恢復家鄉的水梯田並保持自然的環境。
4｜蕭大哥用心比對古早的空照圖向大家說明雞母嶺的轉變。

⊙ 貢寮

百年老街傳書香
貢寮街有機書店

帶路職人＝盧文鈞
職人特色＝以書籍交換串連在地文化
聚落＝貢寮
地址＝新北市貢寮區貢寮街四十六號
FB＝貢寮街有機書店
服務項目＝預約解說導覽、體驗遊程、藝術手作、
餐飲服務
推薦古道＝草嶺古道

百年歷史的貢寮老街曾經是往來淡蘭的旅人必經之處，也是貨物的集散地，餐館、旅舍、各種店家夾道相連，如今事過境遷不再人聲鼎沸，但老街整體仍保存的相當完整，經常有電視臺劇組前來拍戲取景，街上大部分的房舍都有人居住，六○年代的木製大門獨特而珍貴。

由原本閒置的林榮豐米店修建而成的貢寮街有機書店，創辦的目的是希望透過推廣閱讀帶動起位處偏鄉的貢寮發展，書店裡的藏書非常豐富，很適合點杯咖啡坐在老屋的空間內，看書

一整天或感受老街的生活氛圍。

此外書店也有藝術家駐點，目前由專營雕塑的「月桂樹工作坊」經營管理，提供軟陶、雕塑等手作課程，不定期舉辦的講座與課程更是大受好評，將書店與雕刻工作坊連結，讓來的人不僅可以看書、換書，也可以欣賞精美的雕刻作品或是參加雕刻課程。書店還透過邀請左鄰右舍共同舉辦活動，帶動老街中人們的交流，例如天冷時的暖心市集，以及母親節的暖馨市集，市集最有特色的地方就是這裡的每樣食物都是由在地居民烹煮製作的，濃濃的人情味正是淡蘭百年來不變的味道。

貢寮

友善農業好食材 狸和禾小穀倉

帶路職人｜林紋翠

職人特色｜友善環境的生態農業

聚落｜貢寮

地址｜新北市貢寮區貢寮街48號

服務項目｜農產品販售、特色伴手禮、解說服務

推薦古道｜桃源谷內寮線

位於貢寮老街上的「狸和禾小穀倉」主要是介紹與販售貢寮當地和禾生產班所生產的友善環境稻米及在地蜂農所採集的各種森林蜜，生產班成員的水梯田分布於淡蘭古道沿途的內寮、石壁坑以及遠望坑，行走古道途中巧遇的水牛就是由生產班農家所飼養。百年來多數和禾生產班的農家不曾放棄耕作，傳承家族悠久的生活智慧，友善環境的運作模式也從未改變，也因為他們的持續堅持，貢寮的水梯田是許多珍稀水生動植物的重要庇護所。生產班有十戶農家生產稻米，依田間用肥的方式分為三種商品：田�級，使用少量化肥；穀精級，使用有

2 1
4 3

1 ｜狸和禾小穀倉門
面十分可愛是遊人必
訪的老街熱門景點。
2 ｜深受遊人喜愛的狸
山刺繡，包含各種狸
山的動物可以收集。
3 ｜友善環境種植健
康味美的禾和米。
4 ｜產量有限的森林
蜜，不同樹種風味與
顏色都不一樣，可遇
不可求的搶手貨。

機肥；阿獴級，無外來肥料投入，這三種方式
的生產過程都是友善環境的生態農業。

　　圍繞水梯田四周的茂密森林則是森林蜜的
來源，這裡常見的森林蜜來源有米穗鈴木、鴨
腳木、森氏紅淡比、酸藤、山紅柿及烏桕，每
一種樹所生產的花蜜都有獨特的風味，只是花
期短暫產量有限，每一瓶森林蜜都格外珍貴。

　　「狸和禾小穀倉」由衷希望透過人與自然之間、
山區農家與城鎮居民之間的友善互動，讓水梯
田長久以來所提供的友善農業能維繫貢寮在地
居民交流與活絡經濟。

追尋先民的足跡
注腳貢寮文史工作室

帶路職人－吳杉榮
職人特色－文史轉譯
聚落－貢寮
地址－新北市貢寮區貢寮街二十號
FB－注腳貢寮文史工作室
服務項目－走讀遊程規劃、預約解說導覽
推薦古道－草嶺古道

一走進工作室目光馬上被牆面上美麗的「雄鎮蠻煙碑」的拓本所吸引，擔任過記者四處奔波多年的吳老師二○一八年向同學租下貢寮老街上的老厝，成立注腳貢寮文史工作室，外號三貂吳的吳老師先祖於乾隆中葉來到三貂，是最早定居於三貂並從事開墾的家族，與同樣來自漳州的吳沙家族是親戚關係。吳老師從小就對三貂在地歷史有濃厚的興趣與情感，退休後回到貢寮，開始四處訪談耆老及做田野調查，將口傳歷史留下珍貴的文字紀錄。加上攝影也是老師的一大興趣，

308

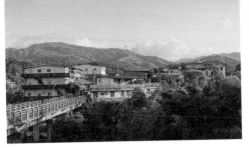

為三貂在地文史留下一幅幅珍貴的照片。

吳老師非常熟悉瑞芳、雙溪與貢寮三地的自然人文地景，並將自己田野調查的成果經由貢寮區公所印製為「新北市貢寮區古道地圖」及「新北市貢寮區文化地圖」兩份摺頁。古道地圖中介紹貢寮區六條重要古道，三條屬於淡蘭古道路網，另三條則是聚落間的聯絡道，並記述古道發展過程中的歷史背景，文化地圖則介紹整個三貂區兩百多年來先民拓墾所留下的文化史蹟與重要地景。想來體驗淡蘭古道的朋友可以事先聯繫，不論是半日或全日，吳老師可以針對您的時間需求規劃出最接近地氣的淡蘭古道走讀行程。

2
3
4
1

1｜位於老街的工作室牆面上掛著「雄鎮蠻煙碑」的拓本。
2｜雙溪河畔群山環繞的貢寮老街如今居民依舊生活如常。
3｜每年吳沙祭祀慶典吳老師都參與籌備與聯繫。
4｜吳老師協助貢寮區公所出版的解說摺頁非常實用。

和禾生產班 我們承諾：維護水環境健康，能讓作物也照顧生物。

貢寮

聊聊百年水梯田
田邊聊寮

帶路職人｜蕭二嫂
職人特色｜百年水梯田里山智慧
聚落｜貢寮
地址｜新北市貢寮區內寮街六十五之二二號
服務項目｜農產品販售、特色伴手禮、餐飲服務
推薦古道｜桃源谷內寮線

位於內寮山上的「田邊聊寮」是一棟仍保有珍貴茅草屋頂的美麗老厝，屋前的山谷可望見層層堆疊的水梯田，百年來世居於此的農民勤勞耕作，犁田的水牛在山谷中四處吃草漫步。

「田邊聊寮」是在地居民蕭家的老厝，一方面提供和禾生產班作為辦理活動的教室與解說站，另一方面在沒有舉辦活動的假日則化身為最受旅人喜愛，可以小憩享用餐飲與購買農產品的小店。這裡提供的餐飲品項不多卻大有內涵，除了「生態綠」公平貿易咖啡、和禾玄米茶、狸山青草茶，最可遇不可求的是帶有特殊香氣的「和禾餅」，此外深受山友喜愛的狸山

小市集，許多限量的精美伴手禮更是自用送禮兩相宜！

來到「田邊聊寮」你可以天南地北閒話家常，也可以靜靜坐在窗前欣賞美麗的內寮山谷，或者透過牆上精美的解說圖卡認識水梯田的神奇知識。位於邊間的農具間有各種農具陳列著，早年以木工雕刻與鐵匠手工打造的器具非常精巧，手作的質感更是讓人讚嘆。細細欣賞構成老厝的每一塊石塊與土磚，古樸紮實的梁柱與緻密茅草，彷彿都訴說著百年來淡蘭的生活樣貌。

1 | 在地蜂農採集的各種樹種的單品森林蜜是可遇不可求的珍貴飲品。
2 | 位於山上的田邊聊寮假日營業可以購買到各種友善環境的農產品。
3 | 各式古樸手作的老農具依舊保存在老厝中供遊人欣賞。
4 | 無毒的蔬果、健康的土雞蛋以及禾和米都是最受歡迎的伴手禮。

1
2
3
4

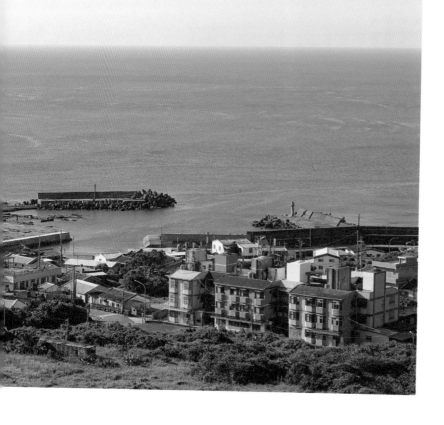

⊙ 貢寮

臺灣最東邊的貓店長咖啡館

馬崗街27號咖啡小館

帶路職人｜游伯軒
職人特色｜里海之美文化體驗
聚落｜貢寮
地址｜新北市貢寮區馬崗街二十七號
FB｜咖啡小館
服務項目｜現煮咖啡、餐飲點心、在地資訊站
推薦古道｜隆嶺古道

咖啡小館創立於二〇一六年的夏天，所在的馬崗漁村位於三貂角燈塔下方海岸旁，雪山山脈的最北端，綿延的海岸線曾是內陸尚未開發前先民往來淡蘭古道的通道。馬崗海邊是生態豐富的廣大潮間帶，獨特的海男海女採集文化仍完好的保留著，出太陽時在海堤邊的馬路上，處處可見曝曬在陽光下採集回來的石花菜。

村子裡居民所居住的石頭屋最早可追溯至清代，門窗設計及防風浪牆特別能抵抗風雨及海浪，蘊含了臺灣東北角獨特的生活文化，並獲得文化資產法登錄為「歷史建築」受到保護。

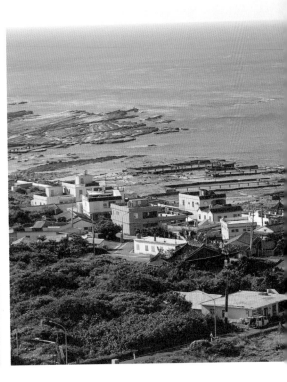

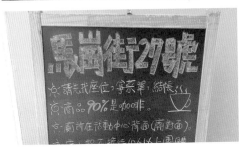

馬崗很小，這間咖啡館更小，就五個座位四隻貓。位於全臺灣最東邊的「馬崗街二十七號咖啡小館」宛若童話故事中的場景，為喜愛大海的遊人提供一個尋夢的國度。若你想更深入認識馬崗，可以追蹤咖啡小館的FB粉絲頁，不定時有精彩的戶外活動可以報名參加，像是咖啡館與守護極東小組共同合作的「馬崗海女助教培訓」課程，以及與三貂角文化發展協會主辦的淨灘活動，參加這些活動讓來馬崗不只是看海，也增加了人情流動的溫暖回憶。

來馬崗看海很方便，從宜蘭礁溪發車的「台灣好行－綠十九公車」及從新北瑞芳發車的「台灣好行－八五六公車」兩班車在馬崗交會，一整天的山海大景等你來體驗。

2 ┃ 1
3
4

1 ┃ 緊鄰大海的馬崗漁村，保有豐富的里海生活文化。
2 ┃ 抵抗風雨的石頭屋是東北角沿海漁村的傳統建築。
3 ┃ 採集自大海中的紅藻要經過七洗七曬的繁瑣手工程序才能製成石花菜。
4 ┃ 精緻迷你的咖啡小館讓人的相處更溫暖。

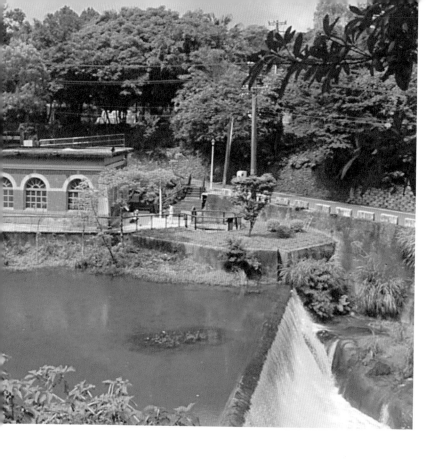

淡蘭古道中路

◉ 暖暖

左下角工作室

凝聚在地的溫暖力量

成立於二○一五年的「左下角工作室」是淡蘭古道二十七個義工隊之一，經常透過舉辦手作步道、舊路踏查與西勢水庫周邊老建築設施導覽活動，邀請社會大眾認識淡蘭古道與暖暖人文歷史，並協助發刊暖暖社區報「走讀暖暖」，期望帶動居民共同守護與認同暖暖。暖暖曾經是基隆河河運的交通樞紐，在清領時期就是臺北府石碇堡轄下重要的城鎮，從暖暖車站循淡蘭古道石柱前行來到工作室附近暖暖街上的安德宮，主祀天上聖母——媽祖，安德宮建於一八○一年是暖暖地區香火鼎盛的廟宇，悠久的歷史見證先民在暖暖兩百多年來的拓墾歷程。

暖東舊道沿途景色十分秀麗，也有許多精

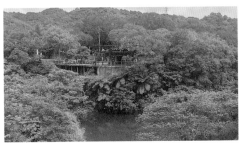

2
3 1
4

1｜水道頭的暖暖溪攔河堰與抽水機房是日治時期由任教於東京帝大的蘇格蘭人巴爾登設計，提供生活用水給基隆港區居民與船舶使用。

2｜位於工作室前方不遠處的安德宮是暖暖老街的宗教信仰中心，香火鼎盛見證百年來暖暖的發展與變遷。

3｜位於工作室後方的暖暖溪右岸有步道連接水道頭，步道設施完善景色優美，可欣賞河床中各種溪水沖刷美麗造型的岩石。

4｜沿步道上溯至水道頭東勢溪與西勢溪匯流處的雙生土地公，廟宇前視野遼闊可欣賞西勢水庫上游集水區翠綠的山林。

彩的文化建築，跟著工作室解說團隊走訪百年歷史英式建築的基隆水道頭幫浦間，全省獨一無二的水源地雙生土地公廟，途中的大菁休閒農場由於所在地理位置終年潮濕多雨、雲霧繚繞，溪流兩旁的森林之下非常適合種植製作藍染的原料「大菁」，在日治時期就是生產染料藍靛外銷的生產基地，農場內保有先民砌石打造的大型菁礐池十分完整珍貴。這幾年左下角工作室協助農場主人王國緯老師推出各種體驗活動，可以預約體驗天然藍染手作樂趣，以及山藥採收與無毒有機的當地食材料理。

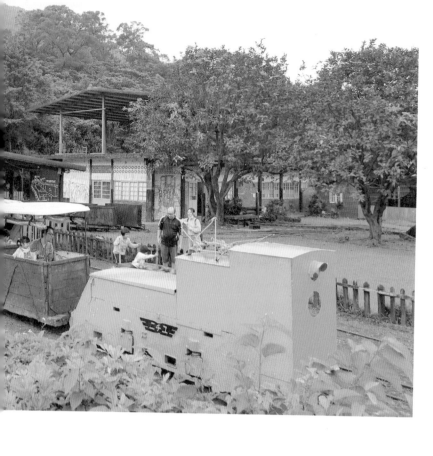

傳承礦山記憶的寶庫
新平溪煤礦博物園區

帶路職人｜龔俊逸、簡嘉宏

職人特色｜煤礦職人

聚落｜平溪

地址｜新北市平溪區新寮里頂寮子五號

FB｜新平溪煤礦博物園區

服務項目｜遊程規劃、解說導覽、風味餐、校外教學

推薦古道｜暖東舊道、五分山登山步道

古道從暖暖沿著暖東舊道翻過嶺頭福德宮後，下到位於五分山山腳的新平溪煤礦園區，新平溪煤礦博物園區是國內目前保存最完善的煤礦礦區，一九六五年臺陽公司創立新平溪煤礦，於一九八五年轉手由龔詠滄先生經營，前後歷經三十二年的煤礦開採於一九九七年終止採礦，並於二〇〇二年轉型為新平溪煤礦博物園區。整個園區完整地保存了煤礦坑、運煤的鐵道系統、礦場周邊附屬設施，最獨特的是復刻當年運煤小火車「獨眼小僧」，如今來到園區的遊客可以搭乘當年運輸煤礦的小火

316

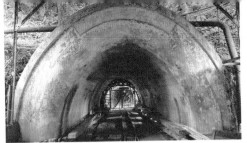

車往來礦坑與卸煤斗，真實感受礦業文化的歷史場景。

　　煤礦開採曾經是淡蘭古道在地最重要的經濟活動，隨著時代變遷如今已轉型以生態樂活為主，如今園區內設置了模擬小型礦坑的探險隧道，遊人戴著採礦工人用的安全帽走進完全漆黑的坡道，坑道內可以聞到濃濃的煤礦味，狹窄幽暗的壓迫感，真的能想像當時工人長期在如此坎坷的環境下工作非常辛苦。每年大約四月中旬到五月中旬是螢火蟲最活躍的時候，入夜時分搭乘「獨眼小僧」小火車穿梭在沒有光害的森林中欣賞螢火蟲飛舞是園區最受歡迎報名秒殺的生態體驗遊程，整個園區綠草如茵環境清幽，非常適合全家人一起前來。

2　1
4　3

1｜新平溪煤礦博物園區。
2｜新平溪煤礦博物園區的主坑道如今仍維持得非常好。
3｜淡蘭古道中路就沿著礦場運煤鐵道而行。
4｜從礦場到卸煤斗之間的步道兩旁環境自然都是螢火蟲的棲地。

平溪

天燈園

人親土親的守護燈塔

帶路職人｜郭聰能
職人特色｜文史工作者
聚落｜平溪
地址｜新北市平溪區石底村公園街十六號
FB｜平溪天燈園
服務項目｜遊程規劃、預約解說導覽
推薦古道｜菁桐古道、東勢格古道

位於基隆河上游河畔的平溪線鐵路，每年元宵佳節的放天燈，總吸引成千上萬的遊人湧進，除此之外，鐵路沿途每個小鎮的自然生態和人文風土也非常值得細細玩味。經歷早期開採煤礦的繁華黑金歲月，這一帶的舊道路網四通八達，往西可經由玉桂嶺通往石碇，往北則經由姜子寮連接汐止，或經過西勢水庫通往暖暖與基隆，走在小鎮巷弄之間，平實的生活中仍能感受到當年繁華歲月留下的底蘊。一趟深入的好旅行是要找對門路的，一定要請到小鎮的居民當導遊，一戶一戶去拜訪流傳百年的常

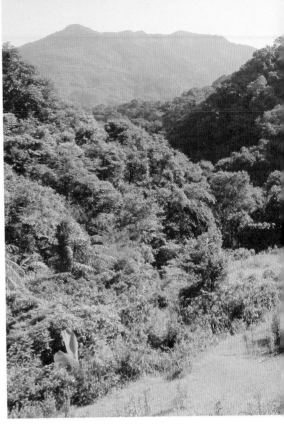

民美食，聽阿公阿嬤說故事。

家族世居於平溪的郭聰能大哥，家門口就是平溪線鐵道，古道熱腸的郭大哥與在地的同好成立平溪文史工作室，認真的紀錄與守護家鄉的各種史蹟與故事，並照顧許多獨居守護著祖厝不願搬離的阿公阿嬤。平溪線沿途每個小鎮都有獨特的景點與故事，透過口條風趣的郭大哥，這個位於雪山山脈尾稜的小山城處處讓人驚喜，奇峰怪嶺的孝子山、慈母峰，保有石磨與大灶的火燒寮石頭厝，宛若仙境的東勢格，讓人眼睛一亮的豔紅鹿子百合。只要事先預約，一場結合在地美食，深入巷子內的精采旅行就可以成行。

1
2
3
4

1｜當年的水梯田如今都
已荒蕪逐漸回歸山林。
2｜平溪一帶許多古道沿
溪而行走起來十分舒暢。
3｜當年礦坑的索道直接
劈開山壁而過。
4｜郭大哥解說以前家家
必備的石磨使用方式與
原理。

品味人生的世外桃源

♀雙溪

柑腳驛站

帶路職人｜王澤松

職人特色｜山城民宿手烘咖啡

聚落｜雙溪

地址｜新北市雙溪區外柑里外柑腳三十九之三號

FB｜柑腳驛站 Plein Soleil Coffee Roasters

服務項目｜民宿、遊程規劃、預約解說導覽、咖
　　　　　啡簡餐

推薦古道｜中坑古道、崩山坑古道

♀雙溪

柑腳驛站

位於雙溪河上游的柑腳曾經盛產煤礦繁榮一時，西側有盤山坑古道與平溪火燒寮相通，西南方有中坑古道可達坪林閣瀨，南側有崩山坑古道連接泰平，當年位於村中的威惠廟前廣場攤商雲集，採買物資、嫁娶迎親的人潮熙熙攘攘。柑腳所產之粗煤品質良好俗稱油炭，可再加工為焦炭，進行加工的泰發炭窯隔著溪水與惠威廟相望，砌石磚造的炭窯雖然早已停爐，

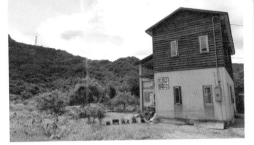

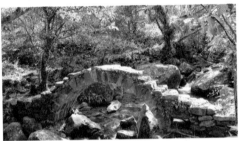

場，鄰近的崩山坑不遠處路旁就有早年的煤礦礦坑，雖已用鐵柵欄封閉，但岩層中的礦坑口仍保存完整。

黑金歲月不再，但自然的環境讓居民生活有如世外桃源般的自在，位於外柑腳的柑腳驛站就是如此美好的後花園，不論是長程縱走淡蘭古道的背包客，還是騎鐵馬四處旅行的玩家，能在群山環繞的柑腳驛站住上一晚都是滿滿幸福，尤其手工烘培的各式咖啡與點心，更是不能錯過的美好饗宴。若你怕人生地不熟，也可以事先預約，由王大哥為你精心安排專屬行程與交通接駁，附近的中坑古道與崩山坑古道都是淡蘭古道中路最精彩的路段，不怕你挑剔，只怕你不來。

阿丹姐 無菜單料理

📍 雙溪

純淨新鮮的在地美味 阿丹姐無菜單料理

帶路職人｜謝雅玲
職人特色｜無菜單料理
聚落｜雙溪
地址｜新北市雙溪區四十五號山腳下
　　　（泰平假日農夫市集）
服務項目｜風味餐
推薦古道｜崩山坑古道、北勢溪古道、虎豹潭古
　　　　　道、樓仔厝古道

　　位於雙泰產業道路中途的泰平壽山宮主祀天上聖母，配祀關聖帝君、福德正神，至今已有一百五十餘年歷史，是在地的主要信仰中心。

　　壽山宮四周古道縱橫，加上鄰近的虎豹潭景色秀麗，假日時前來登山健行的民眾絡繹不絕。

　　隱身於農夫市集中的阿丹姐廚房幾乎全年無休，提供的無菜單料理以在地食材為主，海鮮來自大溪漁港，食材跟隨四季變換，健康美味深受老饕喜愛，用餐時間可謂人聲鼎沸。最接地氣的是吃得喜歡的食材更可以直接向旁邊市

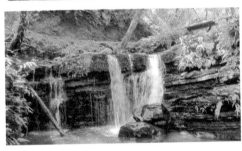

集擺攤的阿公阿嬤購買，都是新鮮現採不用農藥，價廉物美買到賺到。

阿丹姐是傳說中村裡最後一個「坐轎子走古道出嫁」的女人，市集裡就有展示花轎可供欣賞，而先生遇到熟客老友時則會唱上幾首傳統褒歌助興，阿丹姐夫妻倆熱情好客，對於問路的山友更是細心說明，至於因為行程以致用餐時間較晚的山友只要事先預約阿丹姐幾乎都能配合，可謂淡蘭古道中路於雙溪泰平最重要的服務據點。離開市集時可以向一旁的石砌百年土地公致意，依照路牌及步道地圖的指示，順著馬路繼續沿溪邊前行，經過雙泰二號橋後右轉，再經過六合橋抵達料腳坑17號，河邊的小徑就是北勢溪古道的入口。

2 3 4 | 1

1｜阿丹姐無菜單料理是雙溪泰平最受歡迎的用餐據點。
2｜美味的料理與在地食材深受遊客喜愛。
3｜雙泰產業道路沿途可見農家的良心菜攤精彩又豐富。
4｜附近的北勢溪古道十分適合全家出遊。

淡蘭古道 南路

跟著四季換菜單

◎ 深坑

炮子崙農夫市集

位於深坑老街口南側山坡上的炮子崙，百年來就是重要的包種茶茶區，森林與茶園交疊出獨特的美麗景色，從老街口的大榕樹下出發越過中正橋，順著產業道路來到半山腰的炮子崙農夫市集，來往的山友總會在此駐足採購一些無毒的蔬果與青菜，古道旁隱身於一條條小徑之後的老厝，都是代代相傳的製茶農家。有機茶葉產銷班的蔡班長帶領著茶山的茶農轉型有機種植，低海拔的包種茶雖然名氣不及高山茶，但近年無毒友善環境的種植方式，茶園適合小綠葉蟬的生長，所製作的東方美人茶與蜜香紅茶成為廣受大眾喜愛的健康好茶。

順著茶山古道在森林中一路緩緩爬升，步階都是由就地取材的石頭與相思木鋪設而成，百年來山上人家都靠著古道與山下往來，所以每年農曆年後農閒的時候，家家戶戶的壯丁就會一起出動以手工打石鋸木頭整理維護古道。

古道穿梭於翠綠的森林之中，約半個小時路程即可走到林家草厝。以白茅草鋪設屋頂的草厝曾是先民最常見的建築形式，以夯土及土磚製作牆面，木頭製作梁柱，以細竹、麻繩與白茅草製作屋頂，林家的阿公從小到現在就一直住在草厝，來到這有如穿越時光回到百年前的臺灣，美好的讓人流連忘返。

2　1
3
4

1｜茶山古道完全由在地居民以手作方式維護。
2｜百年草厝如今仍是阿公們的家。
3｜蔡班長家也是百年老厝是在地的聯繫窗口。
4｜茶山古道百年來一直是山上林家草厝與山下深坑老街唯一的聯絡途徑。

傳承老街百年風華

HA SOCK
襪子娃娃專賣店

◎ 石碇

帶路職人＝林淑芳

職人特色＝襪娃旅伴設計師

聚落＝石碇

地址＝新北市石碇區碇坪路一段一三六之一號

FB ＝ HA SOCK 襪子娃娃專賣店

服務項目＝襪娃製作教學、體驗遊程、預約解說
　　　　　導覽

推薦古道＝外按古道、烏塗溪步道、四分子古道、
　　　　　獵狸尖步道

從小生長在石碇老街（不見天街）的淑芳在石碇創業已邁入第十四年，藉由自己的雙手一針一線，完成了三千多隻的襪娃與來訪石碇的朋友一起留下美好的記憶。淑芳家隔壁就是老街上最精美的石頭屋，這間石頭屋原本是石碇老街上生意興隆的林恆春中藥行，屋子內部靠山一側的防空洞、階梯與牆壁是直接雕鑿山壁岩石所成非常獨特。雖然百年來老街上往來淡蘭古道熙熙攘攘的行旅已成過眼雲煙，但淑芳以巧思創作的森林、

河流、土地襪娃，希望能提醒大家記得淡蘭古道這片土地百年來養育眾生的可貴。

由石碇約六十餘家商家組成石碇區觀光發展協會，結合淡蘭古道場域先民生活美學，推出石碇老街與周遭山徑古道相結合的體驗行程，共有六位資深的解說老師，推出的體驗遊程含括茶體驗、手工麵線、染坊、麥芽膏、豆腐、麻糬與手作布包等，不論半日或全天皆有精彩豐富的遊程規劃可供選擇，尤其古道健行活動中午餐搭配在地的特色餐盒，十分讓人驚艷，體驗遊程適合二十人的團體預約，歡迎來一趟踏尋古道慢活手作之旅。

2 │ 1
3
4

1 │ 手作體驗空間非常舒適。
2 │ 每一個襪娃都是手工縫製獨一無二的旅伴。
3 │ 專賣店採預約制。
4 │ 老街上的石頭屋呈現石碇傳統人家的生活文化非常值得一遊。

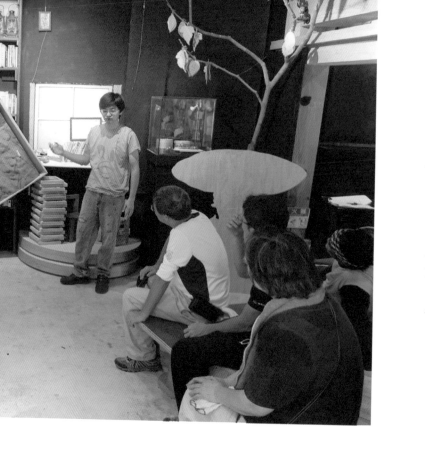

石碇

螢火蟲書屋

絕不放棄的百大青農

帶路職人＝葉家豪

職人特色＝百大青農

聚落＝石碇

FB＝螢火蟲書屋

地址＝新北市石碇區十八重溪五十號

服務項目＝民宿、遊程規劃、預約解說導覽、風味餐

推薦古道＝紙寮坑古道、十八重溪保甲路

位於永定溪畔的十八重溪，曾是台灣最重要的礦業聚落，兩岸如今仍保有當年文山煤礦與永定煤礦的設施遺跡，在地農家家豪不捨兒時家鄉被垃圾淹沒，二〇一六年自農學院畢業回鄉清除垃圾。隨著參與的志工越來越多，進一步將當年文山煤礦的日式木造辦公房舍整理成螢火蟲書屋，不定期舉辦親子環境教育活動，提供家庭親子體驗認識大自然，同時瞭解百年來十八重溪與淡蘭之間發展演替的過程。

十八重溪除了保有礦坑遺址、臺車隧道與土地公，還保有完整百年石砌拱橋福安橋，

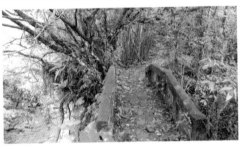

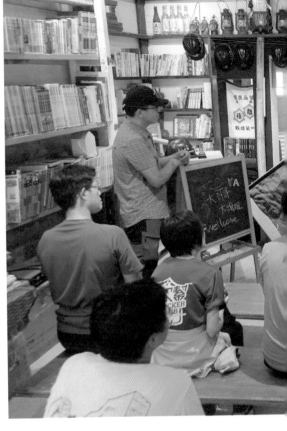

所連接的十八重溪保甲路可通抵鹿窟的光明社區，是當年公路開通前往來汐止與石碇之間最重要的古道。隔著雞冠山的另一側溪谷則有景色自然秀麗的紙寮坑古道，這段古道同時也是環臺北天際線長距離步道系統的一部分，非常受到山友喜愛。

為了方便喜愛淡蘭古道的山友，螢火蟲書屋鏈結了社區媽媽與無毒蔬菜種植，提供淡蘭便當預訂服務與民宿，發展出聚落經營的合作模式。古道健行的朋友抵達農場可使用洗手間及補充茶水，弄髒的雨鞋也可以至書屋前的水溝以山泉水刷洗乾淨，若時間充裕，更可以事先訂餐，農場自行種植的靈芝與段木香菇是最受喜愛的養生食材。

2　1
3
4

1｜志工隊定期聚會協助書屋的運作。
2｜書屋定期舉辦說故事活動讓在地孩童更認識自己的家鄉。
3｜書屋也會舉辦童趣活動讓小朋友們認識自然環境。
4｜書屋附近的十八重溪保甲路與福安橋石拱橋。

坪林

坪感覺

百年茶鄉新未來

帶路職人｜蔡威德、吳姝嫺

職人特色｜茶鄉文創美學

聚落｜坪林

地址｜新北市坪林區坪林街十二號

FB｜坪感覺 JustPinglin

服務項目｜綠色餐飲、體驗遊程、預約解說導覽、
特色伴手禮

推薦古道｜金瓜寮魚蕨步道、四堵古道

位處北勢溪翡翠水庫上游的坪林是北臺
灣最迷人的茶鄉，回首百年，串連坪林老街、
石碇老街與深坑老街的淡蘭古道茶道上來往商
人絡繹不絕，將來自群山秀水間的好滋味運到
大稻埕精製後出口至美國與英國，為臺灣茶打
響了名號。設計師出身的阿德和嫺嫺兩人於
二〇一四年攜手創立「金瓜三號」，透過各種
融入自然美學、有趣設計的體驗活動，讓大家
注意到原來坪林的景色與生態如此精彩迷人。
二〇一九年夏天接著在坪林老街口重整了擁有
一百五十年歷史的石頭厝，也就是現在的「坪

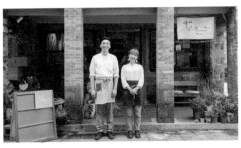

感覺」，石頭厝在多雨的坪林是傳統特色建築，如今老街上石頭厝僅餘最後兩棟。「坪感覺」規劃為多功能的複合式餐飲空間，提供來訪的遊人依四季節氣在地食材製作的套餐、甜點、原葉茶、特色選物，食用喜歡可以在小農直賣所立即採購。擅長花藝的嫻嫻運用大量乾燥與新鮮植物，營造出淺山茶鄉地區的風華與浪漫，非常適合藝文展覽與舉辦活動。坪感覺在百年茶鄉將「茶」元素淬煉出更多的美學層次，在守護傳統裡開創出清新的生活感，青山綠水有人家，歡迎大家來找「茶」。

1｜結合社區與引進外部資源推動坪林共創基地期待走出茶鄉新風貌。
2｜結合「茶」元素與淡蘭古道的視覺呈現讓遊人感受百年茶鄉的魅力。
3｜精緻又獨特的美學設計讓品牌形象深刻的建立在遊客的腦海中。
4｜以紅磚搭配石頭牆面重新修復的老厝既有質感又保有老味道。

```
2        1
3
4
```

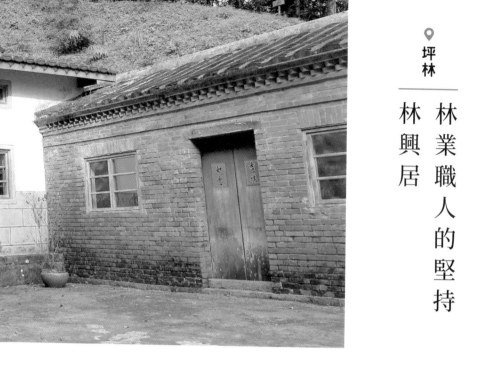

♀ 坪林

林興居

林業職人的堅持

帶路職人─林立勛

職人特色─地方創生

聚落─坪林

地址─新北市坪林區粗窟里黃櫸皮寮14號

FB─林興居

服務項目─預約解說導覽

推薦古道─四堵古道、大林油杉步道

隨著獵狸尖步道來到翡翠水庫上游的坪林，淡蘭古道南路主線沿著北宜公路旁的小路切進黃櫸皮寮，走幾步路就可以看到路邊有一棟美麗的古厝「林興居」，四周環境優美綠樹成蔭，其中有幾棵就是珍貴的臺灣油杉。臺灣油杉與臺東蘇鐵、臺灣穗花杉、臺灣海棗都是冰河期孑遺植物，併稱「臺灣四大奇木」。這棟古厝是林務局從事苗木復育工作的林萬興先生的舊居，林先生分別於坪林苗圃及小格頭苗圃擔任管理職，工作三十餘年獲選「林業有功人員」。林先生自行尋找臺灣油杉毬果篩選種

332

子、育苗，歷經二十年的時間先後培育約二千株，隨著苗木培育技術的重大突破，臺灣油杉於二〇一九年終能從指定珍貴稀有植物名單排除，讓社會大眾更容易接觸及認識這美麗的臺灣瑰寶。

臺灣油杉於日治時期即已指定為「天然紀念物」予以保護，坪林周遭山區現存天然林約有兩百餘棵，在大林里倒吊蓮地區的大林油杉步道有十四棵巨大的臺灣油杉就矗立在步道旁，非常值得前往欣賞。但若不方便上山欣賞油杉巨木，可續行至四堵古道，步道穿越四堵苗圃園區時也能欣賞到一片人工復育的臺灣油杉樹林。

2 | 4
3

1｜林興居保存得十分良好可以欣賞先民建築之美。
2｜美麗的石砌牆面呈現先民的生活智慧與工藝。
3｜林興居就位於路旁後方紀念公園有種植油杉可以欣賞。
4｜珍貴的油杉富含油脂是珍貴的樹種。

北4 2020
雞母嶺保甲路
支線水保局／砌石護坡

北3 2018
宜蘭隆嶺古道
工程／砌石階梯

北2 2017、2018
金字碑古道
工程／砌石階梯

北1 2012、2014、2015
新北猴硐後凹古道
金字碑古道支線／砌石護坡與階梯

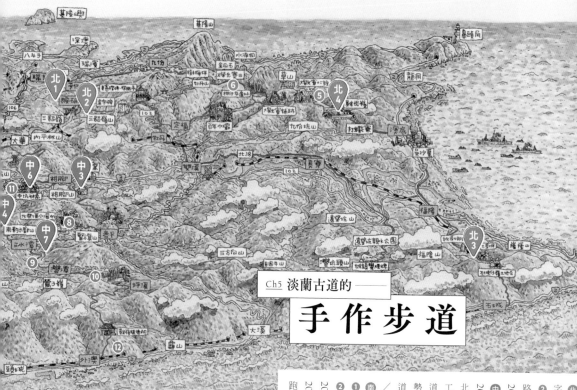

Ch5 淡蘭古道的

手作步道

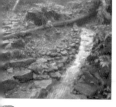

中2 2015、2021
基隆暖東舊道
工程／排水與路面整理

中1 2012
新北平溪東勢格古道
故事線／透水鋪面

北路：2012、2014、2015 金字碑古道支線（金字碑古道支線）❶、2017、2018 金字碑古道（工程）❷、2018 宜蘭隆嶺古道（工程）❸、2020 雞母嶺保甲路（支線水保局）❹、2018 楊廷理古道雞母嶺段 ❺、2018 燦光寮古道（工程）❻

中路：2012 新北平溪東勢格古道（故事線）❶、2015-2019 新北雙溪崩山坑古道（志工、工程）❷、2015-2016 新北坪林闊瀨古道（工程）❸、2017 坪雙旅道－漁光古道 ❹、2019 中坑古道 ❺、2020 溪尾寮古道（支線水保局）❻、2017 北勢溪古道 ❼、2017 灣潭古道（工程）❽、烏山越嶺古道 ❾、枋山坑古道（工程）❿、2018 石空古道（工程／東北角）⓫

南路：2015-2018 臺北中埔山步道（臺北市大地處）❶、2018 新北石碇摸乳巷越嶺古道（支線／水保局）❷、拇指山步道（臺北市大地處工程）❸、2022 坪林崩山坑古道 ❹、2020 四堵古道（工程）❺、2016-2017 新北深坑炮子崙茶山古道（支線）❻、2020 跑馬古道（工程）❼

南5
2020
四堵古道
工程／渡步

南4
2020、2022
坪林崩山坑
古道
砌石護坡

南3
2020
拇指山步道
臺北市大地處
工程／砌石截
水溝

南2
2018
新北石碇摸乳
巷越嶺古道
砌石階梯

南1
2015～2018
臺北中埔山
步道
臺北市大地處
／原木階梯

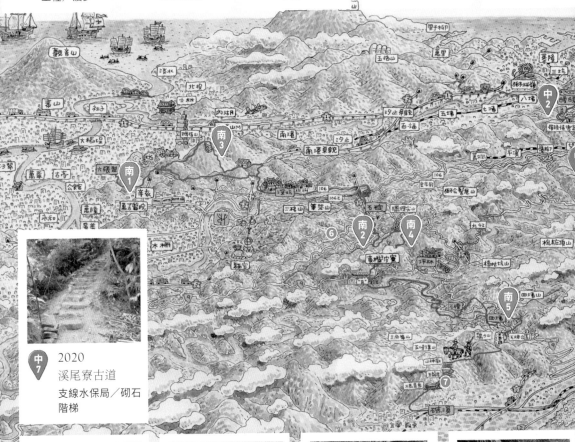

中7
2020
溪尾寮古道
支線水保局／砌石
階梯

中6
2019
中坑古道
砌石拱橋

中5
2017
坪雙旅道—漁光
古道
橫木護坡

中4
2016
新北坪林闊瀨古道
志工、工程／砌石
護坡

中3
2015～2019
新北雙溪崩山坑
古道
砌石護坡

土路美學的復興運動

我們需要一些彎曲的小路繞進郊野和森林，讓我們如花草掙得透氣和生長的空間，鬆綁緊縛的身子。這些小路必須完好地在不遠的地方，離城市愈近愈精彩。它們比農路或鄉道更加自然。愈多泥土、愈少水泥化，我們愈能獲得解脫。甚至於，這些小路應該保留或移植回城市，更能為生活增值。

——劉克襄〈美麗又深邃的走路〉[1]

大部分人的血液裡都想探索，森林中那條人跡罕至的小徑，尤其居住在城市水泥叢林的人們，更是存有回到自然荒野、逃避文明的想望。想像走在柔軟的泥土上，偶有植被、落葉覆蓋，或有先人就地取材的古樸石級，甚至保有跳石野溪，走來愜意，膝蓋與腳踝不會被反彈的作用力所傷；眼睛看到的綠意也富有遠近層次，在季節裡的山的顏色，充滿本土原生的多樣性，此時聽覺總會伴隨著隱身其間的各種有情婉轉、啁啾、鳴唱而愈發敏銳。如果事前做了功課，你會發現連結步道與周邊社區、產業、人文的故事，可能正好凍結在某個不起眼的角落，等待與有心人的不期而遇，讓人永遠保持著發現的樂趣。

近來研究已經證實穿行森林，行走在不平整的自然土徑，對於活化大腦與身體的健康至為關鍵，[2]當走在鋪設平整的硬鋪面或階高階深規律如大樓裡的階梯，由於環境高度可預期，身體動作規律，無

須思考應對，大腦會因此缺乏刺激；相反的，當步道沒有鋪面、上下起伏，需要留意跨越的樹根、塊石，因為自然土徑富有多樣變化，會刺激大腦的神經元必須不斷做出各種反應，以使身體保持平衡與律動，如此對身心都會有正面的幫助，大腦會更清明，甚至會更有創意。後者其實始終在歷史長河中，一直都是主要的步道樣貌，早期從原住民、清朝、日治到戰後，[3]一代傳一代，先民運用現地材料、解決日常損壞的問題，例行維護讓步道變得經久耐用，而與自然共同漸變至今。

然而在短短不過二、三十年的時間裡，政府部門改採工程採購的方式整建步道，[4]為求一勞永逸，引進大量水泥花崗岩步道或架高棧道，在短時間內改變了近郊步道的樣貌，都市文明透過水泥工程侵入山林，外來材料透過施工便道搬運進入，導致棲地切割、林相改變、碳足跡增加、透水鋪面減少等環境生態問題，當然古道也失去古意。過去山間常見的風景之所以成為今日的夢幻，正意味著人們要追求簡單的野趣竟益發難得、稀缺。越來越多人為了逃避步道的人工設施，私自開闢秘徑鋪設人造廢棄物，比如地毯、輪胎充斥山林，使山林景觀雜亂；至於還保有自然土路的山徑，現在又成了山友、越野賽跑、越野自行車甚至越野摩托車等各種玩家競相爭逐、衝突的場域，又造成了自然土路的耗損與衝擊，於平坦處積水泥濘，於坡度較陡處沖刷崩塌，因為缺乏維護與管理而惡性循環。

二〇一三年起臺灣千里步道協會發起「天然步道零損失、水泥步道零成長」的倡議，當時大約花了將近兩年的時間，舉辦鋪面調查的公民科學家培訓，先後有超過六十個志工投入調查，帶著相機、GPS、筆記本，走遍雙北市四百六十公里列管步道，詳實記錄每一寸鋪面材質的變化，[5]並在二〇一四年的臺灣步道日公布了調查的結果，結果證實了大多數人的印象，但結果更為怵目驚心。臺北市水泥步道比例已經超過百分之七十五，天然步道僅只剩不到一成；而面積較大、山域較廣的新北市，

水泥步道比例雖相對較少，大約占不到百分之二十七，但因新北市的步道里程數較長，以總長度來看，新北市的水泥步道仍高於臺北市，但往好處看，天然步道的比例還有百分之三十六。因為這次數據的公布，引起輿論的認同，隨後新北市政府觀光旅遊局也從善如流，開始試行推動去除水泥化的友善環境工法，[6] 在大崎嶺、嶺腳等步道嘗試改變作法，並且在登山旅遊節開始向民眾推廣新的工法。然而，手作步道並不等於某種型態的工法，而是一種內化在步道全生命週期各階段要落實的價值，[7] 從調查、選線、規劃、對話、確認沿途的步道課題乃至設計方案，每個階段都有細緻的考量與操作，最後才是選擇最適合在地的工法，維護亦是如此周而復始的循環，才能成就完整的手作步道。

重現淡蘭古道的突破

　　身處大臺北地區的住民，先天擁有世界其他城市所沒有的、得天獨厚的環境——那就是，山脈就在生活空間中延展、環繞，而這些地方也正是昔日先民生活居住的所在，其中以古道相連，形成如蜘蛛網般密集的步道網絡。但這些古道會因為無法掌控的自然災害所損壞外，同時還面臨來自人為的兩個方面的破壞：一種是變成產業道路，或是被水泥步道工程所改造，古意不復見；另一種則是日本所謂的「里山荒廢」問題，也就是當人口外移，原本山村的生產地景因乏人經營維護，以至於水路竄流、竹林草長閉塞，古道日益損毀消失。

　　二○一六年臺灣千里步道協會邀集四個縣市政府及四個中央單位，共同推動「重現淡蘭古道」，除了要把藏在淺山密林中的古道有系統地梳理出來，更重要的是，與政府部門溝通改變工程作法，改

338

以維持傳統工法、自然樣貌、復舊如舊的方式整理維護，讓聚落的故事得以透過古道傳給下一代。否則若費盡心力找出來的古徑被改造成水泥步道，反而毀在我們這一代人手上，還不如任其繼續荒蕪。因而整個計畫中最艱難的部分，就是要說服佔整個淡蘭古道路網百分之六十里程、相對保持原始山徑的新北市，勇於突破既有的工程採購、設計書圖的僵化限制，做出改變。

所幸新北市政府觀光旅遊局與時俱進，在推動過程中，放下一般觀光發展的建設思維，首先願意放慢速度，從紮實的調查規劃、文史考究與社區參與開始，一步一步反覆推敲定線；進入到工程設計前，承辦工程人員不只是坐在辦公室委託發包，他們要跟著詳細閱讀文獻資料，還要反覆隨同探勘找路，感受古道的氛圍；等到找到工程設計公司之後，也要求設計師充分沉浸內化古道的地景，以及跟承辦人員一起接受手作步道的實作教育訓練，學習操作的技術；為了落實就地取材的特性，改變以往工程標準圖的規格與計價方式，例如材料不是做制式規格的規範，改以至少滿足最低條件方可使用，如規範塊石長徑至少四十公分、短徑十五公分以上，以盡可能保留現地操作的彈性，關鍵在現場施工的調整與把關。最特別的創舉就是，選

級別	親山休閒型	自然健行型	荒野探險型
類型	體力較佳者，以登山健身體驗為主，可接受坡度較陡的階梯地形。	喜歡親近自然，經常登山健行，具備基本步行自然山徑能力之健行者	具有荒野經驗與基本方向判斷能力及能行走於較困難之自然障礙地形或具有能力的登山者
圖示設計			

擇連結雙溪泰平與柑腳之間七公里長的崩山坑古道，做為完全以志工參與整修的工法示範基地。

在追求步道自然化的同時，也要做好與民眾的溝通，讓到訪者對步道的樣態做好準備，同時也要讓當地居民與管理單位有一致的服務標準的認知，因此新北市首度建立能同時兼顧「使用者難易度」與「步道整建服務標準」的步道分級制度。將之前已整建為較多人工設施的水泥、石板步道列為第一級「親山休閒型」（如草嶺古道、琉璃路觀光步道、外按古道等），提供健行休閒體驗，可容許高強度使用；而第二級「自然健行型」是指，步道本身大部分維持自然狀態，有部份人工設施，可以自然材質進行設施修繕，適合喜歡親近自然，具備基本步行自然山徑及登山能力者（如苓仔潭、金字碑古道等）；至於第三級「荒野探險型」，步道及周邊環境幾乎維持自然原始狀態，路跡清楚，幾乎沒有人工設施，繼續維持原有山徑自然土石路面即可，必要時以現地材料或古法進行遺構修復，建議考量自身是否具備基本方向判斷能力及能行走於較困難之荒野障礙地形或具有攀爬能力（如燦光寮古道、隆嶺古道、崩山坑古道等）。

除了上述分級系統明確標示在地圖上，在現地的指標系統設計也有創新與復古的結合。一方面因應淡蘭古道的古意氛圍，邀請蕭青陽設計師參考此區古道石造土地公、三方向碑等特色，選擇早於人類就在此生存的侏儸紀子遺植物雙扇蕨為意象，經過蕨類專家郭城孟教授反覆修訂，設計出石柱樣式的古道指標；另一方面，因應山徑的自然特性，朝向在既有的指引系統附掛更新，以簡化新設入口地圖牌面與沿線的防止迷途的反光指標，減少人為設施介入的痕跡。而這樣配套手作步道的分級與指標系統設計原則，透過淡蘭古道跨縣市平臺會議，取得沿線四個地方政府與四個中央主管機關的共識，讓指標得以跨出新北市範圍而一體適用，方便健行者辨識。

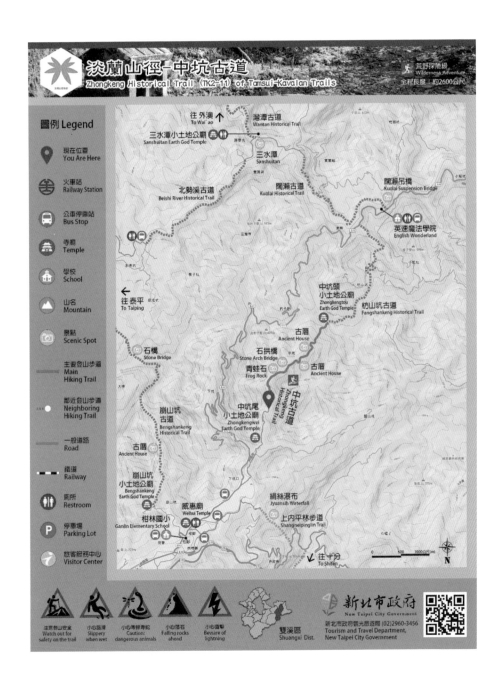

找尋先民修路人的技藝智慧

手作步道的智慧早就孕育在先民在地的生活之中，因此提倡以手作步道方式重現淡蘭古道，最關鍵的就是發掘在地先民修路的傳統工法。自人類群居，取用資源、交換有無、改造自然成為生產、生活的空間，路就在社群互助之下逐步成形。但是會出現在文獻上的路，則要具有開墾拓展、產業運輸、物資交換、戰略需求，乃至軍隊移防、公文傳遞、官員巡視等較重要的原因，而紀錄多為行路人的所思所想，鮮少有記載修路的人名與做法。在沒有文字的原住民時期，存在沒有名字的路。以此區域來說，最早的間接文字記錄，直到一六二六年西班牙人攻打基隆的和平島，沿著基隆河進入臺北盆地，暗示當時已存在可供通行的路，而最早開墾宜蘭的漢人吳沙，從到界外與原住民交易乃至一七八七年率兩百人眾入蘭，也顯示界內外路線是確切存在，只是沒有關於路線的描述。

目前在文獻上可以追溯出來的淡蘭古道修路人，最早或可說是傳說中乾隆年間的「土人白蘭」。

根據噶瑪蘭通判姚瑩在一八二一年寫下的《臺北道理記》，記載著當時他從臺南出發到噶瑪蘭就職途經的地名、道路里程，他提到「過渡沿山二里，伽石、路甚險窄，土人白蘭始開鑿之」，奇其事，以為神所使云」。今日在瑞八公路的安德宮土地公廟裡面，還有供奉一座「白蘭公紀念碑」，那附近地名就叫做「豎石」，根據廟方人員告知，白蘭公是乾隆時期的大善人，熱心鋪橋造路，會去清掃土地公廟周邊的環境，而廟的位置因公路拓寬後才遷至今日基隆河畔現址，公路拓寬工程時還爆破擋路的大石。可以想見此路段的地質就是堅硬的大石，在當年白蘭公沒有火藥的時代，形同天險，能在險峻的石山開鑿出路，只能說神奇，但工法則無從細究。

第二個修路人也出現在同一份文獻裡面，那就是一八〇七年（嘉慶十二年），臺灣知府楊廷理

為與王得祿聯合攻打海盜朱濆，而「新開路東」。當時楊廷理曾形容原有的路線，「由艋舺、錫口至

蛤仔難，中歷蛇仔形、三貂、崟隆三大嶺，過谿三十六里，危險異常，生番出沒，人多畏之」，然而

這條為了打海盜快速新開出來的路線，根據姚瑩的說法是，「因其路迂遠，人不肯行，故多由此舊路

云」，也就是他當時走的是舊路。姚瑩形容路況，在翻越三貂嶺陡坡的時候，「盤石曲磴而上，凡八

里至其嶺。嶺路初開，窄徑懸磴，甚險，肩輿不能進」。看來都是窄窄的砌石階梯。

而後到一八二三年（道光三年），板橋林家因為在宜蘭有很多墾地，為了方便收租運糧，林平侯

關修三貂嶺路，第三個修路人出現。一八五六年（咸豐六年），林平侯的兒子林國華又捐資修築整治

三貂、草嶺山道。因此到一八六七年臺灣鎮總兵劉明燈去走這條路線的時候，路線應該已經很好走了，

還有餘裕可以沿途留下「金字碑」、「虎字碑」、「雄鎮蠻煙碑」這些題字。當然板橋林家應該只是

出資留名，實際上親自動手修路的另有一群無名英雄。

其實文獻中往返臺北宜蘭之間，從「入山孔道」、「入蘭正道」、「進山便道」、「入蘭備道」、

「安溪茶販所行」、「淡蘭古道便道」、「茲查有一路」、「中有一路」、「又有一路」，顯見

此山區交通路網已經四通八達。其中在姚瑩當時即向朝廷提議的〈淡蘭古道擬關便道議〉，詳述自艋

舺武營南門經深坑、石碇、礁溪到噶瑪蘭二結街的路線。除了沿途地名，路的寬度建議，甚至還算出

「綜計宜設石橋二、木橋七、渡船三」這麼明確的設計數量。而在劉明燈出巡回程時，就在金面山分

水崙也留下一座虎字碑。推測路線自姚瑩以後就已經漸漸通行，直到劉銘傳撫臺期間，於一八八五年

（光緒十一年）時真正動工關建「淡蘭古道便道」，那時才真正留下官方修路的紀錄。而這條路線在

日治初期，日本總督府以「歸順政策」招降在深坑一帶抗日的陳秋菊，於一八九八年給予兩萬圓「道路建設資金」，讓他和部屬一起修建新店到宜蘭的道路，一九三六至一九四五年日本工兵擴修完成新店、礁溪間公路（也就是今日北宜公路的前身）。至於宜蘭縣鐵道通車，也有一個紀念草嶺隧道的工程總監吉次茂七郎的石碑，算是廣義的淡蘭古道修路人的遺跡，那又是另一個故事了。

至於未曾留下名號可供記憶的修路先民，其實只要仔細觀察，我們還是可以從沿線遺留的痕跡發現他們技藝的存在，而且由於都是由當地人手作、就地取材的傳統，所以維持著一致的場所精神與古道氛圍。我在二〇〇七年時走訪暖暖古道，當地文史工作者，如今已經八十多歲的王國緯老師，就口述了至今沿用的砌石階梯工法，原來要配合用扁擔挑大菁，兩邊擔子加起來一百八十斤重，要解決越嶺鞍部爬陡坡的需求，要善用扁擔因行路上下晃動反彈的高度與頻率去做階梯，寬度也要配合扁擔長度。二〇〇九年山友 Tony 也記錄到，巧遇鄉公所雇用當地村民整修虎豹潭環圈步道，以及虎豹潭通往壽山宮的路徑，[8] 用鋤頭挖土整地，陡坡處砌石成梯，跨越時以木頭架橋。二〇一七年當我們帶著親子共學團的家長小孩一起整修崩山坑古道時，[9] 高齡八十多歲的謝火在阿公，也來示範了融入砌石駁坎的階梯做法。

於今日行走淡蘭古道沿線，常民住家的石頭厝、梯田的砌石駁坎、引水灌溉的水圳，跨越小溪溝的浮築路、橋樑等，翻越陡坡的砌石階梯等，石造小土地公、有應公，處處都是和自然相融的技藝智慧，又呈現出不同環境的差異與豐富多樣。而在幾處還有記錄著集資造橋的石碑，以及許多地方還保有在農曆二月初二、八月十五土地公生日時聚集「吃福」，同時每家每戶要出人手去修路的口碑，也顯示在地民眾互助合作的修路文化。當我們「看得見」這些手作步道的跡象時，就可以鮮活地想像，

淡蘭古道常見存續百年的先民手作步道工法：

（一）淡蘭古道的過溪工法

❋ **踏腳石**—先民移動走溪底路是比較近便的路徑，因此古道常沿著溪邊，遇有過溪處，則以現地塊石於較平緩灘處，設置踏腳石，又稱渡步，大水更動路況，再重新排砌即可，為最常見的古道過溪工法。見下方圖1大平山腰古道。

❋ **石板橋**—跨越跨距較小，落差較大的溪溝時，常以砌石駁坎疊砌兩側基礎，再砌置寬大、打鑿工整的長方形石板，常見以兩到三塊石板並排作為橋面，許多地名也常以板橋名之。見下方圖2湖桶古道。

1　1｜大平山腰古道。
2　2｜湖桶古道。

步道就好像展示人們出入生活的舞臺場景：新娘搭乘轎子嫁娶，小學生走路去上學、去另一個公車可以抵達的村子搬教科書，扛著鋪蓋棉被與椅子去廟會吃拜拜，外來就任的老師爬坡走到想辭職，兩三家人公家一頭牛耕種，挑茶出去賣給茶販、在老街採買用品回家，或是扛著翻修屋頂的油毛氈回去修古厝……，這些藉由路所產生的互動與生活，步道才真正有了生命，而維繫能提供人們臨古道產生歷史聯想感的背景，就是手作步道的意義。

3 1　　1｜雞母嶺石板橋。
4 2　　2｜料角坑迎娶路與石板橋。
　　　　3｜崩山坑古道。
　　　　4｜水泥橋。

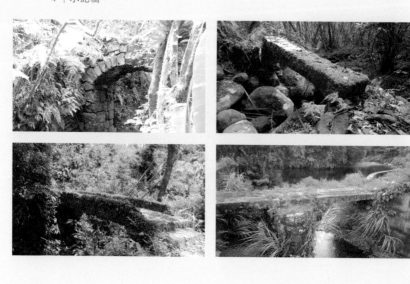

※ **石板橋**｜若現地附近的石板夠大夠厚，以其自重即可穩固，則少數情況不做板橋基礎，而簡單於兩端高程上直接設槽，將大石板放置其上亦可達到過溪的目的。（上圖1）

※ **石板橋**｜溪流跨距較寬，落差較大時，則石板橋的規模也會更加龐大，除兩端基礎砌石成牆外，中間落墩柱，也是用砌石而成的結構，面對水的方向墩柱採削尖之勢以破水能量，上面置放五塊左右併在一起的長石條，每條石板長約五至六米，打石技藝相當精湛，有時若跨距超過五米，則還會借用房屋斗拱的工法概念，從基礎以長塊石伸臂層層向中心挑出，再置放方石板。（上圖2）

※ **砌石拱橋**｜淡蘭古道上也常見砌石拱橋，據一些看過施工的老人家口述，要在水量較少時，以竹木作底下的鷹架模型，兩側砌石駁坎為基礎，兩側向中間砌石，最後的中間的拱心石最為重要，需要兩側的結構力撐住形成互拱的力，上方砌石平整後，再拆除鷹架模型。（上圖3）

※ **水泥橋**｜日治時期開始有水泥，許多古道會在鄉親樂捐之下，以水泥混入相當大比例的碎石做橋基與橋面。這些水泥橋質樸有美感，也是現今淡蘭古道上常見的小橋，通常位置比較靠近聚落所在的路段。（上圖4）

346

※ 浮築橋或浮築路｜古道穿越小型的乾溝，水量不大、落差不大的情況下，也會直接以塊石把路面墊平，底下做法類似砌石駁坎，但是以兩側砌石駁坎，中間回填塊石，形成浮築橋或浮築路的作法，底下塊石仍可容水通過滲漏。（下圖1）

※ 中正橋石碑｜北勢溪古道上昔日有兩段由四塊長石板併成橋面，號稱全臺灣最小的中正橋，如今其中一段被沖毀，建於一九六六年。（下圖2）

※ 壽山橋紀念碑｜後寮溪與泰平溪在溪尾寮段匯流，搭建的木橋常因水大湍急而沖毀，為保護烏山、坪溪、藤寮坑等溪流以西村落的小孩安全到泰平國小上學，當時村長呂進賢先生及派出所主管李木村先生發起，每戶壯丁扛沙一百二十斤水泥一包，聘請造橋師傅建造水泥橋樑，保留木橋頭之碑文以資紀念，是泰平里最具歷史意義的石碑，原本已經倒伏在地，後由泰平社區發展協會以水泥加固重新豎立。（下圖3）

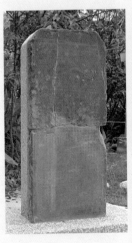

3 2 1　1｜灣潭古道上的浮築橋。
　　　　2｜中正橋石碑。
　　　　3｜壽山橋紀念碑（泰平里里山推廣協會黃月珠攝影）。

✿ **和平橋紀念「牌」**─壽山宮附近溪尾寮古道上，從公路上看過去可以看到一個美麗弧形的水泥橋，旁邊有捐款者姓名，建於一九五七年。和平橋的取名由來是當時竹子山與溪尾寮的年輕人時有摩擦，當時的村長簡心婦先生爭取建設這座連結兩地的橋時，以和平祈願名之。（下圖1）

✿ **烏塗窟長壽橋石碑**─四分子古道上路邊有一座傾頹再用水泥加固的石碑，建於大正十一年。（下圖1）

✿ **大舌子長壽橋石碑**─位於烏塗四分子古道上，上面應該刻有造橋捐助名字及捐款，建於昭和四年。（下圖3）

✿ **重修觀山嶺路橋碑**─豎立在臺北市崇德街茶路古道石泉巖祖師廟前，記錄當時出資重修這條古道的捐款個人與商號，甚至有來自艋舺、深坑的捐款，顯示這條路線連結兩地的重要性，建於同治九年。（下圖4）

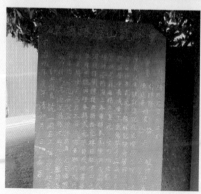

3 | 1
4 | 2

1｜和平橋紀念「牌」。
2｜烏塗窟長壽橋石碑。
3｜大舌子長壽橋石碑。
4｜重修觀山嶺路橋碑。
（圖 2.3.4 林淑英提供）

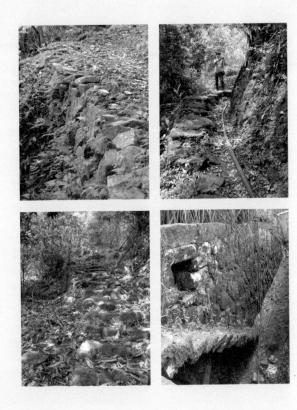

3 1
4 2

1｜大平山腰古道。
2-4｜灣潭古道。

（二）淡蘭古道砌石駁坎與遺構

✽ **駁坎與水圳**｜昔日山間有平地就要用做農耕，古道常沿著梯田邊上的砌石駁坎，在狹窄的山腰路線上，引水灌溉的水圳也利用這狹窄的水平緩坡，凹槽是水圳，邊坡大石塊就是人行的路。圖見大平山腰古道。（上圖1）

✽ **駁坎駁坎與懸空砌石階梯**｜在古厝附近的擋土駁坎或梯田的砌石駁坎上，常見有懸空砌石階梯的作法，也就是在施作砌石駁坎時，直接以長方形塊石做踏階嵌入駁坎結構中，也是非常精彩的工法技藝。圖見灣潭古道。（上圖2）

✽ **砌石駁坎是梯田立面**｜通常古道上山腰路會避免高高低低上上下下，會以下邊坡砌石駁坎疊砌平整，讓古道維持平緩，以減少行路負擔，也可以少做石階，有時這些上下邊坡的砌石駁坎也是區分古道與梯田的立面。見灣潭古道。（上圖3）

✽ **塊石疊砌石頭階梯**｜古道上遇到縱向高差的地方，就會以現地的塊石疊砌石頭階梯，多半是踩踏點的作法，不一定工整形成一個等寬的階梯面，這是少數較寬且平整的砌石階梯作法。（上圖4）

349

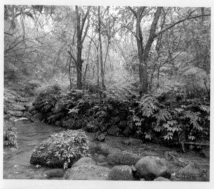
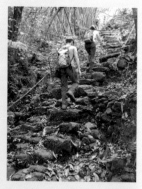
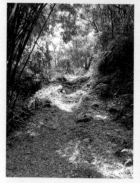
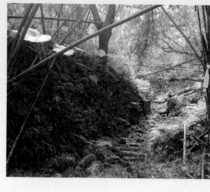

3 | 1
4 | 2

1 | 大平山腰古道。
2 | 崩山坑古道。
3 | 石空仔古道。
4 | 崩山坑古道。

✳ 砌石節制壩一古道上的砌石階梯，大多隨著谷地的寬度、坡度變化、所取得的塊石大小寬度、厚度，而呈現不一致的階寬與階高，然而古道由於水圳欠缺維護，水漫流，路況由於落差大，水的沖刷也比較嚴重，因此有些石階會走位，兩側會懸空成為沖蝕溝，有些落差較大處，防止沖刷的方法就是疊砌砌石節制壩，以將水流消能，現在許多古道亟需補強這些工法以維護古道傳統石階的風貌。

✳ 砌石駁坎擋土牆一古道上常見的梯田或古厝基礎，以砌石駁坎做擋土牆。（上圖1）

✳ 砌石駁坎矮堤一先民向溪要地，開墾田地，會以砌石駁坎做防止溪水沖刷的矮堤，許多古道至今仍保留完好並未遭水沖壞，也相當友善生物棲息，形成古道常見的精采風景。（上圖3）

✳ 路緣石一為了顯示道路的位置和路幅，通常會有路肩石整齊排列，隨著道路伸直或彎曲保持等距，特別是在岔路口時，呈現主要的路徑的做法，又稱路緣石。（上圖4）

✽ **鑿切石材遺構**－古道上現地取材的塊石，大多不需鑿切，若有鑿切則主要用於蓋石頭房子，或是住家周邊的古道路面與階梯，至今若仔細觀察，還可以看到當年鑿出孔洞，但尚未取材的石面。見下圖1三水潭古道。

✽ **石屋石面遺構**－就地取材的塊石多就近取用，鄰近溪流路段，特別是當地地質有明顯節理、差異侵蝕的狀態，則先民也會自溪流鑿切石材運用，北勢溪闊瀨一帶、虎豹潭一帶都有取石的條件。見下圖2坪林闊瀨古道。

✽ **開鑿下凹谷地**－有時為降低爬升坡度，遇到土丘以開挖方式降低高度，以方便通行，由於長期踩踏，加上雨水沖刷，兩邊高的窄谷地形越來越深、越來越明顯。圖見崩山坑古道風口鞍部，另一處凹谷因為成為水路，為使人與水分道，因此另行改道，將原有的沖蝕溝以塊石埋設做消能節制壩。

✽ **三方向碑**－中坑古道上指向北頂雙溪、西石碇行、南闊瀨行三個方向，立於大正元年。（下圖4）

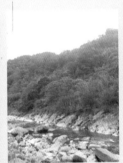

3 2 1
　 4

1｜鑿切石材遺構。
2｜北勢溪的地質結構。
3｜開鑿下凹谷地。
4｜三方向碑。

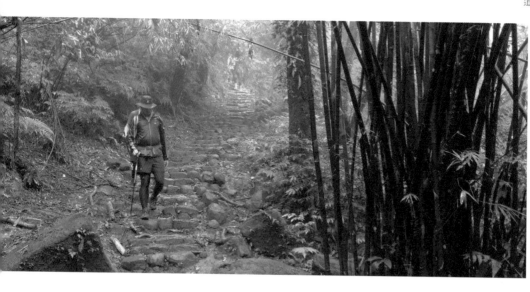

淡蘭古道現代手作步道工程的承襲與創新

當時間來到了二十一世紀，現代的手作步道面對更多時代的課題，有些是要如何延續前面提到的這麼多百年工法的傳承，而有些則是要如何處理最近二、三十年工程的既成事實，而有所創新，以及在現在的工程制度下，如何能夠試圖做到傳承與創新。這需要很多人的努力與堅持，接下來要做的事情千頭萬緒，新北市政府觀光旅遊局決定就從「打破水泥」著手。

・第一步：打破水泥

二〇一一年千里步道在協助猴硐社區，發展手作步道工作假期與生態遊程的時候，就曾聽聞當地耆老慨歎：「你們來得太晚了，十幾年前金字碑古道都還是原來的砌石階梯，每個石頭都很大塊，後來做了工程都打掉變成水泥了，改成那樣之後我們就很少走了，因為很傷膝蓋。還好現在還有一小段保留下來，當初不知道為什麼沒有拆除，剛好就在水泥階梯旁邊，形成很明顯的對比，我們現在可以拿來解說。」

這個喟嘆在多年後有了轉變的機會，當北路工程開始進行

2 1

1-2 ｜金字碑古道打破水泥、恢復砌石的施工過程。

時，新北市政府觀光旅遊局選擇自金字碑古道接上一〇二縣道，打除水泥階梯改成砌石工法，而不需要鋪面的地方就恢復自然土路。至於前段的水泥階梯還算算牢固就沒有拆除，但重點處理階梯兩側因軟土與硬鋪面間差異侵蝕所造成的掏空與沖蝕溝，首度應用手作步道的節制壩工法，以現地塊石埋設留住土石的設施，讓沖蝕溝慢慢回填以鞏固路基，這些做法不特別說，大部分人都不會發現。

打破水泥化的課題，也同樣發生於淡蘭古道南路上。由於許多路線都已經被北宜公路所取代或破壞，讓健行者走在有很多重型機車呼嘯而過的公路上實在危險，因此為了避開公路，以及減少穿越的風險，承辦人員跟著勘查團隊多次在鄰近山區尋找各種可能的替代山徑，其中有些路線是台電的保線路。由於維修高壓電塔的例行需求，台電公司的工程人員的「輸電工程作業手冊」中有關於「巡視路」的設計，開闢小徑、遇河搭橋，做法也類似手作步道。保線路常是探勘山友的好朋友，因為當迷途的時候，跟上時常維護良好的土徑，可以比較快接上馬路。在四堵路段，則意外地找到了日治時期的舊路基，過去紮實的工法，使得現在工程幾乎只要除草即可快速省力地完成。

2 | 1-2 | 枋山坑古道採砌石護坡及斜木樁工法鞏固路基。

·第二步：砌石護坡與斜木樁鞏固路基

歷時三年多的淡蘭古道整修工程，沒有過去常見的仿木水泥欄杆、水泥花崗岩鋪面、架高棧道以及入口意象設施，遇到地質破碎的崩塌處，也沒有採用過去大挖填的土木與水保工程，例如枋山坑古道，就採用手作步道的砌石護坡與斜木樁工法鞏固路基，把崩下來的土石挖出便於行走的路面，讓人感覺不到設施的存在。

而相較於二〇一四年鋪面的調查，水泥步道比例降低到百分之二十三，天然步道比例提升到超過百分之四十，而延續傳統工法的砌石與土木階梯的比例也有所增加。有趣的是，民眾對古道維持自然樣貌接受度非常高，連一九九九熱線也減少許多民眾反應欄杆或設施損壞的報修電話。

·第三步過水的實驗：木橋、跳石、石拱橋

淡蘭古道區域屬於東北部，此區雨量非常高，屬於恆濕性氣候，尤其是冬季。而先民行走古道，常選擇沿著溪谷爬升，於低鞍越嶺，以節省爬坡的負擔，而步道本身的地質，常有偏向黃色黏性較高的土壤，比較軟的砂岩石頭，密林下落葉多，

腐質層較厚，因此整體來說比較濕滑，步道上水的問題很多。古道路線常有較大的山溝橫過，或是需要過溪，溪流在好天氣的時候，多半淺淺的，可以直接找較多石頭的淺灘渡過，但是連續降雨時，水量可以到很大、很急，水位落差很大。為了維持親水的環境特性，盡可能減少人為設施的干擾，在水位不致高漲危險處，幾乎都維持淺灘或跳石而過的樣貌，有些其實是刻意排列堆疊過，比如崩山坑古道；有些則以現地倒木橫跨溪流，增加拉繩輔助，方便健行「初心者」橫渡，有時反而創造帶點刺激的樂趣，如坪溪古道。

溪流落差大才考慮做橋，最初想延續先人在此區域常見的石板橋，實際要做的時候，發現看似平凡的石板橋，其實石材的來源是最大的困難，現地很難找到完整一致的岩層礦脈，鑿切技術與機具搬運也是一個難題，於是考慮外購，但是遍尋廠商，最長的石板只有一米半，要像先民鑿切出五米以上的石板，非常困難，就算真的進口購得，上百公斤要如何搬運到步道裡面。工程人員幾經討論，在北勢溪古道上實驗以防腐過的粗柳杉，用童軍繩綁住固定，做成長跨距的木橋，包括那座全國最小的中正橋，總共做了五座，自二〇一六年完工至今，狀況維持得還不錯。

當面對中坑古道多次渡溪，且水位高低落差大，跨距又很寬的時

2 1　1-2｜北勢溪古道的石板橋及木橋。

彎弓石橋六十週年

摘錄自陳國連臉書／2019 年 8 月 19 日

　　今天是秋後已近半月，回憶六十年前，民國四十八年的秋天，農村稻米收割完畢，大家閒聊提起，在老家前面不遠的料角坑木橋已破舊，為讓過路人行走安全，必須更換新木材，當時家父陳天厚與謝木桂先生兩人談到津津有味，謝木桂先生說如果改建成石橋，要維護灌溉水管就不會有危險，早期水圳引水，用筆筒樹挖空打溝跨過山溪上面，因常有枯樹枝和雜草堵塞很難處理，後來改用麻竹當水管，但仍然容易塞住清理困難，就這樣才決心改造，就當時講是簡單，做才是困難，首先要找打石師父就是問題，更困難石頭在哪找？陳謝兩人就想到打石師呂阿爐先生，也就是現在壽山宮主委呂傳義先生的父親，就請呂先生來找石頭。當時呂先生說，沒那麼容易找到可用的石頭，結果在上游五百公尺至一公里處才有些石頭可以用，家父和謝老先生兩人很高興，於是為造橋展開募款，就在料角坑、溪尾寮、保成坑、埤頭仔、後寮仔每一住戶都很樂意捐出，大家隨喜捐出新臺幣十五元、二十元都有，因為家父是礦工，外柑村及長源村一些礦工朋友也很幫忙，印象中所有捐款新臺幣七百多元。陳謝兩人就很高興去叫打石師父呂阿爐先生，當時呂阿爐說要找他師父，俗稱林阿興，也就是林水旺的哥哥。當時陳謝兩人就很高興的動工，印象中當時要拆舊木橋碼頭時，謝木桂先生差點被石頭壓死，真是不幸中大幸。那時要搬運石頭也是很困難，都用人工力量，每塊石頭都一百多斤以上，當時煩惱頭痛了，所募款才新臺幣七百多元，光付打石師父工資還不夠，但工程總不能就這樣停工，陳謝兩人商議，歡喜做就甘願受，資金不夠用就由兩人負責到底，彎弓石橋所有石材，也由陳謝兩人負責搬運，不請搬運工人，這才是最累最辛苦的，皇天不負苦心人，當年立秋過後，沒颱風沒大水，也就這樣完成現在淡蘭古道泰平料角坑段上這座完美石頭橋——彎弓橋。為了紀念陳天厚、謝木桂先生的無私付出，今年秋天，剛好六十週年紀念，特此貼文，日後，朋友、登山客、遊客，在此經過，多欣賞此橋，先人之苦，才有今天，泰平里料角坑淡蘭古道，完整彎弓石頭橋。古人說，先人種樹，後人乘涼，這句話是真實。附註，這裡面所寫是真人真事！

3 1
4 2　1-4｜中坑古道上的石拱橋做法與過程。

候，就不能用前面那種做法。慣行工程其實有很多既有的橋樑設計圖可以套用，最常見的就是鋼構平板棧橋，或是有護欄的拱型棧橋，但為了維持古道的氛圍，我們一直希望可以挑戰工程的限制，由於崩山坑古道上石造拱橋的靈感，我們與工程承辦人員一直希望也能以工程方式來實驗看看。但實際執行的時候，石造拱橋需要有技術的師傅現地鑿切調整，跨距大還有結構安全的考量，也有工期的壓力，不可能像以前慢工出細活。於是設計師先在工廠組裝塊石，底下先以C型鋼模型支撐，塊石疊砌好以後，將模型降下來，石拱結構可直接承擔兩噸壓力測試，確認安全無虞，才一一搬運到現場組裝。為確保塊石構造完整傳遞力量，還是選用水泥砂漿去填實石塊間隙，但是這個嘗試對工程制度來說，仍然是很大的挑戰，也讓我們更認知到先民技藝的難度，工程仿造也是有所侷限。

所以過溪最上乘的做法，其實在於好的步道選線，盡可能「減少穿越溪流的次數」，國外許多手作步道的設計手冊與工法書都會特別強調，先民在走出古道的時候亦然。中坑古道過去可能是山友跟著水牛的路徑，多

次渡過溪流，或是直接從梯田中間的凹陷處上下駁坎，在整修的過程中，盡可能找到原先沿著田埂邊緣的舊道，減少過溪的機會。在暖東峽谷步道也有類似的狀況，在當地文史工作者與暖曦登山會的幫忙下，找回古道百二崁的路段，減少雨天過溪的風險，動員千里步道協會的步道師群與在地人一起把崩壞的古道修砌回來。

志工參與的淡蘭古道手作步道：
每個人平均半徑三點五公尺的改變

相較於工程的方式，現代還有一種志工參與的模式，這種模式在歐美國家從十九世紀開始延續至今，在日本也有登山道補修的活動，號召志願者出錢出力，在專業領隊的帶領下，進行步道的標記、除草、清理排水、修葺設施、整修步道的崩塌損壞，以維持步道的暢通和自然的原貌。在臺灣，自二〇〇六年千里步道協會副執行長徐銘謙前往美國阿

淡蘭古道手作步道工法：

❋ 工法一：砌石駁坎

施工後。

施工前。

帕拉契山徑取經，林務局於二〇〇七年開始嘗試與社區合作推動手作步道工作假期，包括國家公園、水保局以及各地方政府等都陸續開始推動步道志工活動。[10] 新北市政府觀光旅遊局也於二〇一一年開始與千里步道合作，陸續在猴硐、平溪、雙溪等地辦工作假期，進而在重現淡蘭古道的計畫中，選定中路的崩山坑古道作為臺灣第一條完全由志工參與完成的示範路線。

從二〇一七年二月開始到二〇二〇年之間，前後持續將近四年時間，將全段調查規劃後分成九大工區，每年會安排六到十個工作天，一段一段慢慢推進，讓所有基於不同的原因想深入了解、身體力行守護自然，對步道有所回饋的朋友，有實地體驗學習的機會。有臺大、師大、文化等相關科系的大學師生，也有實驗高中，甚至親子共學團的國中小學生與家長們，藉此機會進行環境教育；還有戶外用品企業員工與會員的參與，希望除了使用自然也要回饋自然，並透過門市將步道維護的觀念傳遞出

施工後。

施工前。

※ **工法二：砌石階梯**

去；有執行淡蘭古道的相關政府機關公務員、設計營造廠商，參與步道學課程的學員、步道師種子師資等，透過技術實作來進行專業學習的教育訓練；更多是來自各行各業的上班族，因為工作壓力大，想要透過體力勞動紓壓健身、恢復身心，達到森林療癒的效果。

總計三十三場次的手作步道體驗活動，大部分是單日的，有些是兩天一夜的，都會搭配在地的導覽解說、訂購在地的餐飲，住在當地的民家或閒置校舍，還會向當地小農購買當時的農產品當伴手禮，步道整修維護的過程也促進地方小民經濟，讓外地來的志工跟地方發生更多互動，許多參與過的志工們，難忘步道的風景，還會再帶著親朋好友回來，指認解說自己的工作成果，再次造訪小農市集與料理，當地的老人家就像自己家熟悉的長輩。

全長七公里的崩山坑古道，在總計將近一千人次的參與下，平均每個人貢獻維護七公尺，相當於半徑三點五公尺的範圍，但是往往每個人當天走的

施工後。　　　　　　　　施工前。

※
工法三：砌石截水溝

里程數是超過整條步道的總長度，有時光是從登山口
扛著沉重的工具，走陡上的坡，抵達要改善的工區就
筋疲力盡，但是當工具安全講解完，由步道師帶開開
始工作，大家又生龍活虎、躍躍欲試，而且「團結力
量大」，當約三十個人以人海戰術的方式散開來分工
找材料，再以「人龍」的方式傳送，或以網袋輔助合
力搬運上百公斤的塊石、倒木，本來每一個人單獨做
不到的事情，最終都能親手完成顯著的改善。

而這些人為的介入是承續著傳統的工法，而且
是被大自然驗收接受的。大部分效果顯而易見，原
本滑動的斜坡變成平緩穩固的路基，原本狹窄的路
幅或要上下爬坡被砌石駁坎或橫木護坡變成好走的
路面，原本在路面上橫流的水被砌石截水溝或導流
木收束安分，人水分離。還記得親子共學團的小朋
友們，傳遞排列好砌石截水溝後，因為當時是乾季
沒有水，他們想要驗證截水溝的排水效果，還特定
幾個小朋友去裝滿一大桶水，不辭勞苦地搬過來倒
水，當水確實透過截水溝截流入埤，這群很有主見

施工後。

施工前。

工法四：導流木

的孩子們歡聲雷動，把泥巴抹在身上，驕傲地說，

「這是我們做的喔！」

為了得知居住在那裏的動物朋友們的看法，我們特別邀請生態專家追蹤研判動物的路徑，在步道上裝設自動相機監測長達兩年的時間，山羌家族、藍腹鷴夫妻、穿山甲、麝香貓，甚至做鬼臉的小孩們，他們也路過同樣的步道，甚至我們在截水溝裡面還觀察到食蟹獴的腳印，水路也是他們生活通往上游的空間。雖然身形巨大的野化的水牛，偶爾會踩壞砌石，把路踩得爛爛的。每次上工，我們總是會順便巡檢之前完工的設施，看看有沒有正常發揮作用，當我探頭檢查一處半年多前鋪的砌石駁坎，石頭上已經長滿青苔與腎蕨，正好一隻寶藍色條紋的、身形胖胖的麗紋石龍子也探出頭來，後來常常看到牠的身影在石縫出沒，看來牠已經有了一個安心居住的新家，而我們的介入沒有擾動，甚至也成為棲地的一部分。因為牠們的存在，這片山區就有了亮閃閃的吸引力，值得探索、追尋與等待。

✳ 工法五：沖蝕溝處理

施工後。　　　　　　　　　　施工前。

維持古道好走的秘訣

由於淡蘭古道位於多雨的東北氣候區，此段溪谷很多，行走最好用的萬用古道鞋，就是雨鞋。雨鞋可以直接踩過溪流，遇到雨天路面較為泥濘時也可以毫不閃躲地走過，高筒的雨鞋還可以預防螞蝗吸血，在停下來休息時檢視就可以輕鬆地移開。如果不習慣雨鞋腳底觸感的，可以放置鞋墊，穿較厚而透氣的襪子，舒適感十足。現在五金雜貨行雨鞋的選擇很多，質地越來越輕，而形狀仍堅硬有保護力，而且鞋底刻痕深，止滑效果好，比較不會滑倒。

其實走古道也是有方法的，需要刻意練習，而這樣的練習可以刺激腦部的思考，刺激身體動作與大腦之間連動的神經元，讓身體的肌群得到鍛鍊，幫助肢體平衡與支撐，最後即使穿的是一般的運動鞋，也能輕鬆好走。秘訣就是避免踩踏石頭的表面，以及樹根的表面，踩點的選擇要利用土壤與石頭之間的介面、空隙。放腳的時候要盡可能想像腳

施工後。

施工前。

❋ **工法六・・土木階梯**

掌放輕、腳爪張開，增加接觸面積，上坡的時候要盡量用大腿肌肉的力量，下坡的時候要把身體重心降低，同樣也是要用大腿減少膝蓋與小腿的壓力。

我們訪談過程中得知，老人家們以前是不穿鞋的，但是他們用這樣的方式走路，腳掌日積月累也形成厚繭保護的真皮皮鞋。另外在宜蘭方面，由於越過雪山山脈稜線往下是陡坡，如果遇到負重怕打滑，所以以前頭城有打鐵店會做一種「草鞋馬」的輔具，下坡時綁在腳底草鞋上，可以防滑。根據史料，「昭和十年，北白川宮能久親王從頂雙溪到瑞芳，中間上三貂大嶺，就是穿草鞋、打綁腿，因為豬皮的靴子遇到水弄濕後會變得很重。日治時期，引進二指鞋，或稱足袋鞋，現代發展出五指鞋，這種鞋子很貼近赤足的狀態。這些都是廣義的古道鞋。

除了個人走路的技巧與裝備外，維護古道好走，在以往是由社區居民分工維護的，淡蘭古道沿線社區，居民會在田頭、田尾、水頭、水尾、庄頭、庄尾設置土地公，幾戶人家合祀一座土地公，特別

工法七‥泥濘改善

施工後。

施工前。

在農曆二月初二土地公封神，或農曆八月十五土地公生日，還會聚集一起「吃福」，通常吃福前也是分工修路的時節。暖暖的王國緯老師也提到，日治時期有「奉工」，家戶出來做「公工」，這個習慣一直到光復後也都持續很久。而今這些習俗舊慣漸漸淡薄，但是還是有很多熱心山友會動手做例行維護，例如中華山岳藍天隊，在江啟祥隊長的帶領下，假日行走大臺北山區，隊伍隨身帶刀，甚至集

草鞋馬重繪圖（參考仰山基金會 2004 年出版之宜蘭縣社區日曆草鞋馬圖片）。

✳ **工法八：浮築路**

施工後。　　　　　　施工前。

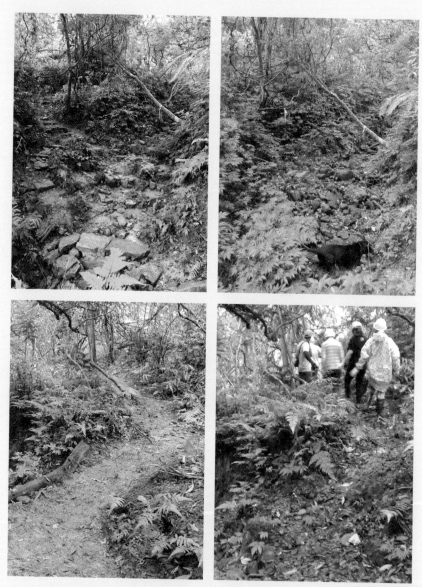

※ **工法九：節制壩改道**

施工後。　　　　　　施工前。

資請當地人定期除草。二〇一七年邀集沿線社區與社會、大學登山隊分路線成立「淡蘭古道義工隊」，也是希望更多隊伍加入，一起維持路線暢通。如果大家行走淡蘭古道時，養成習慣隨身帶砍刀或草剪，隨手幫忙移除路面枯枝倒木，那樣古道就可以「時時勤拂拭，何處惹塵埃」了。

1 https://m.facebook.com/story.php?story_fbid=10220467489579112&id=1288167819

2 https://medium.com/@katmeggers/how-a-walk-in-the-woods-can-change-your-mind-4c4cbc5cea47

3 詳見徐銘謙、林宗弘等，2011，〈山不轉路轉：公民社會與臺灣步道技術典範的轉型〉，《科技、醫療與社會》期刊，第13期，10月。

4 詳見徐銘謙，2016，《十年砌匠心—手作精神的公共之路》，臺灣千里步道協會，《手作步道》，果力出版社。

5 鋪面調查系列成果，請見天下獨立評論文章：https://opinion.cw.com.tw/search/doSearch?keyword=%E5%8D%83%E9%87%8C%E6%AD%A5%E9%81%93%E9%8B%AA%A%E9%9D%A2%E8%AA%BF%E6%9F%A5

6 劉克襄，〈蘋中信：請給我一條好路〉，蘋果日報，2015年1月15日。https://tw.appledaily.com/headline/20150115/XLNPFEB7BEGMCVOBLIT7OZEVEQ/

7 參考臺灣千里步道協會手作步道介紹：https://www.tmitrail.org.tw/work-content/1331。

8 http://www.tonyhuang39.com/tony0708/tony0708.html

9 詳見華視新聞雜誌報導：https://www.youtube.com/watch?v=eDrHu8EV7Fs&ab_channel=%E8%8F%AF%E8%A6%96%E6%96%B0%E8%81%9ECH52

10 詳見徐銘謙，2016，《十年砌匠心—手作精神的公共之路》，臺灣千里步道協會，《手作步道》，果力出版社。

11 臺灣總督府內務局出版，《北白川宮能久親王御遺跡史蹟調查報告》。

國家圖書館出版品預行編目資料

淡蘭古道｜百年里山的長路慢行／周聖心、徐銘謙、古庭維、
楊世泰、戴翊庭、謎卡、吳雲天合著；沈恩民繪圖；初版. --
臺中市：晨星，2022.07
　　面；　公分. --（臺灣地圖；050）

ISBN　978-626-320-181-1 (平裝)
1.登山 2.人文地理 3.臺灣

992.77　　　　　　　　　　　　　　　　111008417

臺灣地圖050

淡蘭古道 百年里山的長路慢行

撰文攝影	周聖心、徐銘謙、古庭維、楊世泰、戴翊庭、謎卡、吳雲天
繪　　圖	沈恩民
主　　編	徐惠雅
視覺設計	ivy_design

策　　畫	新北市政府
總 策 畫	侯友宜
策畫召集	楊宗珉
審查委員	江啟祥、徐如林、陳建忠、廖英杰
行政執行	莊榮哲、王國振、余雅芳、陳靜芳
	黃大峰、章良、蔡雅雯、蔡佳爭、李語蓁、林其徹、張慈恬、賴嘉豐、李思吟、
	洪佳慧、高婉玲、連惟瑤、陳立凡、黃廷棻、詹修銘、趙苡均、蔡在軒、謝仁進、
	謝孝宗（依職稱及筆畫順序）

創辦人	陳銘民
發行所	晨星出版有限公司
	407臺中市西屯區工業區三十路1號1樓
	TEL：04-23595820　FAX：04-23550581
	行政院新聞局局版台業字第2500號
法律顧問	陳思成律師
初　　版	西元2022年07月30日
	西元2024年07月31日（五刷）

讀者專線	TEL：02-23672044／04-23595818#212
	FAX：02-23635741／04-23595493
	E-mail: service@morningstar.com.tw
網路書店	http://www.morningstar.com.tw
郵政劃撥	15060393（知己圖書股份有限公司）
印　　刷	上好印刷股份有限公司

線上回函

定價　690 元

ISBN 978-626-320-181-1
GPN 1011100885
Published by Morning Star Publishing Inc.
Printed in Taiwan

淡蘭古道

淡蘭古道

淡蘭古道

淡蘭古道